音乐人类学视角下的长沙弹词研究

非物质文化遗产研究与保护丛书
FEIWUZHI WENHUA YICHAN YANJIU YU BAOHU CONGSHU

朱奕亭 著

苏州大学出版社
Soochow University Press

图书在版编目(CIP)数据

音乐人类学视角下的长沙弹词研究 / 朱奕亭著. —
苏州：苏州大学出版社，2018.7
（非物质文化遗产研究与保护丛书）
ISBN 978-7-5672-2439-1

Ⅰ. ①音… Ⅱ. ①朱… Ⅲ. ①长沙弹词-研究 Ⅳ.
①J826

中国版本图书馆 CIP 数据核字(2018)第 105991 号

音乐人类学视角下的长沙弹词研究

朱奕亭　著

责任编辑　薛华强

苏州大学出版社出版发行
（地址：苏州市十梓街1号　邮编：215006）
常州市武进第三印刷有限公司印装
（地址：常州市武进区湟里镇村前街　邮编：213154）

开本 700 mm×1 000 mm　1/16　印张 14.5　字数 212 千
2018 年 7 月第 1 版　2018 年 7 月第 1 次印刷
ISBN 978-7-5672-2439-1　定价：45.00 元

苏州大学版图书若有印装错误，本社负责调换
苏州大学出版社营销部　电话：0512-67481020
苏州大学出版社网址　http://www.sudapress.com

序 言

当今时代，对于一个民族、地区乃至一个国家综合实力的评估，不仅要看其政治、经济、科技等"硬实力"，还要综合考察其物质文化、非物质文化等"软实力"。作为一个民族、一个国家文化"活化石"的印记，作为一个地区历史发展的"活态"见证，非物质文化遗产是构成文化软实力不可或缺的重要方面。所谓非物质文化遗产，就是包括口头传统文化、传统表演艺术、民俗活动和礼仪与节庆、有关自然界和宇宙的民间传统知识与实践、传统手工艺技能等以及与上述传统文化表现形式相关的文化空间。它们既是一个国家的宝贵财富，也是全人类共同的精神家园。

湖南地处我国大陆中部、长江中游，这里是湖湘文化的发源地，历史悠久、人杰地灵、钟灵毓秀、物华天宝；这里的人民创造了光辉灿烂的历史文化，既有蔚为壮观的物质文化遗产，也有博大精深的非物质文化遗产。湖南非物质文化遗产源远流长、形式丰富，目前入选国家级、省级项目达 320 多项。它们是湖南各族人民引以为荣的精神财富，彰显了湖湘文化的道德传统和精神内涵，灿若星河、光照寰宇。我们有责任和义务去保护、传承、发展好这些非物质文化遗产，这不仅是人类文化自觉的必然要求，是我们必须担当的历史使命，更是实现伟大复兴的中国梦的文化根基。

湖南师范大学非物质文化遗产保护与开发中心成立后，与湖南师范大学音乐学院部分从事传统音乐、舞蹈、戏曲、曲艺表演艺术研究的教

师合作，在他们各自研究的基础上，将目光投向湖南省传统音乐表演艺术的"非遗"类项目研究。这些研究成果的出版将展现湖南非物质文化遗产的独特魅力，同时，这也是努力践行保护使命的见证，功在当代、利在千秋。旨在将我们祖辈流传下来的传统音乐文化守望好；将代表湖南传统文化的音乐品种发展好、保护好；将寄托着湖南广大人民群众喜怒哀乐的音乐文化传播好。

虽然，自我国非物质文化遗产保护工作开展以来，"保护为主、抢救第一、合理利用、传承发展"的方针得到了推广，中国"非遗"保护工作逐步规范化，湖南"非遗"保护走向常态化，但是，随着城市化进程的快速推进和网络媒体的高速发展，加之年轻一代的审美趣味和审美诉求的变化，使民间流传了几百年的传统文化样式受到了强烈的冲击。"非遗"保护中仍存在着诸如重申报、轻保护，重数量、轻质量，重利益、轻投入，重成绩、轻管理等问题。

非物质文化遗产作为既定的形态存在，不是孤立的；就其内部结构来说，它是混生性的；就其表现方式来看，它与多种文化表征又是共生的。湖南传统音乐表演类项目是具体的存在，是混生性结构，又有共同的特点。我们不可能用一般的、抽象的原则去对待完全不同质的、具体的对象。从湖南传统音乐表演类项目保护现状来说，不能就保护谈保护，也不能就开发谈开发，更不能将保护与开发由同一主体完成和评价，而必须将保护与开发变成一种第三者的话语主体，这样才能实现有效保护。对此，我们提出以下对策：首先，政府部门要积极响应、行动起来，投入人力、物力，建立抢救保护组织，制定抢救保护措施，有效推动"非遗"保护工作的顺利进行；其次，建立"非遗"保护评估监督机制，以便有效整合各类信息，实现资源共享；第三，建立政府与民间公益性投入"非遗"保护机制，有的放矢地进行保护；第四，建立湖南传统音乐博物馆和保护区，有针对性地进行保护，使其作为一份历史见证和文化传播的载体被越来越多的人所欣赏和熟知。

概而言之，对于非物质文化遗产的发展、传承进行研究，需要集结

多方面的社会力量，并非一人和几个人所能及。同样，一种非物质文化遗产的传承所依赖的是一片可以孕育它的土地和一群懂得欣赏并懂得如何去保护它的人。弗兰西斯·培根在《伟大的复兴》一书序言中"希望人们不要把它看作一种意见，而要看作是一项事业，并相信我们在这里所做的不是为某一宗派或理论奠定基础，而是为人类的福祉和尊严……"我满怀真挚的情感，将这段话献给该丛书的读者。正如朱熹的诗《观书有感》所言："问渠那得清如许，为有源头活水来。"愿该丛书成为湖南师范大学"非遗"研究与开发事业的活水源头。我们将与社会各界一道携手，为保护、传承、发展好湖南非物质文化遗产，为推动湖南文化的繁荣发展、续写中华文化绚丽篇章做出贡献！

2014 年 12 月

目 录

绪 论 ……………………………………………………………（001）

第一章 长沙弹词概念阐释与学术综述 ……………………（008）
 第一节 长沙弹词概念内涵与外延 ………………………（008）
 第二节 长沙弹词学术研究述评 …………………………（024）

第二章 长沙弹词的历史与变迁轨迹 ………………………（033）
 第一节 长沙弹词的历史渊源 ……………………………（033）
 第二节 长沙弹词的发展脉络 ……………………………（052）

第三章 长沙弹词的书目及选段 ……………………………（059）
 第一节 长沙弹词书目类别 ………………………………（059）
 第二节 长沙弹词代表书目内容梗概 ……………………（064）
 第三节 长沙弹词书目特征 ………………………………（076）
 第四节 长沙弹词代表书目选段 …………………………（079）

第四章 长沙弹词唱腔与伴奏 ………………………………（111）
 第一节 长沙弹词音乐特征 ………………………………（111）
 第二节 长沙弹词唱腔曲牌 ………………………………（125）
 第三节 长沙弹词伴奏艺术 ………………………………（139）

第五章　长沙弹词表演特征与演唱 ·· （144）

　　第一节　长沙弹词表演艺术特点 ·· （144）

　　第二节　长沙弹词演唱风格 ·· （151）

第六章　长沙弹词传承方式与传承人 ···································· （168）

　　第一节　长沙弹词的传承模式 ·· （168）

　　第二节　长沙弹词代表性传承人 ·· （171）

第七章　长沙弹词价值追问与传承保护 ·································· （192）

　　第一节　长沙弹词的艺术价值 ·· （192）

　　第二节　长沙弹词的保护现状 ·· （200）

　　第三节　长沙弹词的发展措施 ·· （209）

结　语 ·· （214）

参考文献 ·· （216）

后　记 ·· （220）

绪 论

　　时代的进步,科技的发展,交通的便利,信息的发达,资源的共享,促进了各国之间的频繁交流,使地球成为一个"地球村"。这一变化在促进各国之间文化交流、拓宽文化视野的同时,对国家的文化软实力提出了新的挑战。民族国家的实力由硬实力和软实力两部分构成,其中"硬实力"指的是经济、军事、科技等具有支配性的力量,"软实力"指的是文化、教育、影响力、价值观等,而占据核心地位的便是"文化软实力"。文化是经过长期的实践和沉淀形成的,是一个民族的象征与标志。近些年来,备受瞩目的非物质文化遗产也是文化的重要组成部分。非物质文化遗产是指各族人民世代相传并视为其文化遗产组成部分的各种传统文化表现形式,以及与传统文化表现形式相关的实物和场所。它包括传统口头文学以及作为其载体的语言;传统美术、书法、音乐、舞蹈、戏剧、曲艺和杂技;传统技艺、医药和历法;传统礼仪、节庆等民俗;传统体育和游艺;其他非物质文化遗产。非物质文化遗产是民族活动的印记,是民族特色文化的"活化石",是民族历史发展的"活态传承"。

　　湖南地处长江中下游地区,不仅是华夏文明的发源地,也是湖湘文化的发源地,历史绵长悠久、地理位置优越、自然景色迷人、资源丰富多样。伴随着朝代更迭、历史发展,湖南地区产生了众多独具地方特色的历史文化,如湘剧、长沙花鼓、皮影、木偶戏等。截至目前,入选国家级、省级非物质文化遗产保护名录的项目共有11大类,计320多项。

它们是湖南人民辛勤劳动与智慧的结晶，是湖南文化历史变迁的活态载体，向世界人民展示了其深厚的文化底蕴。对于非物质文化遗产的保护是每个公民应尽的义务，我们应该承担起保护和传承传统文化的重担，让我国的传统文化能够得到更好的弘扬与发展。

长沙弹词是湖南现存的四大古老曲种之一，是一种以韵文演唱为主，散文说白为辅，说唱结合、散韵相间的传统曲艺之一。因使用长沙方言演唱而得名"长沙弹词"。长沙弹词最初起源于长沙地区，随着听众的增多以及演唱体系的成熟，逐渐在周边城市流传开来，主要有浏阳、平江、岳阳、湘阴、汨罗、华容、益阳、安化、宁乡、湘潭、株洲、湘乡、娄底、常宁等县市。在其发展的鼎盛时期，拥有庞大的听众队伍，不仅在中国港台地区有着忠实的听众，甚至在新加坡等东南亚地区也有众多华人沉迷于长沙弹词。在台湾地区发行的"十八般曲艺"系列碟片中收录有彭延坤演唱的《东郭救狼》，是该系列碟片中收录的唯一一首湖南地区的传统艺术曲目。20世纪80年代，由彭延坤演唱的长沙弹词磁带流传到了新加坡等地区，受到当地华人的极大喜爱。长沙弹词是一种通过艺人以自弹自唱的形式来叙述故事情节、塑造人物形象、传递人物情感、表达核心主题的口头文学，包含有丰富多样的内容，主要由曲目脚本、弹琴指法、唱腔音乐和表演技艺四部构成。

长沙弹词有着丰富的曲目，不仅存留了大量的传统书目，弹词艺人还创作有不少现代书目。从弹词书目的篇幅来看，可分为长篇书目、中篇书目和短篇书目。传统长篇书目有"二案""三图""四义""五传"之称。"二案"包括《彭公案》《施公案》；"三图"包括《五美图》《九美图》《十美图》；"四义"包括《三国演义》《封神演义》《隋唐演义》《东周列国演义》；"五传"包括《水浒传》《岳飞传》《杨家将传》《薛家将传》《济公传》。此外还有《玉蜻蜓》《月唐演义》《五女兴唐》《天宝图》《洪兰桂打酒》《孟丽君》《再生缘》《珍珠塔》《乾隆游江南》《春秋剑》《李三保打擂》《紫电龟灵》《钦差印》《七剑十三侠》《龙凤再生缘》《三合明珠剑》《三湘英雄传》《水陆英雄传》《万花楼》

《三门街》《五代残唐》《五虎平西》《五虎平南》《罗通扫北》《慈云走国》《三侠剑》等。传统中篇书目有《陶澍访江南》《鹦哥记》《宝钏记》《雕龙宝扇》《白鹤带箭》《十五贯》《十二寡妇征西》《花亭会》《香山记》《拜月记》《彭玉麟访南京》《彭玉麟访广东》《彭玉麟访汉阳》《刘中举访苏州》《三打黄花院》《赵申乔访长沙》等。传统短篇书目有《六郎斩子》（选自《杨家将传》）、《鲁提辖拳打镇关西》（选自《水浒传》）、《岳母刺字》（选自《岳飞传》）、《东郭救狼》《安安送米》《武松打虎》《赵申乔四案》《张保烧船》《秋江别》《野猪林》《太白赶考》《悼潇湘》《十八扯》《食酒糕》《碧玉簪》《九度文公》《紫玉》《小菜歌》《湘子化斋》《三婿拜寿》《拜塔》《蠢郎买梳》《闯王斩弟》《林英自叹》《茅庵度妻》《姑嫂贤良记》《琴谏记》《杨娥恨》等。现代长篇书目有《桥隆飚》《敌后武工队》《野火春风斗古城》等。现代中篇书目有《战斗在敌人心脏里》《爆炸性事件》等。现代短篇书目有《雷锋参军》《骂男人》《霹雳一声春雷动》《中流击水显风流》《翠花遇难》《神兵天将》《悲欢离合美姻缘》《铁监传书》《新三笑》《赞笑星》《鲁迅藏稿》《引水记》《一支钢笔》《百年老人话今昔》《党的好女儿》《妇女革命歌》《抗日救亡歌》《猪油变麻石》《我们的今天》《颂歌献给党》《游湖南》《游长沙》《一线禾种》《小红军》《三块假光洋》《安源烈火》《红军进长沙》《吴燕花》《初斗高桥》《奇缘记》《追三轮》《贺庆莲》等。

"怀抱月琴，口吐圣贤"，是对长沙弹词特征的精辟概括。盛极一时的长沙弹词，曾是长沙人民的宠儿。当时，弹词艺人怀抱月琴，或走街串巷，或书场演出，或饭馆茶楼演唱，有弹唱传统故事的，有弹唱现实新闻的，有弹唱神话小说的，等等。除了风趣幽默的唱腔语言外，行云流水般的月琴演奏技巧也吸引了不少听众。随着岁月的变迁，弹词艺人在实践演出的基础上，对月琴的演奏技巧进行着不断改良。长沙弹词的弹奏技巧，可用十个字来概括，即"滚、轮、弹、拨、搓、按、扳、揉、打、滑"。弹词艺人在演奏时，左右手分工合作、相互配合。

长沙弹词的早期唱腔较为简单、变化较少，主要以板式变化为主。后来，随着听众、演出时间、演出场次的增多以及演出范围的扩大，原始简洁朴素的唱腔已经无法满足广大听众的听觉审美需要。弹词艺人有意识地吸收长沙当地广受欢迎的民间小调以及地方特色浓郁的戏曲唱腔，将原有的板式变化体和曲牌连套体相结合，创造出独属于长沙弹词的板式唱腔。有关长沙弹词的板腔，在其发展历史上出现了不同的说法，主要有九板十三腔、八板九腔、九板八腔等。目前，曲艺界对于"九板八腔"的说法比较赞同。九板指的是平板、慢板、快板、散板、流水板、消板、抢板、快弹慢唱、哭头；八腔指的是平腔、柔腔、柔带悲腔、大悲腔、欢腔、怒腔、烂腔、神仙腔。弹词老艺人彭延坤对曲目中人物的职业特性、性格特征、情绪变化进行总结归类，巧妙地运用各种不同的技巧，如放、穿、挂、索等，秉持着保留传统长沙弹词特色的原则，吸收借鉴其他艺术形式（如戏曲、民歌、民间小调等）的音乐特征，重新编曲，编创出了长沙弹词的十八套曲。十八套曲突破了长沙弹词板、腔毫无变化，演唱单调、呆板的现象，使长沙弹词的音乐旋律变得更加流畅，节奏变得更加鲜明，演出更加灵活生动。

　　表演技艺作为长沙弹词内容的核心组成部分，最显著的特点便是"一人饰多角"。弹词艺人借鉴戏曲艺术中生、旦、净、末、丑的发声特点，诠释曲目中不同的人物性格。不同人物之间转换自如，衔接恰当。除此之外，还运用口技表现各种飞禽走兽的鸣叫声，给观众呈上一幅生动形象的画面。

　　历经时代磨炼的长沙弹词，具有自身显著的艺术特征。一是古，中国说唱音乐的源头最早可以追溯到战国时期荀子的《成相篇》。讲唱文学兴起于唐代，最具代表性的便是变文。从现存的变文曲目来看，如《伍子胥变文》《张潮义变文》《王陵变文》等，能够发现其文体结构是散文与韵文相结合的，内容主要是以叙述故事为主。从对长沙弹词文字脚本的研究分析发现，其文体结构与唐代变文如出一辙。二是多，长沙弹词有着丰富的曲目。无论是传统的还是现代的，无论是何种篇幅

的，无论是何种题材的，都有所涉及。三是广，长沙弹词演唱时所使用的方言被称为中州韵长沙官话，其覆盖面极其广泛。因此，长沙弹词除了在长沙区域流传之外，还流入长沙周边的13个县市地区，深受当地百姓的喜爱和追捧，并产生了一定的影响。四是情，对长沙弹词内容展开逐一解读，仅用一个"情"字便能概括，包含了爱情、亲情、友情等。如《安安送米》中安安顶风踏雪前往尼庵，母子相见后互相诉说思念之情以及依依惜别的情节，弹词艺人精准地把握住每一个表演细节，不仅表现了安安的孝顺、彼此深刻的思念以及分别时的痛苦，还揭露了封建社会的不公。五是谐，长沙弹词的表演透露着诙谐风趣的特点。弹词艺人使用独具地方特色的方言以及配腔，准确精妙地诠释故事中的人物形象。如在《武松怒打观音堂》中，弹词艺人唱道："打不死的被打死，还得还阳的还不得阳，三眼枪打成瞎眼枪，活无常变成死无常，搜山狗打得搜不得山，癞蛤蟆再不能浪里翻，九头鸟变了冒头鸟，活阎王去见死阎王。"将武松痛打地头蛇的情景描绘得惟妙惟肖。又如在《宝钏记》中，弹词艺人唱道："头上帽子开了顶，身上补丁加补丁，一双鞋子穿了底，袜子烂得冒后跟，脸上起了铜板锈，虱婆子有了大半升。"通过对落难公子柳文正外貌的详细描述，突出了柳文正的落魄。风趣、诙谐、幽默的语言结合翔实的情景，每每赢得听众的满堂喝彩。

　　曲艺艺术是人类意识的产物，是为了满足人类的娱乐审美而产生的，并随着时代的变化在实践的基础上不断改革和完善，是人类宝贵的精神财富。长沙弹词从产生之初发展至今，一直在情感传递和社会交流中扮演着重要角色，在不同的社会实践活动中，长沙弹词显示出不同的功能价值。艺术特征鲜明的长沙弹词具有历史文化、学术研究、方言研究、教育教学、旅游经济等方面的价值。深厚的文化底蕴为现代人了解历史文化提供了宝贵的资源；独有的演唱方式方法、唱腔音乐、润腔技巧等为音乐学者研究传统曲艺唱腔提供了稀有的素材，填补了地方曲艺特色唱腔的空白；贯穿演出始末的长沙方言，保

留了原始的方言俚语，为语言学家探索方言奥秘提供了资料，同时也为长沙方言的存活提供了一个有利的空间；生动风趣的故事情节，向听众传递着正确的世界观、人生观和价值观，起到一定的教育教化作用；既陈旧又新颖的表演方式，可以吸引来自全国各地的游客，带动长沙当地旅游产业的发展。

长沙弹词具有鲜明的湖南地方特色，其自身有着一个完备的体系。在历史上，它曾是艺术舞台上一颗璀璨的明珠。但是，随着社会变迁，长沙弹词的道路越走越窄，与其他传统艺术一样，无法摆脱消失的命运。一直以来，以艺人口传心授为主的长沙弹词，目前能够查阅到的曲目资料，大多数只有唱词脚本，很少有关于谱例、板腔、唱腔等的记载。自 20 世纪 80 年代以来，从事长沙弹词演出的艺人少之又少，仅仅只有几位老艺人艰难地维持着长沙弹词的演出，其中最具代表性的便是长沙弹词的活化石——彭延坤老先生。自 2008 年长沙弹词正式列入国家级非物质文化遗产保护名录后，有不少专家学者加入了对长沙弹词的研究行列，对于长沙弹词的保护起到了一定作用。在此期间，彭延坤老先生又新收了几名徒弟，亲自教授长沙弹词。不幸的是，彭老先生在 2016 年与世长辞。他的离去不仅带走了长沙弹词传统曲目多达 2 000 多万言的腹本，还带走了老长沙的味道，对长沙弹词的保护、传承与发展都造成了巨大损失。

展开有关长沙弹词的全面研究是必需的，也是急迫的。可以通过历史学、文献学、音乐学、语言学、比较学等各种视角，深入田野调查、活态取证，对有关长沙弹词的资料进行全面的收集、分析、比较和整理，对其曲目脚本、弹琴指法、唱腔音乐和表演技艺等主要内容展开全面的、系统的、科学的研究，将长沙弹词这一民间艺术上升到理论层面；对长沙弹词概念以及学术界的研究状况进行解读，了解其目前的发展状况；介绍长沙弹词的历史渊源和发展脉络，揭示长沙弹词的生成背景；列举长沙弹词的代表性选段，对其书目的种类和特色以及代表性作品有一个全面认识；分析长沙弹词的唱腔音乐与伴奏技巧，对唱腔和伴

奏的特点有一个全面把握；探索长沙弹词的表演特征，其中包括表演艺术特点、表演形式和演唱风格等，进一步解析其独有魅力；整理长沙弹词的传承方式和传承人资料，寻求更好的传承道路；探寻长沙弹词的艺术价值与传承保护，包括保护现状、出台政策、存在问题、保护措施等，促使长沙弹词朝着更好的未来发展。

第一章 长沙弹词概念阐释与学术综述

第一节 长沙弹词概念内涵与外延

一、何谓弹词

弹词是我国的传统民间曲艺之一。曲艺,历史悠久,种类丰富,是我国说唱艺术的总称,主要由歌唱艺术和民间口头文学相融合,经过一代代民间艺人的不懈努力发展而成。我国幅员辽阔,历史文化底蕴深厚,地区文化差异性大,在不同的历史文化背景下,大量的曲艺曲种应运而生,现存有400多种。在曲艺的发展过程中,形成了不同的类型,如牌子曲类、道情类、鼓曲类、琴书类、弹词类等。

弹词的表演形式极为简单,表演者只要两三人,有时甚至可以采用单人演出的形式,主要用于娱乐消遣。欣赏的对象以封建社会中"大门不出二门不迈"家境较好的妇女为主,她们不需要劳作,也没有太多的社会交际,因此,欣赏弹词成为她们打发时间的爱好。元末文学家杨维桢的《四游记弹词》是已知最早的"弹词"唱本,其中"四游"包括仙游、侠游、冥游、梦游。现存明代弹词有杨慎的《二十一史弹词》、梁辰鱼的《江东廿一史弹词》以及陈忱的《续廿一史弹词》。

弹词主要由说、唱、弹、噱四部分组成。说，即说白，开场时由说书人借用书本中的角色采用第一人称的形式表演，起到定场的作用。唱，即唱句，主要以七言韵文为主，间或采用三言的衬句。弹，即弹奏，以三弦和琵琶为主奏乐器。弹词分为"唱词"和"文词"两种，唱词是指在表演中说、唱、弹、噱四者俱全，而文词在表演中只有唱、弹、噱三部分，缺少说。其中弹词开篇的说与弹，用于表演开始的定场，后独立出来，发展演变成了一种新的独立的曲艺形式，被称为"弹词开篇"。弹词自兴起之初，极受听众的追捧，在南方大范围流传开来。受当地方言、文化、环境等因素的影响，各地的弹词既具有弹词的共性，又富含各自独特的个性。按照地区的不同，弹词亦有了不同称呼，如长沙弹词、苏州弹词、扬州弹词、益阳弹词、四明南词、绍兴莲花落、绍兴平湖调、木鱼歌等。

（一）苏州弹词

苏州弹词，又称"小书""评弹"，简称"弹词"，是由中州韵和苏州地方方言结合演唱的说唱艺术，有"江南明珠"之美称。最初产生于江苏苏州，后在长江三角洲一带流传开来，深受当地群众的喜爱。

苏州弹词《雷雨》剧照

清代，随着苏州经济的快速发展，弹词在苏州迅速兴盛起来。有关苏州弹词的记载，我们可以从董说的《西游补》中了解到当时盲女使用苏州方言表演弹词的情景。乾隆年间，随着弹词的发展，有关苏州弹词的记载逐渐增多，清代的《吴县志》记载着乾隆南巡至苏州召见王周士弹唱苏州弹词的事迹。王周士在弹词的基础上吸收了吴歌、昆曲的唱腔以及滩簧的表演，极大地丰富了苏州弹词的表演形式。王周士于乾隆四十一年（1776）在苏州创办了"光裕社"，为艺人之间交流、切磋艺术提供了场所。史学家赵翼在其撰写的《瓯北诗钞·赠说书紫痴痴》中对说书人说、唱、弹、噱等方面给予高度赞赏。

清嘉庆年间，苏州弹词得到进一步发展，并奠定了基本形式。此时，出现了许多著名的弹词艺人，他们在继承王周士弹词艺术的基础上，经过不断实践和创新，创造出众多各具特色的流派唱腔。随着时代的发展，为了满足人们对弹词欣赏的需求，还丰富了不少上演的书目，如《双金锭》《三笑》《义妖传》等。道光与咸丰年间，苏州弹词的表演呈现出阴盛阳衰的局面，如马如飞《阴盛阳衰》："苏州花样年年换，书场都用女先生。"又如王弢《瀛壖杂志》对女子表演弹词的描述："其声如百啭春莺，醉心荡魄，曲终人远，犹觉余音绕梁。"都反映出当时多为女子表演苏州弹词以及表演技艺的高超。

民国时期，出现了苏州弹词艺人激烈竞争的局面，除光裕社的200名社员外，还有近2 000名弹词艺人。艺人们之间的竞争，促进了苏州弹词艺术的丰富和发展，此时的苏州弹词，在表演、书目、唱腔等各方面都有了新的发展。涌现出《啼笑姻缘》《杨乃武》《秋海棠》等新的弹词书目，形成了夏调（夏荷生）、周调（周玉泉）、徐调（徐志云）、祁调（祁莲芳）、蒋调（蒋月泉）等唱腔流派。

中华人民共和国成立后，苏州弹词的书目有了较大变化。中华人民共和国成立初期，为了配合政治活动，弹词艺人编演了大量富含现代因素的新书目，此外还编演历史题材的书目。20世纪50年代中期，弹词艺人编演了战争题材的书目，如《苦菜花》等。"文革"结束后，苏州

弹词的书目激增，如新长篇《芙蓉锦鸡图》，新中篇《普通党员》《白衣血冤》，根据历史故事或题材改编的《秦宫月》《秋霜剑》等。

苏州弹词继承了传统弹词说、唱、弹、噱的表演艺术手段，表演时，以说为主，说中夹唱，衬有琵琶和三弦伴奏，表演者自弹自唱，为了增加表演气氛，根据需要还可增加二胡、阮等乐器。其唱词以七字句为主，通常采用四三句式、二五句式、三四句式。演出形式有单档、双档、三档等，演出时所采用的音乐为"书调"。音乐具有悠扬婉转、含蓄细腻、徐缓优美的特点。苏州弹词的蓬勃发展，得益于众多艺人的不懈努力，在其发展过程中产生了许多特色鲜明的唱腔流派，如苍凉朴实的陈调（陈遇乾）、柔和婉转的俞调（俞秀山）、优雅缠绵的祁调（祁莲芳）、流畅明快的马调（马如飞）等。苏州弹词的书目体裁形式多样，主要有长篇、中篇、短篇、开篇等，代表书目有长篇《双珠球》《白蛇传》，中篇《庵堂认母》《厅堂夺子》，开篇《秋思》《宫怨》等。

（二）扬州弹词

扬州弹词，又名"扬州弦词""张氏弹词"，是以扬州方言进行说唱的传统曲艺之一，属于弹词系统。扬州弹词极具扬州地方特色，是扬州本土的说唱艺术，产生于江苏扬州，主要在扬州、南京、镇江和里下河一带流传。

扬州弹词《盛世红伶》剧照

扬州弹词的历史可以追溯到明末清初。早期的弹词采用一人自弹自唱的表演形式，因主奏乐器为三弦，故被称为"弦词"。清初，弹词由评话艺人进行表演，直到乾隆、嘉庆以后才出现专攻弹词表演的艺人进行弹词的专门表演，由此评话和弹词正式各自独立表演。清中叶，弹词有了较大发展，由原先的单档表演发展成双档表演，增加了琵琶伴奏，被称为"对白弦词"。道光、咸丰以后，女子加入弹词的表演行列。据王弢《瀛壖杂志》："平话始于柳敬亭，然皆须眉男子为之，近时如曹春江、马如飞皆矫矫独出者。道咸以来，始尚女子，珠喉玉貌、脆管幺弦，能令听者销魂。"① 这说明女子弹词艺人的演唱在当时极受观众欢迎。清末民初，进行扬州弹词表演的有张敬轩、周庭栋、孔庄元三人，且各自成一派，三家的演唱各具特色。发展至今，仅留有张氏一派，因此扬州弹词又有"张氏弹词"之称。

扬州弹词采用了说、唱、弹、表、演的艺术手段，以说表为主，弹唱辅之，说多唱少，自唱和对唱不夹带任何感情是扬州弹词最为显著的特点。扬州弹词的表演形式以单档和双档为主，单档演出以一人自弹三弦兼演唱为主，双档演出以二人分奏三弦和琵琶兼对唱为主，讲究二人配合，分工合作，二人采用不同的声调和口吻进行对话，其中一人侧重叙述，另一人侧重唱曲。演唱时，强调字正腔圆，语调韵味。表演者在表演的过程中侧重于面部表情，其他演示动作幅度较小，甚至连手部动作都甚少使用。

扬州弹词的唱词一般以七字句为主，讲究对偶性。常用曲牌有[三七梨花][道情][锁南枝][海曲][沉水]等，其中[三七梨花]是弹词艺人最常采用的基本曲牌。其使用调式以商调和羽调为主。音乐朴实优雅，旋律优美婉转，演唱细腻动人，极具古典韵味。扬州弹词流传至今仅存的演出流派——"张派"，其开山鼻祖为张敬轩。该派演出的代表曲目有《刁刘氏》《珍珠塔》《落金扇》《双金锭》，被称为

① 王弢. 瀛壖杂志［M］. 上海：上海古籍出版社，1989：106.

"张氏四宝"。扬州弹词的代表性曲目除了"张氏四宝"外,还有《玉蜻蜓》《双珠凤》《白蛇传》《双剪发》等。其内容多贴近民间生活,讲述了民间社会和平凡家庭的生活以及受封建社会迫害有情人悲欢离合的故事,唱出了老百姓的心声。

(三)益阳弹词

益阳弹词,俗称"月琴戏""渔鼓月琴",又称"道情"或"讲评",产生并流传于湖南益阳,是以益阳当地方言演唱兼有月琴伴奏为主的说唱艺术。益阳弹词包含有浓郁的益阳地方特色,是反映益阳当地社会生活、风俗习惯、文化传承等的艺术载体。

益阳弹词剧照

益阳弹词的起源现今还无史料可供查证,根据民间艺人的讲述可初步了解到益阳弹词的源头是清咸丰年间的"道情",发展至今已经有一百五十多年的历史。清代中叶,道情艺人石方才和罗掩富搭台演出道情。到清光绪年间,罗掩富的徒弟李冬生、彭玉、王才喜等人采用益阳当地方言与月琴伴奏相结合的演出形式进行道情的表演,使道情具有浓厚的益阳乡土气息。20世纪20年代初,艺人李冬生、王典山等人组织成立了"湘子会"。民国20年,张兰玉、邓庆年等人组织成立了"张

兰玉茶社",之后绍兴、德新、东记等茶社也相继成立,艺人们进入茶社酒楼进行弹词表演,促进了益阳弹词的发展。在中华人民共和国成立后,益阳当地组织成立了"益阳市渔鼓弹词学习会"。"文革"期间,益阳弹词受到前所未有的毁坏,演出被禁,资料、曲目被烧,表演场所被拆,艺人被迫改行。"文革"结束后,"双百"方针的实施,为益阳弹词带来了重生的机会。1979年,曲艺组重新恢复成立,并举办了"益阳弹词演唱会"。20世纪90年代初,电视的普及,又再一次使得益阳弹词面临枯萎的局面。直到21世纪,非物质文化遗产得到人们的重视,益阳弹词才呈现出新的生机。

益阳弹词采用说、表、唱、演四种艺术手段,以唱为主,道白辅之。最初,其演出形式为演出者自弹自唱,所使用的乐器是月琴;后加入渔鼓伴奏,采用对唱形式进行表演,当时人们称之为"渔鼓道情";中华人民共和国成立后,老艺人李青云在"渔鼓道情"基础上加入了小锣,发展成了三响三人联唱的演出形式,即演出时,表演者分别演奏月琴、渔鼓和小锣并进行联唱。

益阳弹词语言浅显易懂,唱词十分讲究语调韵味。唱词主要由"书头""道白""唱词""尾声"四部分构成,采用四句七言诗形式进行演唱。唱词取材于日常生活及周边环境,可以很好地反映老百姓的内心情感。益阳弹词的曲目根据篇幅的不同可分为长篇、中篇和短篇三种,其中长篇有《封神演义》《西游记》《施公案》《水浒传》等,中篇有《五花图》《三侠图》《松美要》《五女兴唐》等,短篇有《武松大闹观音堂》《祝公案》《鲁提辖拳打镇关西》《落金扇》等。

(四) 四明南词

四明南词,旧称"四明文书"或"宁波走书",属于弹词类,是一种运用宁波地方方言进行说唱的传统民间曲艺之一,产生并流传于宁波地区。

四明南词产生发展至今已有三百多年的历史。明末清初,四明南词萌芽于抒发文人雅士反清复明情怀的弹唱形式。根据老艺人的讲述,清

乾隆下江南到宁波时,曾经听过"宁波走书",乾隆认为"江南四明竟有这样好的文书,实不简单,此乃是词,不应称书"①。从此,"宁波走书"正式改称为"四明南词",并迅速兴盛起来,在民间出现了以表演四明南词为生的民间艺人,并成立了第一个行会组织——"宗德社"。清末民初,以"优雅"著称的四明南词在上海站稳脚跟并得到迅速发展。20世纪50年代,"苏沪一带多二人相对唱说,一效男音,一效女音。甬则一人独自唱说,兼男女音,其副皆司管弦,而不唱说"②。从中可以了解到此时上海的四明南词艺人已经尝试采用男女双档的形式进行表演。20世纪50年代开始,四明南词由原先的唱堂会演出转变为到城镇的书场、农村、山区会场等地演出。"文革"期间,四明南词受到极大摧残,艺人被迫改行,演出团体被迫解散,资料被大批烧毁。1979年,四明南词得以重生并出现了短暂的存活期。随着时代的发展,四明南词逐渐走向低谷。2003年,在国家政策的扶持下,四明南词被保存了下来,并在2008年被列入国家级非物质文化遗产保护名录。

四明南词《玉蜻蜓·踏春》剧照

四明南词采用了说、噱、唱、演、弹的艺术手段,以唱为主。四明南词的表演形式以单档、双档、三档为主,器乐伴奏分为三档至十档不

① 陈祥源,龚烈沸. 四明南词 [M]. 杭州:浙江摄影出版社,2014:17.
② 陈祥源,龚烈沸. 四明南词 [M]. 杭州:浙江摄影出版社,2014:23.

等。表演中，主要由演奏小三弦的艺人进行演唱，其他艺人均为助奏。表演时所使用的乐器主要有二胡、琵琶、扬琴、箫、筝、小三弦等。唱词采用七字句为主，偶有用十字句的，非常讲究对偶性。南词所用曲调有紧赋、赋调、平湖、紧平湖、词调，被称为"五柱头"。南词没有固定的演出格式，表演者拥有极大的发挥空间，可以根据自己演奏乐器的特点，围绕着乐曲的主旋律进行自由发挥。

四明南词曲调优雅、辞藻华丽，所唱内容通俗易懂，受到广大人民群众的喜爱。表演时，所使用的道具虽然很简单，但十分讲究，简单的是演出的道具主要有醒木、纸扇、手帕三种；讲究的是道具的使用与书中人物的塑造有着较为紧密的联系。四明南词的书目分为开篇、短篇和中长篇三种，其中开篇有《八仙庆寿》《西湖十景》《济公》，短篇有《包公断寿礼》《野猪林》《美丽的心灵》，中长篇有《百鸟图》《玉蜻蜓》《白鹤图》等。

（五）绍兴莲花落

绍兴莲花落，又称"莲花闹""莲花乐"，是流行在浙江绍兴、宁波、杭州等地区的地方性曲艺曲种。由于在演唱中穿插有"哩哩莲花落"之类的过门和帮唱而被称为"莲花落"。主要运用绍兴方言演唱，具有浓厚的绍兴地域特色，唱词风趣幽默、浅显易懂，唱腔自然朴实、流畅优美。绍兴莲花落所叙述的故事一般都取材于民间，与人民的生活息息相关，是人民生活的真实反映，是当地人民群众最喜闻乐见的曲艺形式。

据相关资料记载，绍兴莲花落的历史最早可上溯至清朝光绪年间，当时"下三府"有一名绰号为"长手指甲"的张姓艺人来到绍兴，开启卖唱生活，并收有两名徒弟——唐茂盛和沈阿发。最初演唱没有固定的曲调，以表演者即兴讲唱为主。民国初年，唐茂盛开始对莲花落进行改革，他在越剧早期落地唱书"吟嗄调"及"宣卷调"的影响下，采用新的接调方法，形成了莲花落最早的基本唱腔。莲花落的演出方式发生变化，从"跑街卖唱"转变为"草台演出"。演唱内容也发生了重大

变化,从"套词"发展成"新闻",再从"新闻"发展成"节诗",使莲花落的内容更加具有故事性。中华人民共和国成立后,绍兴莲花落在政府的重视下有了进一步发展,其相关资料得到了系统的整理,为后人了解绍兴莲花落提供了宝贵资料。从20世纪70年代开始,绍兴莲花落在各方面都有了较大发展,如在音乐伴奏方面,伴奏乐队有所扩充,增加了琵琶、扬琴、二胡、阮等伴奏乐器;在演出形式方面,以单档演出为主,增加了双档、伴舞等,极大地丰富了莲花落的表演形式;曲目方面,在继续演唱传统曲目的同时,新编了不少曲目,有《徐文长三气窦太师》《血泪荡》等。

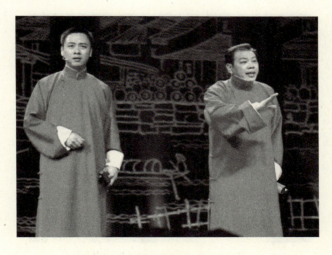

绍兴莲花落《借大衫》剧照

绍兴莲花落的演唱集说、唱、演、噱为一体。"说",即为"说表",主要分为道白、表白、私白和表道混合四种。唱,即为唱腔,主要用于叙述故事情节和塑造人物形象。演,即为表演,莲花落表演的舞台较小,艺人在表演时通常将细小的动作做生动化、扩张化的表演。噱,即为噱头,噱头的主要作用是博彩。艺人在使用噱头时,要十分注意语言节奏。

绍兴莲花落从清光绪年间粗具雏形发展至现今的样态,离不开一代又一代艺人的不懈努力。对绍兴莲花落有杰出贡献的艺人有"长手指

甲"张姓先生、唐茂盛、沈阿发、丁水堂、金鹤锦、翁仁康、倪齐全等。绍兴莲花落的代表性曲目有《闹稽山》《救爹》《进补》《珍珠塔》《何文秀》《双鸳鸯》《王华买父》等。2006年,绍兴莲花落被列入第一批国家级非物质文化遗产保护名录。

（六）绍兴平湖调

绍兴平湖调,简称"绍兴平调",又称"越郡南词",所唱的曲调主要是［平湖调］,因而得名绍兴平湖调。绍兴平湖调是以绍兴官话为主进行讲唱的传统民间曲艺曲种之一,主要是在浙江绍兴及其周边地区流行。

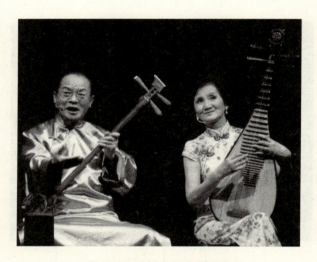

绍兴平湖调《鉴湖春晓》剧照

绍兴平湖调的起源历来有两种说法：其中一种说法来自民间,据说绍兴平湖调是由元末明初的平姓和胡姓两位书生潜心研究创造出来的。元末明初,平姓和胡姓书生上京赶考,不幸双双落榜,主试者惜才,与二人进行谈话,劝其向歌咏乐曲方面发展。平姓和胡姓两位书生抛弃"之乎者也",全身心投入歌咏乐曲的研究之中,创造出了一种新的音乐——平湖调。另一种说法是认为绍兴平湖调与苏州弹词同出一脉,由"陶真"和词话发展为弹词,弹词流传至绍兴,结合绍兴当地特色便形成了绍兴平湖调。

绍兴平湖调的雏形最早见于明朝初期，真正成型是在清朝初期。清康熙年间有了平湖调在北京演出的记载。清乾隆年间蒋士铨在描述平湖调时说道："三弦掩抑平湖调，现场滩头与提要。"① 著名的平湖调艺人胡嗣源也于此时期出现。清末民初，绍兴平湖调进入了发展的鼎盛时期，此时出现了许多著名的平湖调艺人，如周敦甫、宋竹香、杨元兴、少卿等。其中当属周敦甫最负盛名，他的唱腔独具特色，自成一派——"敦派"。民国初期，潘子峰创办丝竹社，传授绍兴平湖调，前来求学者众多，其中比较出众的有潘少安、范仲良、郑杏官等人。中华人民共和国成立后，绍兴平湖调得到政府以及专业人士的重视，史实父、胡绍祖、钱大可等人系统整理了绍兴平湖调的相关资料，并举办了曲艺训练班。通过训练班的培训，绍兴平湖调的演出得以恢复。曲艺班在"文革"时期被迫解散。1973年，绍兴曲艺团重建，并组织了绍兴平湖调演出队。自此，绍兴平湖调呈现出短暂的辉煌局面，但从20世纪80年代开始，绍兴平湖调开始逐渐走向消亡。2004年，国家开启非物质文化遗产抢救保护工作，绍兴平湖调得以再次回到观众的视野中，并出现了不少新的曲目，如《白雪遗音》《秋瑾颂》《越三烈》等。

绍兴平湖调在文人的参与下，曲调优雅精致，为文人雅士所喜爱。演出形式为坐唱，根据演出人数的不同分为三品、五品、七品等不同形式。三品为三人搭档表演，演出乐器有二胡、三弦、扬琴三种；五品为五人搭档表演，演出乐器有二胡、三弦、扬琴、双清、琵琶五种；七品为七人搭档演出，演出乐器有二胡、三弦、扬琴、双清、琵琶、笙、头管或者洞箫。绍兴平湖调是以唱为主的，说和表兼有，但所占比重不大。代表性作品有《单刀赴会》《三笑姻缘》《白蛇传》《双珠凤》等。

（七）木鱼歌

木鱼歌，又称"摸鱼歌"，简称"木鱼"，属于弹词系统，是一种在广东珠江三角洲一带流传开来的以使用粤语演唱为主的传统民间说唱

① 成萌. 绍兴平湖调[J]. 曲艺, 2012 (12): 70.

曲艺形式。演唱时，多用三弦伴奏，演奏者多为盲人，因此木鱼歌又被称为"盲佬歌"。

木鱼歌从粗具雏形发展到现今已有四百多年的历史。木鱼歌是在唐朝宝卷传唱和变文的基础上与广州当地民歌民谣相融合而产生的，最初的木鱼主要是无伴奏的清唱，腔调十分简单朴素，深受民间妇女的喜爱。之后便有盲人开始以卖唱木鱼为生，并加上了乐器伴奏，使音乐更加丰富，女艺人被称为"瞽姬"，男艺人被称为"瞽师"。"木鱼"一词最早见于明代末年邝露的"琵琶弹木鱼"（《婆猴戏韵学宫体诗》），从中我们也可以初步了解到木鱼的伴奏乐器是琵琶。"潮来壕畔接江波，鱼藻门边净绮罗。两岸画栏红照水，蜒船争唱'木鱼歌'。"（清初王世祯的《广州竹枝》）从诗句中可以看出清初木鱼歌在广州地区已经十分流行。五四新文化运动以后，腔调单一、变化不大的木鱼歌因满足不了人民群众的需要、落后于时代的发展而逐渐消失，最后木鱼歌只是以曲牌的形式存在于粤曲之中。

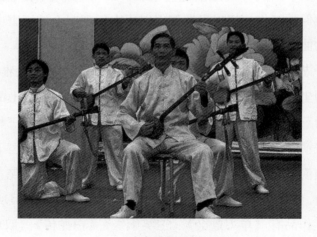

木鱼歌剧照

木鱼歌在演唱时使用弦乐器伴奏，使用的乐器主要有二胡、三弦、琵琶、古筝等，在没有乐器的情况下，也可使用竹板。木鱼歌所使用的调式是五音阶徵调式，音乐节奏和旋律起伏不大，较为平缓。演唱时根据剧情的需要，可以相对自由地变换节奏。木鱼的腔调分为苦喉和正腔

两种，苦喉的曲调一般比较沉闷忧郁，主要用于比较缠绵悱恻的剧情；正腔的曲调一般比较明快爽朗，主要用于表现喜悦欢乐的情绪。

木鱼歌的唱词一般是七言叙事诗，但中间偶用三言、五言、九言，最长的可达十二个字。作品多为长篇故事，每一篇由若干独立的回组成。每一回都有一个概括性的小标题，一般都为四字组成。第一回为"开书大意"，主要是介绍整个作品的故事梗概、人物关系以及故事背景等内容，接着便是逐回展开正文故事，最后一回便是尾声，主要起到总结故事的作用，一般还会加上劝诫类的言语。木鱼歌的作品一般都是取材于戏文或者由流行的历史小说改编而成，还有少部分作品是木鱼歌艺人创作而成。木鱼歌的代表性作品主要有《孤儿忆母》《泪湿青衫》《十送英台》《禅院追鸾》《秋江送别》《三娘汲水》等。

二、什么是长沙弹词

长沙弹词，又称"长沙道情"，是一种主要使用长沙方言进行说唱的传统曲艺曲种之一，主要是在湖南长沙、浏阳、益阳、株洲、湘潭等地区流传。因起源于道情，大量使用道教音乐，而得名"长沙道情"。

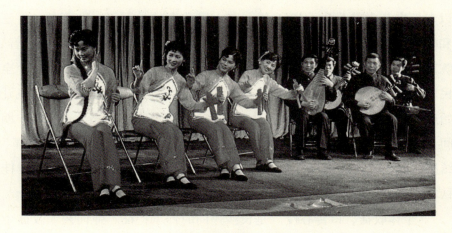

长沙弹词《骂男人》剧照

最初的长沙弹词主要是在街头流动演出，称为"打街"，表演形式以艺人一边弹奏月琴一边说唱为主。后来，随着弹词的根基不断稳固以

及市民和村民对弹词的喜爱，弹词艺人开创了新的表演形式——两人对唱，即表演艺人中一人弹奏月琴伴唱，另一人使用小钱和渔鼓筒板击节为其伴奏。

早期的弹词内容以"劝世文"之类的短篇为主，主要用于宣传道教道义；1921年，舒三和等艺人开始在长沙怡和码头一带搭建简易的布棚进行演出，坐棚说唱形式兴起，弹词的内容也由短篇"劝世文"发展成了中长篇故事，流行的曲目有《杨家将》《说唐》等。

长沙弹词是以一人自弹自唱为主的说唱曲艺形式，没有固定的班社，只有行会组织。著名的长沙弹词艺人行会组织有在清代光绪初年组建的永定八仙会，又被称为"湘子会"，坐落在长沙堤下街，长沙的每一位弹词艺人都必须入会，按要求缴纳会费。每年的农历二月初二聚茶会，农历二月十五设酒菜祭拜"韩湘子菩萨"，农历七月十五聚众祭拜祖先。1931年，该会改称为"长沙市渔鼓弹词业公会"。据记载，该会在1934年已有正式会员61名。该会的著名艺人有颜运生、李青云、谭水利、谭海鹏等。20世纪50年代初期，长沙市民间艺人的演出场所只有火宫殿书场一处，大部分艺人散居在车站、公园、轮船、码头或者是以走街串巷卖艺为生。1956年，在人民政府的号召下，欧德林、舒三和等人组织成立了"长沙市弹词说书组"。1958年，欧德林、杨干音、陈茂达等人在"长沙弹词说书组"的基础上，建立了长沙市第一个全民所有制的曲艺演出团体——长沙市曲艺队。随后，民营曲艺团体也开始逐渐成立起来，如西区湘江曲艺队、东区红光曲艺队等。"文革"期间，曲艺团和曲艺队被迫解散，长沙曲艺艺人纷纷转行。直到"文革"结束，曲艺艺人才慢慢重操旧业，著名艺人有彭延坤、张伯莲、黄桂秋、罗克武、戴云等。

"个体收徒、口传心授"是长沙弹词的传承特征。弹词艺人收徒十分讲究，需要举行拜师会。拜师会有一套完整的程序，设香案，师父上座，徒弟上前行叩头拜师礼，师父对新徒弟进行训诫。在历史进程中，以"个体收徒，口传心授"的传承方式形成了四大长沙弹词流派，分

别是廖派（廖福星所创）、周派（周寿云所创）、舒派（舒三和所创）、彭派（彭延坤所创）。

长沙弹词最大的特色是"一人饰多角"，艺人借鉴了戏曲生、旦、净、末、丑不同角色的发音特点诠释书目中的不同人物。另外，还运用口技表现飞禽走兽的鸣叫。长沙弹词早期唱腔极为简单，只有板式的变化。后吸收借鉴了地方戏和民间小调的唱腔，发展形成了"九板八腔、十八套曲"，大大地丰富了弹词的唱腔。

长沙弹词主要由开头、正文、结尾三部分构成，开头部分，即为"书头"，一小段弹词引子，一般是四句诗，起到概括全文或点明主题的作用。正文部分由"道白"和"唱词"组成，"唱词"起到叙述故事情节、描写书中人物、点明书目主题的作用，是长沙弹词中最主要的部分；"道白"调节弹词节奏，对叙述书中人物起到了辅助的作用，是长沙弹词中较为重要的部分。结尾部分，即为"书尾"，一般是四句诗，起到了思想教育和艺术感染的作用。

长沙弹词的语言具有通俗性、口语性和地方性等特征，以长沙方言进行讲唱。长沙弹词的表演以唱词为主，道白辅之，散韵结合。"道白"部分为散文，"唱词"部分为韵文。唱词主要以七字句为主，五字句和十字句也常使用，上下句之间要求合辙押韵，上句落仄声，下句落平声。

长沙弹词的发展，离不开一代又一代弹词艺人的不懈努力。著名的长沙弹词艺术家有鞠树林、舒三和、彭延坤、王志敏等。鞠树林对长沙弹词进行了一系列改革，将长沙弹词的唱腔音乐定型为"九板十三腔"。舒三和（1900—1975），开启长沙弹词"坐棚"演唱的形式，演唱的代表作为"三打"，即《鲁提辖拳打镇关西》《武松打虎》《东郭救狼（打狼）》。彭延坤（1937—2016），一生致力于抢救、整理和传承长沙弹词，是长沙弹词的国家级代表性继承人，被誉为"长沙弹词的活化石"。王志敏，师从彭延坤之徒大兵，得真传于彭延坤，是彭老亲点的长沙弹词新生代传承人。2006 年，长沙弹词入选第一批省级非物质文化遗产名录。2008 年，长沙弹词入选国家级非物质文化遗产名录。

第二节　长沙弹词学术研究述评

对于"长沙弹词"的研究首先可以按照大致时间进行分类,以1949年为节点,分为1949年前的研究状况和1949年以后的研究状况。接着可以根据文献的不同类型分为期刊文章、书籍、论文、音像等。

一、1949年前的研究

20世纪初,北京大学开展歌谣征集运动,各种各样的通俗文学开始受到学者们的重视,如歌谣、变文、戏曲、地方戏以及弹词等。这一时期弹词研究者甚少,对弹词的研究主要以收集整理弹词,探讨弹词的文本、演出等基本问题为主。

（一）期刊文论

郑振铎的《西谛所藏弹词目录》发表在《小说月报》17卷号外《中国文学研究号》上,文章是郑振铎根据自己早期收藏的弹词编写而成的,共有弹词117种,是现今可知发表最早的弹词目录。

凌景埏于1935年发表的《弹词目录》是根据孔德学校的教务长马廉买到的大宗车王府所藏戏曲小说整理而成的,文章汇集了郑氏、车王府以及凌氏自己收藏的弹词,比郑氏的弹词目录多60多种。文中包含了车王府所藏部分戏曲小说,以车王府藏本为主的大批抄本、稿本以及乾隆嘉庆以来的各种不同的版本,为研究弹词提供了宝贵资料。文章仅记录了书名和版本,对弹词的内容概况没有进行简单罗列,这为我们挖掘弹词曲本带来了难度。

赵景深于1937年发表的《弹词选》一文,是目前可知的较早的弹词文本选,数量不多。

李家瑞于1936年发表在《历史语言研究所集刊》第六本第一份上

的《说弹词》一文,是作者在史语所的藏弹词的基础上写成的。全文从不同角度分析了不同阶段弹词呈现的特点,是现今可知最早的研究弹词发展阶段和文体的文章。

(二) 相关著作

阿英的《女弹词小史》完成于1938年,主要叙述了19世纪后半期至20世纪前半期,"女弹词"在上海一带繁荣发展的景象,资料丰富,唯一的缺憾就是对观众在听讲弹词后的反馈记录较少。

钱小惠编著的《阿英书信选》(下),书中有较多的篇幅涉及弹词的相关内容。

赵景深的《弹词考证》出版于1938年,由商务印书馆出版发行。全书对《珍珠塔》《白蛇传》《双珠凤》《三笑姻缘》《玉蜻蜓》《倭袍传》六部弹词的发展演变过程进行了深入考证。

胡士莹的《弹词宝卷书目》,最早的版本由上海古典文学出版社出版。1984年,上海古籍出版社出版了《弹词宝卷书目》的增订本,两本书之间的关系在增订本的重版说明中有极为清楚的交代:"胡士莹先生的《弹词宝卷书目》曾于一九五七年由上海古典文学出版社出版。出版后随着新材料的不断发现,作者对旧编陆续作了增补。现胡先生不幸已在近年逝世,此稿由他的研究生萧欣桥同志加以整理,作为《弹词宝卷书目》的增订本,由我社重版。"① 《弹词宝卷书目》收录有弹词270多种,全书收录有郑氏弹词目录、凌氏弹词目录以及作者自己所藏的弹词,是目前涵盖量最大的弹词目录。该书属于记录信息版本,对于弹词的渊源、弹词的内容都没有做过多的介绍。

谭正璧、谭寻编的《弹词叙录》,由上海古籍出版社出版。本书是仿造《曲海总目提要》《佛曲叙录》《中国小说提要》等书体例编写而成的,收有弹词200种。全书以介绍弹词书目的内容为主,包括作品的作者、版本、成书年代等。本书是目前最具权威性的弹词目录。

① 胡士莹. 弹词宝卷书目(重刊本)[M]. 上海:上海古籍出版社,1984:26.

此外，还有专门记录长沙弹词曲目的木刻本，如光绪二年（1876）的《拜塔》，光绪二十一年（1895）的《食酒糕》，光绪三十年（1904）的《九度文公》和《紫玉》。

二、1949年后的研究

1949年，随着中华人民共和国的成立，党中央和人民政府对民间艺术高度重视，民间艺术和民间艺人的地位有了前所未有的提高。自此，弹词进入了一个发展的繁盛时期。对于弹词的研究也迎来了一个较好的阶段，研究者对弹词的研究不再局限于目录的整理，拓展到了弹词的起源和特征、著名的弹词艺人以及女性弹词等各个方面。

（一）期刊文论

龙华1978年发表于《湖南师院学报》的《长沙弹词》一文主要从长沙弹词的发展历史及其特点、基本格式、说唱语言、曲调板式四个方面对长沙弹词进行了较为系统的介绍。

陈汝衡于1983年发表于《扬州师院学报》的《扬州曲艺史话》序主要介绍了弹词在扬州的发展状况。

鲁海于1985年发表的《弹词和〈弹词叙录〉》一文主要介绍了郑振铎、马隅卿、阿英、谭正璧等几位主要的弹词收集和爱好学者，并简要介绍了《弹词叙录》的特点。

刘操南1985年发表于《丽水师专学报》的《漫说〈义妖传〉》一文叙述了弹词曲目《义妖传》在白蛇传故事中所处的地位，弹词艺人陈遇乾与《义妖传》以及《义妖传》的艺术特征。

林娜1990年发表于《福建师范大学学报》的《女弹词中妇女特异反抗形式——女扮男装》一文从女性的社会地位出发分析女性弹词作家"女扮男装"的反抗意识，从作品中"女扮男装"的妇女形象分析"女扮男装"的深层含义。

孟蒙2002年发表于《齐鲁学刊》的《清代弹词文学论略》一文认为清代的弹词主要以女性创作为主，弹词的内容丰富，主要用于表现封

建社会女性悲惨的命运及其远大的人生理想。

张树亭 2003 年发表于《济宁师范专科学校学报》的《弹词文学兴盛之原因》一文主要从文化市场的需要、发展状况、女性参与弹词、弹词发展中对其他文体的吸收借鉴四个方面叙述了弹词兴盛的原因及其特点。

盛志梅 2004 年发表于《求是学刊》的《弹词渊源流变考述》一文主要从辨析近代学者的弹词起源说、弹词起源于宋代以来的"陶真"、明代弹词的发展轨迹三个方面进行叙述,认为有史料可查的弹词最早起源于宋代的陶真,其后各个朝代弹词都有着不同的发展。

周湘利 2010 年发表于《商情》的《长沙弹词的渊源、音乐特征及其保护发展》一文主要从长沙弹词的起源、音乐特点、语言特点、发展现状以及保护措施等方面对长沙弹词进行了全方位的分析。

谢玲玲 2011 年发表于《民族论坛》的《"长沙弹词"的失落与希望》一文主要叙述了"长沙弹词活化石"——彭延坤与长沙弹词之间的事迹,指出彭老为了传承和保护长沙弹词花费了毕生精力。在彭老的不懈努力之下,长沙弹词得以保存并呈现出新的面貌。

郑逦 2012 年发表于《音乐教育与创作》的《"长沙弹词"艺术特征初探及其现状与传承》一文主要介绍了长沙弹词的起源、风格流派、音乐特点及其现状和传承。

周丽 2013 年发表于《社会与公益》的《谁来守护长沙弹词这半亩方塘》一文主要介绍了弹词艺人彭延坤及长沙弹词的特点,透露出长沙弹词的发展现状,传递出长沙弹词急需更多人重视、学习、传承和保护的愿望。

赵海燕 2013 年发表于《老年人》的《月琴声里唱真情——长沙弹词与益阳弹词》一文介绍了长沙弹词和益阳弹词的特征。

马锡骞 2014 年发表于《音乐大观》的《长沙弹词与苏州弹词艺术形式及现状比较》一文主要从长沙弹词和苏州弹词的形成、艺术形式的异同、现今状况等方面进行分析,呼吁更多的人投身于传承和保护非

物质文化遗产的行列。

杨超 2016 年发表于《当代音乐》的《论长沙弹词的艺术特征及发展》一文主要从长沙弹词的起源、发展脉络、艺术特征以及长沙弹词对社会的影响等方面进行阐述，试图引起广大学者、音乐爱好者更好地传承、发展和保护长沙弹词，将长沙弹词这一传统的民间曲艺曲种发扬光大。

关于弹词的期刊文章还有很多，如弦声的《〈凤凰山〉及其版本》（1988 年），林娜的《从女弹词看女性的人格追求及其对后世的影响》（1993 年），鲍震培的《从弹词小说看清代女作家的写作心态》（2000 年），贺小茂的《弹奏生命的最强音——长沙弹词第一人彭延坤的故事》（2002 年），裴伟的《〈梦影缘〉——赛珍珠读过的一部弹词作品》（2004 年），曾绍皇、吴波的《〈廿一史弹词〉与杨慎人生价值体系的自我调整》（2006 年），易斌的《开展"唱响长沙弹词，保护非物质文化遗产"活动有感》（2007 年），车振华的《女扮男装：清代弹词女作家的梦与醒——以〈再生缘〉为例》（2009 年第 7 期），赵海霞的《弹词起源辨析》（2011 年），张晶晶的《读〈论中国古代音乐的传承关系〉——关于长沙弹词的传承关系》（2012 年），徐锐的《试论清代弹词女作家的叙事视角——以〈再生缘〉〈天雨花〉等代表作品为例》（2013 年），唐湘岳、谭鑫的《人生路上"道情"来——记全国非物质文化遗产长沙弹词代表性传承人彭延坤》（2015 年），等等。

（二）相关著作

《长沙弹词传统节目选》，全书共 18 万字，由长沙市文化馆和长沙市曲艺工作者协会合作编撰，1980 年湖南人民出版社出版。书中收录了《赵申乔四案》《太白赶考》等 20 篇长沙弹词优秀作品。

《中国曲艺志·湖南卷》，1992 年新华出版社出版，书中主要收录了由彭延坤演唱、现场记录的柔腔、怒腔、神仙腔、柔带悲腔、烂腔等曲谱。

《长沙弹词优秀作品选》，主编夏建平，2015 年湖南人民出版社出

版。书中收录了《猛回头》《东郭救狼》《武松打虎》《鲁提辖拳打镇关西》《安源烈火》《贺庆莲》《宝钏记》《三块假光洋》《霹雳一声春雷动》等 30 多篇长沙弹词优秀作品。

长沙弹词相关图书

《长沙弹词》，主编何寄军，2016 年岳麓书社出版。全书主要介绍了长沙弹词的源流和发展、艺术特色、曲目特点、音乐特征、著名弹词艺术家以及长沙弹词现存的危机和保护措施。另外，还收录了不少长沙弹词的优秀书目。

此外，有关长沙弹词的书籍资料，还有1951年至1985年期间，湖南通俗读物出版社和湖南人民出版社发行的有关长沙弹词曲目单行本，共计13个，包括《雕龙宝扇》《东郭救狼》《党的好女儿》《柳兴救难》《贺庆莲》《百岁老人话今昔》《春光到了南洞庭》《岳北风云》《南方烈火》《陈英问仙》《鹦哥记》等。湖南人民出版社分别在1960年和1979年出版的《湖南十年曲艺选》和《湖南三十年曲艺选》中收录了《贺庆莲》《一支钢笔》《引水记》等17篇长沙弹词曲目。

此外，《长沙弹词唱腔研究》由湖南师范大学研究生雷济菁撰写，完成于2007年。全文从作曲理论、语言研究、唱腔研究、民族音乐学等层面出发，以长沙弹词为中心，重点从长沙弹词的调式、旋法、润腔、长沙方言、装饰、唱腔设计以及板式布局等方面阐述长沙弹词的唱腔特征。该文对长沙的地理人文环境进行了简单介绍，分析长沙弹词产生的客观因素，阐释了长沙弹词的基本概貌，分析了长沙弹词丰富的文化内涵、社会功能、现今状况以及今后的传承和发展。

（三）音像资料

长沙弹词的唱片有《鲁提辖拳打镇关西》（1959年中国唱片社出版）、《三块假光洋》（1964年中国唱片社出版，邓逸林演唱）、《武松打虎》（舒三和演唱）、《东郭救狼》（舒三和演唱）等。

长沙弹词的音碟有《新三笑》（1996年潇湘电影制片厂出品）、《赞笑星》（2001年湖南金蜂音像出版社出版）、《霹雳一声春雷动》（中央新闻纪录电影制片厂出品）等。

湖南人民广播电台录制了《雷锋参军》《郭亮》《鲁迅藏稿》等11篇长沙弹词曲目；长沙人民广播电台录制了短篇《鲁达除霸》《武松打虎》《东郭救狼》，中篇《宝钏记》，长篇《三湘英雄传》五篇长沙弹词曲目。湖南电视台录制了《游长沙》（都市频道）、《歌唱长沙新面貌》（湖南卫视）等节目，其中曲目均由彭延坤演唱，并制成了影碟。

长沙弹词音像资料

此外，在网络上还能找到不少有关长沙弹词的视频资料，如在56网上载有《长沙弹词活化石彭延坤：悼潇湘》《长沙弹词活化石彭延坤：东郭先生救狼》等视频，主要记录了彭延坤表演《悼潇湘》《东郭先生救狼》等曲目，可用作项目实践片；在土豆网上载有《李迪辉说唱长沙弹词——曲艺单人锣鼓说唱》《长沙弹词三婿拜寿（李迪辉）》《李迪辉说唱曲单人锣鼓说唱长沙弹词》《长沙弹词酒司机接亲——李迪辉黄士元说唱曲艺非遗》《关新郎——长沙弹词单人锣鼓说唱（李迪辉）》《李迪辉长沙弹词单人锣鼓说唱曲艺说唱》等视频，主要记录了彭延坤的大弟子李迪辉表演《挑女婿》《三婿拜寿》《乖娘生丑崽》《酒司机接亲》《关新郎》《待挂的金匾》等曲目，可用作项目实践片；在优酷网上载有李迪辉表演的《喜事风波》《家和万事兴》《我爱长沙美家园》等视频，主要记录了李迪辉表演《喜事风波》《家和万事兴》《我爱长沙美家园》等曲目，可用作项目实践片；来源于湖南公共频道《越活越来神》栏目的《长沙弹词艺术家彭延坤收熊壮为徒仪式》的视频，主要报道了老艺人彭延坤收湖南青年相声演员熊壮为徒弟的情景，可用作传承教学片。另外，由湖南新闻联播报道的《担心无人学艺致弹词失传，长沙弹词传人彭延坤病愈后首次献唱》主要讲述79岁的老艺人彭延坤在病愈之后表演长沙弹词曲目《周美玲》的情景，简明扼要地介绍了彭延坤的成就，表演时间较为简短；由黑龙江卫视《新华视点》栏目报道的《长沙印象：古老的弹词》收录了彭延坤表演长沙

弹词的小片段等。

在长沙市群众艺术馆采访刘新权书记

第二章 长沙弹词的历史与变迁轨迹

第一节 长沙弹词的历史渊源

一、自然与人文背景

（一）自然生态

长沙，旧称"潭州"，别称"星城"，是我国历史悠久的文化古城之一，现为湖南省省会城市，地处长江中下游一带，是具有重要地位的中心城市，素有"江南鱼米之乡"的美称。长沙位于湖南的东北部，湘江的下游以及长浏盆地的西部边缘，东西约230公里，南北约88公里，全市总占地面积约有1.19平方公里。东靠隶属于江西省的宜春市、萍乡市、豹铜鼓县，南邻湘潭市和株洲市，西接益阳市和娄底市，北连益阳市和岳阳市，是湖南省重要的交通枢纽。

长沙位于洞庭湖平原和湘中丘陵盆地的过渡带，东临罗霄山，西接雪峰山，南邻衡山，北近洞庭湖，占据着重要的地理位置，被称为"荆豫唇齿，黔粤咽喉"。长沙境内地形地貌复杂多样，起伏较大，山地分布在西部、南部和北部，占总面积的29.52%；丘陵分布在东南部，占总面积的17.74%；岗地分布在东北部，占总面积的23.28%；

平原占总面积的25.3%。市内海拔最高的为七星岭，高达1 607.9米，海拔最低的为乔口湛湖，低至23.5米。长沙水文的主要特征为水资源丰富，地表水系发达，河流密布，含沙量少，冬天不结冰。最主要的河流是湘江，另有浏阳河、龙王港、靳江、沩江、捞刀河、圭塘河等共15条支流。湘江由南向北贯穿长沙全境，境内长度约75公里，将整个长沙城分为以商业经济为主的河东和以文化教育为主的河西两部分。长沙属于典型的亚热带大陆季风气候，四季分明，春秋短暂，夏冬漫长，春季约有61～64天，夏季约有118～127天，秋季约有59～69天，冬季约有117～122天。春夏之交多雨，夏秋之际多晴、多旱，酷暑期长达四个月。年平均气温为16.8℃～17.2℃，夏季最高气温达39℃～43℃，冬季最低气温达-1℃～2℃，一年中日照时间达1 726个小时，年均无霜期为279天。每年的4月份至6月份为长沙雨季，占全年降水量的51%，年均降水量约在1 300毫米左右。长沙土壤种类繁多，主要有红壤、水稻土、菜园土、紫色土、潮土、石灰土等，其中红壤和水稻土所占比重最大，红壤占土壤总面积的70%，水稻土占总面积的25%。

优越的地理位置、丰富的水资源、适宜的气候环境以及充裕的土壤为植被和农作物的生长提供了有利条件。长沙的植被主要是以亚热带常绿阔叶林为主，森林覆盖率达49.98%。植被种类繁多，有常绿树、落叶树、乔木、灌木、竹藤类等，主要树木有松树、樟树、杉树、椿树、油茶等。长沙地区的油茶、柑橘、稻米、茶叶产量丰富且全国著名。距今已有7 000多年历史的长沙县南大塘遗址，经过挖掘，出土了不少陶器和石器，其中便有用于农作物收割的石镰，从而证明在7 000多年前，生活在长沙地区的人类便已经开始运用石镰收割谷物，进行最早的农耕生活。随后，在距今5 000多年的腰塘遗址中发现了类似粟米的农作物颗粒，进一步证明长沙农业的存在。从古至今，长沙地区就是我国重要的粮食产地，自明清开始便有"湖广熟，天下足"的说法，农业、林业、畜牧业、渔业作为长沙的第一产业，一直保持着稳定产量。

长沙境内拥有种类繁多的矿产资源。现有煤、锰、铁、锌、铜、

铅、铀、硫、磷、菊花石、海泡石、重晶石等，菊花石是全国仅有的，海泡石储存量在全国占据首位。

长沙境内有着优美的自然风光，如浏阳象形山、浏阳大围山地质公园，长沙洋湖湿地公园及岳麓山等，其中当属岳麓山最为著名。岳麓山位于长沙湘江西岸，总占地面积为35.20平方公里，是我国著名的四大赏枫胜地之一。古往今来，岳麓山是文人墨客向往的地方，是历史感厚重的风景旅游胜地。唐代诗人杜牧的"停车坐爱枫林晚，霜叶红于二月花"是对岳麓山枫叶美景的赞叹。北宋开宝九年开始创建的岳麓书院与应天书院、白鹿洞书院、嵩阳书院并称为中国四大书院。岳麓书院是我国现今保存最为完好的古代书院，占地总面积为21 000平方米，世称"千年学府"。

（二）人文背景

长沙拥有悠久的历史文化底蕴。研究表明，最早的历史可上溯至远古时代。考古发现，长沙地区出现原始人类活动踪迹的时间是在距今已有15万~20万年的旧石器时代。距今7 000多年的长沙县南大塘遗址，向我们展示了新石器时代活动在长沙地区的人类已经过上了定居生活，形成了固定的部落，进入了母系氏族社会。

夏代，长沙属于三苗国的管辖地。商周时期，三苗国消失，但是其后裔一直在此地繁衍生息，此时长沙属于"扬越"，史称"扬越之地"。此时期，扬越地区一度是商周的"臣服"国，需要定期向商周朝廷进贡。贡品中有一物，名为"长沙鳖"，这是目前为止"长沙"一词最早的记载。

春秋战国是中国历史上一个动荡时期，诸侯争霸，战乱频仍，百家争鸣。春秋末期，楚国的势力延伸至长沙。战国初期，楚国和越国处于对峙局面，长沙变成了楚国东南部的军事要塞。战国中期，实施变法后的楚国国力强盛，经过一系列战争，整个湖南都被纳入楚国的版图，并于长沙建立了城邑。

秦始皇灭六国，统一秦朝，初设长沙郡，为秦朝初期三十六郡之

一。自秦朝开始长沙正式被纳入中国的政治版图，并明确地以一个行政区域记入史册。长沙郡的治所设置在湘县，其范围包含了现今湖南的大部分区域、湖北南部部分区域、江西西北部分区域、广西的全州县以及广东的连县等。

西汉时期，初设长沙国，开国功臣吴芮为第一位长沙王。长沙国自公元前 202 年初建到公元 7 年被废除，在历史上生存了 209 年，主要管辖临湘、益阳、连道、安成、昭陵、湘南、承阳、容陵、茶陵、罗、下隽、鄙、攸 13 县。长沙国在历史上随着时间的迁移出现过"吴氏长沙国"和"刘氏长沙国"。"吴氏长沙国"共传五代，自始至终效忠西汉王朝，是长沙历史上最为辉煌的时期。公元前 158 年，汉文帝继位后重置长沙国，封景帝庶子刘发为长沙王。"刘氏长沙国"时期，正值朝廷削弱诸侯王国势力，长沙国的管辖范围不断被缩小，长沙王的实际权利被朝廷收回，成了名存实亡的"王"。公元 8 年，王莽初建新朝，便将长沙国改为填蛮郡，将临湘县改称抚睦县，设郡治于抚睦县。

东汉时期，刘秀为了控制南方局势，恢复长沙国，并封刘舜之子刘兴为新一代长沙王。刘秀在统一中国之后，以"长沙王兴、真定王得、河间王邵、中山王茂，皆袭爵为王，不应经义"为由，将刘兴封为临湘候，废除长沙国，复设长沙郡，将抚睦县重新更名为临湘县。此时，长沙郡隶属于荆州管辖，下属县主要有临湘、茶陵、容陵、益阳、连道、昭陵、湘南、下隽、安成、醴陵、鄙、攸、罗等 13 个。

三国时期，自孙权于 219 年夺取长沙至西晋于 279 年消灭吴国，长沙一直都是孙吴王朝的疆土。孙权称帝后，将湖南划分为十个郡，隶属于荆州管辖，十郡分别为昭陵郡、南郡、武陵郡、长沙郡、桂林郡、零陵郡、天门郡、湘东郡、临贺郡、衡阳郡。长沙的东部为衡东郡（即今衡阳市），其治所设立在翻县。长沙的西部为衡阳郡，其治所设立在湘乡县。此时期的长沙郡实行的是孙吴的行政体制，县、乡、里隶属于郡，郡隶属于州。

西晋采用了汉代的分封制，晋武帝的六子——司马乂被封为第一任

长沙王，其治所设立在临湘。长沙主要管治浏阳、蒲沂、下隽、临湘、巴陵、醴陵、罗、吴昌、建宁、攸等10个县。299年，晋惠帝将隶属于长沙的巴陵县、蒲沂县、下隽县等分离出来，新设立了建昌郡。307年，晋怀帝将隶属于荆州的长沙郡、桂阳郡、零陵郡、邵陵郡、建昌郡、湘东郡、衡阳郡、营阳郡划分出来，建立了湘州。

公元589年，隋朝统一中国，对地方行政进行了改革，将州、郡、县三级制改为州、县二级制。隋文帝将湘州改称为潭州，并设立潭州总管府。原长沙郡管辖的临湘县改为长沙县，浏阳县、醴陵县并入长沙县，建宁县并入湘潭县。隋炀帝在位期间，对地方行政又进行了改制，将各个州总管府废除，将州改为郡，自此潭州又重新被称为长沙郡，管辖益阳、邵阳、长沙、衡山4个县。

621年，长沙归于唐朝管辖范围。唐代改郡为州，并设置道作为监察区。贞观十年（636年），潭州属于江南道，主要管辖益阳、长沙、衡山、湘乡、醴陵、新康6个县。唐开元二十一年，将江南道进行进一步分置之后，潭州属于江南西道。唐大历三年，朝廷设立了湖南道，长沙为其治所。

五代梁天成二年，马殷建立楚国，将潭州改名为长沙，并作为楚国的国都。在马殷的治理之下，人民的生活环境相对较为稳定。此时期，楚国与北方各个政权之间都有贸易往来，主要的商品为茶叶，由此湖南的茶叶逐渐为人所熟知且闻名全国。

宋朝初期，统治者为了巩固地位，防止藩镇割据，任用文臣担任州、府的长官。北宋乾德元年（963年），长沙又重新更名为潭州。997年，宋真宗将道改为路，全国共分为15路，湖南道变成了荆湖南路，设治所于潭州。宋朝是长沙历史发展的重要时期，长沙行政区划在此时基本定型。

元世祖至元十四年，设置潭州行省，改潭州为潭州路。天历二年，文宗将潭州路改名为天临路，主要管辖长沙、衡山、善化、安化、宁乡5县。元顺帝至正二十四年，朱元璋将天临路改名为潭州府。

明洪武五年，潭州府更名为长沙府，主要管辖长沙、湘阴、湘潭、善化、浏阳、宁乡、益阳、湘乡、安化、醴陵、攸等11个县，以及茶陵州。

清顺治年间，沿用明代长沙府。清雍正二年，将驻于长沙的巡抚改为湖南巡抚，自此长沙府正式成为湖南省的省会。

民国成立后，于1912年将善化县和长沙县合并为长沙府直辖地。次年，长沙府直辖地改称为长沙县。1914年，长沙县隶属于湘江道管辖，主要管理7个乡11个镇。1920年，长沙设立市政厅，年底设立市政公所。1949年，长沙在和平解放之后，正式成为湖南省的省会，一直沿用至今。截至2017年，长沙市管辖的主要有6个区，即天心区、芙蓉区、开福区、雨花区、望城区、岳麓区；1个县，即长沙县；两个县级市，即宁乡市和浏阳市。

截至2016年年末，长沙市的常住人口为764.52万人。长沙市的主要民族为汉族，除此之外，长沙还聚居了54个少数民族，主要有土家族、回族、赫哲族、哈萨克族、瑶族、侗族、苗族、白族、壮族、门巴族、柯尔克孜族、裕固族、乌孜别克族、鄂伦春族等，人数共计7.35万，其中苗族和土家族的人数过万。

长沙方言是湘方言新湘语的一支，主要分布在长沙芙蓉区、开福区、雨花区、岳麓区、望城区、宁乡市的东北部以及长沙县的大部分地区。浏阳市和宁乡市部分地区的方言与长沙市区的方言存在一定差异，生活在浏阳东部的人们较多使用客家方言和赣方言。长沙方言共有六个声调，分别是阴平、阳平、上声、阴去声、阳去声和入声。

长沙方言的声调较高，听起来让人有一种"吵架"的错觉。相比全国通用的普通话而言，长沙方言中每个字的发音都要相对较短一些，这使得湖南人说话普遍较快。长沙方言中有23个声母，41个韵母，不存在儿化音。

长沙方言中的zh、ch、sh与j、q、x读音没任何区分，"书"（shū）在长沙方言中读成xū，"猪"（zhū）读成jū，"舒服"（shū fu）

读成 xū fu，"珠海"（zhū hǎi）读成 jū hǎi，等等。h 与 f 经常混同，如"虎"与"斧"同音，"会"与"费"同音，"荒"与"方"同音。长沙方言中，所有的后鼻音都以前鼻音的方式处理，如"方便"（fāng biàn）长沙方言读成 fān biàn，"欢迎"（huān yíng）长沙方言读成 fān yín。长沙方言中没有 on、ong、eng 的发音，大多数都读成 en，如"中国"（zhōng guó）长沙方言读成 zēn guó。e 在与 h、j、q、x 连用时要读成 o，如"学习"（xué xí）长沙方言读成（xuó xí），"觉得"（jué de）长沙方言读成 juó de，"黄河"（huáng hé）长沙方言读成 fán hó。p 与 i、e 连用时，需要将 p 读成 b，如"苹果"（píng guǒ）长沙方言读成 bín guó，"盆子"（pén zi）长沙方言读成 bén zi。

此外，长沙方言中保留了不少古代的文言文，现在常用的有何事、何解、作孽、也罢、匀静等。

长沙自古便有"鱼米之乡"的美称，具有万余年种植水稻的历史，早稻一般多种植在高岸田上。第一次扯秧，需要点香、点蜡烛以及鸣放礼炮，称之为"开秧田门"。在收割早稻的时候，需要准备酒肉盛情款待来人。红薯在长沙拥有较广的种植面积，是除水稻之外最为主要的粮食，历来有"一季红薯半年粮"的说法。

在历史的发展长河中，长沙境内形成了许多独特的地方民俗，如特色鲜明的传统节日、尊卑有序的人伦礼节、程序繁复的婚葬礼俗等。长沙的传统节日主要有年节、春节、元宵节、清明节、端午节、中秋节等，每一个节日都会举行丰富多彩的活动。年节是长沙人最为重视的传统节日，从农历腊月廿四持续到腊月三十，每一天都有不同的活动，腊月廿四家人团聚一堂过"小年"，腊月廿八进行卫生打扫，腊月三十全家团聚过"除夕"。春节从正月初一持续到正月十五元宵节，正月初一，需要在庭院前燃放鞭炮，赋含"开门红""开财门"之意。耍龙灯是春节期间最为热闹的活动，龙灯于正月初五出灯，正月十五收灯，一直在大街小巷之间游行。清明节，长沙民间一直传承着扫墓祭祖的传统习俗。端午节，长沙民间一直沿袭着悬挂艾蒲、缠五彩丝线的传统习

俗，通过举行龙舟比赛来纪念屈原。中秋节，在月下设香案供桌，摆上月饼、莲藕、时令水果，全家人团聚赏月。广为流传的长沙民谣唱到："八月桂花香，家家接姑娘。"表明了在中秋佳节，出嫁的女儿悉数被接回娘家过节，与家人团聚。

长沙人十分重视人伦礼节，讲究以情义待人。家庭之中，晚辈对长辈要使用尊称，忌讳直呼姓名。辈分最高的成年男性为家中长者。晚辈对待长辈必须孝顺，每日都要请安，否则会受到一定的谴责。晚辈需要外出，必须禀告父母，外出归家，要先向父母请安，才能回到自己的住所。现今长沙人的先辈多数是在宋元时期由外省迁入，不论家族大小，均建有家族祠堂。邻里之间互相帮助，晚辈对长辈的称谓多在辈分前加上姓氏。拜师学艺，对待师父师娘需要毕恭毕敬，在当地有"三代不忘媒，九代不忘师"的说法。

长沙的婚礼习俗在传统六礼的基础上衍生出了一些烦琐复杂的程序，如鸡鹅双、背灰扒等。鸡鹅双是指在成婚当日，男方派出4人或者8人前往女方家去接亲，旌旗和锣鼓在前方开路，后方跟随着挑牲笼的队伍，笼内的鸡和鹅必须是成双成对的。

治丧，或称办白喜事，长沙境内旧称"老了人"。自古长沙便有厚葬的习俗，在葬俗方面有着众多的繁文缛节，独有的丧葬习俗包括"帮白喜事忙""构墓"等。中华人民共和国成立之后，长沙地区的人民慢慢接受了火葬的形式，旧礼逐渐被摒弃。

长沙境内的宗教主要有佛教、道教、基督教、天主教和伊斯兰教，全市被列省级以上的重点宗教活动场所有10处，其中开福寺和麓山寺是我国佛教重点寺院之一。

（三）多彩艺术

长沙当地流传着许多民间传说故事，内容丰富、题材多样、语言简洁。有的讲述舍己为人、救苦救难的事迹；有的刻画英雄人物、能人志士；有的描绘山河湖泊、自然风光……大多数故事较为简短。

长沙弥漫着浓郁的民间艺术气息，是各种民间艺术孕育的摇篮。戏

剧、舞蹈、技艺、山歌等各种类型的民间艺术，都能在长沙找到踪迹。流传在长沙地区的传统戏剧主要有浏阳皮影、望城影戏、长沙花鼓戏、湘剧等。其中，流传于长沙及湘潭地区的湘剧是湖南的代表性剧种，在全国范围内都有重大影响。"湘剧"是一种在传统弋阳腔的基础上吸收借鉴各种声腔，与长沙当地民间艺术以及特色方言相结合发展而成的独具湖南地域性特色的传统戏剧之一。最早的历史可以追溯到明代，到清代中叶湘剧逐渐发展成了多声腔的剧种，其名称最早见于民国九年。经过历史沿革，湘剧的表演融合高腔、低牌子、昆曲、乱弹为一体，并借鉴吸收了四平调、青阳腔、吹腔、南罗腔等，现今湘剧主要以高腔和乱弹为主。根据人物特点，湘剧的角色分为十二行，分别为头靠、二靠、小生、唱工、大花、二花、三花、正旦、花旦、武旦、婆旦、紫脸。目前尚存的湘剧传统剧目有682个，其中弹腔剧目所占比重最大，共计有500个以上，其次为高腔剧目，共计约有100个。代表性的剧目有高腔"四大连台"（《西游记》《封神传》《目连传》《精忠传》）和"六大记"（《拜月记》《琵琶记》《荆钗记》《白兔记》《金印记》《投笔记》）；移植剧目《生死牌》《白毛女》；改编传统剧目《追鱼记》《金丸记》；现代剧目《文天祥》《郭亮》等。湘剧的发展离不开历代表演艺术家的努力，著名艺术家有谭宝成、徐绍清、王华运等。

　　长沙当地流传的民间歌曲主要以山歌为主，根据流传地域的不同进行划分，又可分为长沙山歌、黄材山歌和浏阳客家山歌三大类。长沙山歌主要流传于长沙地区，运用长沙当地方言进行演唱，在一定程度上受到楚文化的影响，歌词优美，旋律清新，独具地域性特征，蕴含浪漫主义色彩。其歌词通常为七字一句，五句一段，每段末尾处的字词讲究押韵。根据音调高低的不同对长沙山歌做进一步细分，可分为高腔、平腔、低腔。高腔山歌，又称"过山垅"，大多数是成年男性演唱，演唱时主要采用假声唱法，音乐高亢，节奏较为自由；平腔山歌，大多数是成年男性演唱，演唱时主要采用真声唱法，音乐舒缓；低腔山歌，又称"哼歌子"，以女性演唱为主，音乐低沉。黄材山歌主要流传于宁乡一

带，运用宁乡方言进行演唱，歌词内容多数取材于当地民众的生产生活，简洁生动，浅显易懂，七字为一句，五句为一首，短小精悍，富含深意。当地民众借唱山歌来表达男女之间的情感，反映当地劳动生活等。浏阳客家山歌主要流传于浏阳境内客家人聚居地区，使用客家方言演唱，是一种即兴创作、口头咏唱，拥有悠久历史的歌唱艺术。浏阳客家山歌可细分为四大类，分别是高腔山歌、平腔山歌、低腔山歌和儿歌。高腔山歌与黄山山歌中的高腔山歌类似，多数为成年男性采用假声唱法进行演唱，音调高亢嘹亮，节奏较为自由，拖腔的使用多而且长；平腔山歌，演唱者男女均有，大部分歌曲采用真声唱法进行演绎，但其中也有一小部分是使用假声演唱的，音乐较为缓慢柔婉，节奏自由，偶有使用拖腔，但较之高腔要短一些；低腔山歌，又称"哼歌子"，演唱者主要为妇女，节奏规整，装饰音的使用较少，音域跨度较窄，结构短小精悍，音乐抒情，曲调优美；儿歌，演唱者主要是儿童，也不乏成年的男女跟随着儿童演唱，其唱词直白明了，节奏规整简单，音乐活泼有趣。

长沙拥有种类丰富、表演艺术极高的民间传统舞蹈，主要有宁乡对子花鼓、宁乡周氏双龙舞、双江滚灯车、洞井龙舞等。

宁乡对子花鼓是艺人在传统民间山歌的基础上进行艺术加工发展而成的民间传统舞蹈艺术之一，主要在宁乡境内流传。最初为逢年过节或是喜庆节日进行表演的歌舞，在男女合作演唱的歌曲中，跳起生动的舞蹈，被称为"打花鼓"。随着时间的迁移、艺人的加工，宁乡对子花鼓逐渐发展成了集歌、舞、乐为一体的传统民间艺术。宁乡对子花鼓分为"闹台子"和"唱小调"两大类，"闹台子"的表演较为热闹，"唱小调"的表演较为悠闲。演员由一旦一丑构成，所使

宁乡对子花鼓

用的道具主要是手帕和扇子。演奏乐队大约有十人，所演奏的乐器主要有云锣、唢呐、鼓、大筒、钹、锣等。宁乡对子花鼓的进一步发展衍生出了传统民间戏曲——宁乡花鼓戏。

宁乡周氏双龙舞是一种集旋、转、翻、穿插等为一体的流传于宁乡一带的民间传统舞蹈艺术。起源于明代湘籍名将周达武为了给其小妾姚氏消遣解闷而组建的一支龙舞队，后来逐渐演变成一种固定的文娱活动，主要是在逢年过节时演出。周氏双龙各由九节构成，需要60多人集体合作才能完成演出。演出时，龙与龙之间既有独立的表演，又有相互合作的表演，有较强的故事情节。

宁乡周氏双龙舞

双江滚灯车

双江滚灯车是一种具有相对完整的表演体系的民间传统舞蹈艺术，含有浓郁的民风民俗，主要是在长沙县双江镇赤马村流传。双江滚灯车的舞蹈动作与伴奏乐器的节奏是同步进行的，其出入场具有固定的表演形式，如太极圈、三星高照、小八字、大八字、玉女穿梭等。灯车取材于竹木，主要由立柱、滚把、木轮、四方台板、外灯架、内灯笼等部分构成，是一种极具文化价值的民间手工技艺。

洞井龙舞是一种在长沙市雨花区洞井镇一代流传的传统舞蹈。目前还保持着湖南龙舞最为原始的艺术风格，主要得益于当地农民的代代相传。洞井龙舞种类较多，主要有长龙、布龙、人龙、三节龙等。不同的舞龙小组的表演有各自独特的风格。舞龙演员是传统的装束，衣服采用

彩布镶边，绑腿，脚穿布袜并套以草鞋，头上扎有三角巾。演出有固定模式，其音乐没有固定的曲牌，经常使用的音乐具有节奏轻快、欢庆热闹的特点。

洞井龙舞

（四）文化景观

长沙是我国历史文化古城之一，至今已有三千多年的历史。虽然伴随着朝代更迭，其城名有着不同的称呼，但是城址未曾改变。长沙当地有着众多的人文景观，如有历史纪念地雷锋纪念馆、李富春故居、刘少奇故居及纪念馆、谭嗣同故居及纪念馆、秋收起义文家市会师纪念馆、简牍博物馆、清水塘中共湘区委员会旧址等；有长沙历史文化村镇沈家大屋、椰梨镇、铜官镇、大围山镇、靖港镇等；有长沙古寺庙麓山寺、华林寺、洪恩寺、青阳山道院、陶公庙等；还有不少考古发现，如长沙马王堆汉墓、长沙走马楼简牍、宁乡炭河里遗址、春秋战国楚墓等。

坐落于湖南长沙雷锋镇的雷锋纪念馆，初建于1964年，总占地面积99 900平方米，是我国青少年德育基地及爱国主义教育基地。按照使用的功能划分，全馆由凭吊区、雕塑区、展览区、碑苑区、综合服务区和青少年教育活动区六个区域构成。馆内代表性的建筑物有雷锋纪念碑、雷锋墓、雷锋塑像、雷锋事迹陈列馆等，主要用于宣传和弘扬雷锋精神。

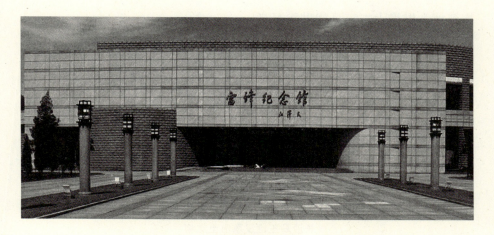

雷锋纪念馆

雷锋纪念馆中收藏有丰富翔实的历史资料。馆内一层，运用编年体及专题相结合的形式再现了雷锋为人民群众无私奉献的一生；馆内二层，主要是展出有关学习雷锋精神活动的相关资料。目前馆内收藏有照片2万余张，文物3千余件，对现代人了解雷锋的相关事迹提供了可靠史料。中共中央三代领导人毛泽东、邓小平、江泽民等都为雷锋纪念馆题过词。

靖港镇，古称"沩港"，坐落于长沙望城区的西北部，地处湘江下游西岸，是一座国家级历史古镇。该镇拥有优越的地理位置，水路畅通无阻，历史上曾是湖南地区的四大米市之一，还是湖南省内重要的淮盐经销口岸。主要管辖农溪村、复胜村、前榜村、金星村、前峰村、石毫村、福塘村和芦江社区。

靖港镇是一座安静悠闲的古镇，是一个享受慢生活的好去处。镇内有不少景点，如靖港皮影艺术馆、铁器文化馆、江南民俗文化馆、宏泰坊、八元堂、锄禾源、曾国藩行营等都保持着原有风貌，从中可以追寻到历史的踪迹，品味古镇韵味，了解古镇古今变迁。

长沙马王堆汉墓，又称"长沙马王堆西汉古墓"，坐落于湖南长沙芙蓉区东屯渡乡，浏阳河的西南岸，距离长沙市中心约有4公里，是西汉初期长沙国丞相利苍及其家属的墓葬。2016年，马王堆汉墓出土文

物被评为世界十大古墓稀世珍宝之一。

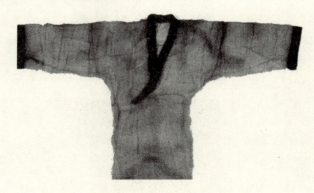

长沙马王堆汉墓出土文物

墓葬的发掘工作最早开始于1972年,考古工作者历经三年时间,先后发掘了3座建造于西汉时期的古墓。一号墓为墓主的妻子辛追夫人的墓葬,其顶部为圆形平台;二号墓为墓主西汉初期长沙国丞相利苍的墓葬,位于一号墓的正西侧;三号墓为利苍之子的墓葬,位于一号墓的南侧。三座墓葬的格局和构造基本相同,都为长方形土坑竖穴,主要由封土、墓道、墓坑、墓室等构成。三座墓葬中,除二号墓因盗墓贼的盗掘而损坏严重之外,一号墓和三号墓保存得相对较为完好,两墓分别出土文物2 000余件,大致可分为简牍、帛画、帛书、陶器、乐器、丝织品、兵器等十大类。一号墓出土且保存完好的辛追夫人的尸体,是目前发现的世界考古史上前所未有的不腐湿尸。经过相关专家进一步的研究发现,女尸身体的部分关节仍然可以活动,其身体各个部位及内脏器官都保存得相当完整。通过对其死因的考证,发现死者生前患有多发性胆石症、冠心病、血吸虫病等多种病症,死因主要是由于食用过多甜瓜引发多种并发症,最终死于并发症引起的心绞痛。辛追夫人尸体的发现,为我国医学者研究尸体的保存技术、中国医学发展史、古代病理学等提供了可靠的资料,有助于我国医学的进一步发展。

二、长沙弹词的缘起

长沙弹词作为一种地方性说唱艺术,虽然距今仅有300多年的历

史，但扩大探寻范围，追寻说唱艺术的历史源头，据史料记载，民间说唱艺术距今已有2000多年的历史。最早萌芽于战国时期，在当时楚国极为盛行的民间歌舞中包含有曲艺因素。爱国诗人屈原被流放至长沙时吸收了流传于沅湘一带的民间文艺，以此为素材创作诗篇《九歌》，观其形式略带些许曲艺因素。汉王逸在《楚辞章句》中对《九歌》的由来、作用、结构等进行了精辟的描述："昔楚国南郢之邑，沅湘之间，其俗信鬼而好祠。其祠必作歌舞以乐诸神。屈原放逐，窜伏其域，怀忧苦毒，愁思沸郁，出见俗人祭祀之礼，歌舞之乐，其辞鄙陋，因作《九歌》之曲，上陈事神之敬，下见己之冤结，托之以风谏，故其文意不同，章句杂错，而广异义焉。"由此，可见战国时期楚地民间文艺深受民间歌舞的影响。

汉代，掀起了一阵"楚风"热，为楚地歌谣的鼎盛期，不仅在民间广为流传，还受到朝廷的高度重视。汉乐府承担起搜集民间音乐的职责，在《汉书·礼乐志》和《汉书·艺文志》中都有相关记载。《汉书·礼乐志》载："至武帝定郊祀之礼，祠太一于甘泉，就乾位也；祭后土于汾阴，泽中方丘也。乃立乐府，采诗夜诵，有赵、代、秦、楚之讴。以李延年为协律都尉，多举司马相如等数十人造为诗赋，略论律吕，以合八音之调，作十九章之歌。"而在《汉书·艺文志》中载："自孝武立乐府采歌谣，于是有代、赵之讴，秦、楚之风，皆盛于哀乐，缘事而发，亦可以观风俗，知薄厚云。"从这两段文字中能够清楚地看出，楚地歌谣是来源于民间的，其内容主要以传递平民百姓的思想感情和描绘民间风俗习惯为主。考察现存长沙弹词的传统曲目，能够发现长沙弹词中包含着楚地民间歌谣因素。

长沙是一个民间艺术的聚居地，流传着许多深受平民百姓喜爱的传统民间艺术，如小调、长沙风俗歌谣等。小调是一种带有伴奏，使用长沙当地方言演唱的民歌。有关它的来源，有人认为小调是由民谣演化而来的；有人认为是在山歌的基础上发展起来的；还有人认为是由外省传入的丝弦小曲融入花灯、地花鼓等当地表演艺术中，并结合当地方言发

展而成的。小调的曲调优美抒情，缠绵细腻，曲目种类繁多。春节期间，长沙当地会举行很多民间风俗活动，如舞狮、玩龙灯、赞土地等，在活动进行中都需要唱相应的风俗歌谣。如在舞狮时需要唱《赞狮子》，在玩龙灯活动中需要唱《收灯歌》，在朝香时演唱《朝拜歌》，主要是为了还愿或者是祈求消灾免祸。此外，还有在"惩魔"时演唱的猎山歌，丧事中演唱的夜子歌、孝歌等，都为长沙弹词的发展奠定了深厚的素材基础。

　　长沙地区有着丰富的民间音乐，是劳动群众在农闲时分最主要的消遣娱乐形式。长沙的民间音乐在其流传过程中，除了吸收当地民间艺术不断改革和完善之外，还吸收外来音乐因素，不断丰富和增强自身的表现力。例如金元时期于长沙兴起的丝弦音乐主要来源于在长江下游地区流行的民间音乐。自古以来，长沙地区出现了不少乐班。目前能够查阅的文字资料记载，唐代长沙城内有不少吹打乐班，如"长寿""应福"乐班等。宋元时期涌现出一大批民间职业乐班，如"天喜""芝兰香""宝盛茂"等。民国期间，吹打乐班遍布长沙各地区，其中较为著名的有黄土岭的"福生堂"、史家巷的"多福堂"、通泰街的"湘庆福"、湘春街的"双凤堂"以及北正街的"吉庆堂"和"鸿庆堂"等。此外，还有不少由半农半艺的农民自发组织的民间吹打乐组织。民间音乐的表现形式大多数以短小的篇幅为主，无法驾驭篇幅巨大的民间传说故事，而丝弦音乐与之相反，擅长于表现篇幅较大的故事情节，它所使用的乐器以丝弦为主，包括扬琴、三弦、月琴、胡琴、板胡、大筒、板鼓等。丝弦音乐相对于吹打音乐来说，显得更为典雅细致，深受当时士大夫、文人学士等的喜爱，甚至广大的下层市民也是丝弦音乐的忠实听众。明清时期，丝弦音乐在长沙地区流传十分广泛，兴起于清代的长沙弹词吸收和借鉴丝弦音乐，将其地方化。

　　弹词，又称"南词"，主要流行于我国的南方地区，是一种以三弦和琵琶为主奏乐器兼有说唱的传统艺术。关于弹词的起源，历来众说纷纭，总结起来主要有以下三种观点：

第一种观点是从说唱具有叙事性特点分析，阿英、叶德均、郑振铎等人认为弹词起源于唐代变文，其中叶德均在《宋元明讲唱文学》中对于说唱艺术的起源是这样表述的："唐五代僧侣们所制的俗讲是讲唱文学的开山祖。"①

第二种观点是从表演时所使用的音乐和讲唱文本特点分析，李家瑞、赵景深等人认为弹词起源于北宋时期并流行于宋、金、元三个时期的诸宫调。持有该观点的专家学者给出了三点理由：一是目前能够查阅到的有关唐代变文的相关资料无法证明其表演形式是否与现存的弹词有相同之处。二是唐代变文是一种被僧侣用于宣传宗教的说唱形式，其内容主要由佛教故事改编而成，主要是宣扬轮回思想、因果报应等佛教经义，但是从对弹词和诸宫调的分析，可以发现这两者并没有佛教色彩。而在篇幅上，也可以清楚地看出弹词与变文的篇幅相差较大，变文一般以短篇为主，而弹词的传统书目拥有较长的篇幅。弹词与诸宫调之间的篇幅较为相似，篇幅长，包含丰富的故事情节。三是取材于《毛西河词话》中有关弹词的记载："金章宗朝董解元，不知何人，实作西厢搊弹词，则有白曲，专以一人搊弹并念唱之。"② 从中可以推断出，当时董西厢的演唱形式与现存的长沙弹词的演唱形式是完全相同的，董西厢所使用的音乐为诸宫调，因而可以断定弹词是由诸宫调演变而来的。

第三种观点是从整体形式方面分析，陈汝衡、谭正璧等人认为弹词起源于宋代陶真。陶真，又名"淘真"，产生于南宋，是一种在民间广为流传的说唱艺术。"陶真"一词最早出现于"唱涯词只引子弟，听陶真尽是村人"（西湖老人《繁盛录》），其中"尽是村人"说明了陶真在南宋时主要流行于民间并极受老百姓喜爱。"杭州男女瞽者，多学琵琶，唱古今小说、平话，以觅衣食，谓之'陶真'。"（田汝成《西湖游览志余》卷20"熙朝乐事"）这是诠释陶真最早的记载，说明陶真的表演者是瞽者，伴奏乐器主要是琵琶，表演时主要演唱的是古今的小说和

① 盛志梅. 弹词渊源流变考述 [J]. 求是学刊, 2004 (01): 97.
② 盛志梅. 弹词渊源流变考述 [J]. 求是学刊, 2004 (01): 97.

平话。"弹词"一词,最早见于明代,田汝成描述杭州人在八月份观看钱塘潮时写道:"其时代人百戏:击球、关扑、渔鼓、弹词,声音鼎沸。"(选自田汝成《西湖游览志余》卷20"熙朝乐事")

经过专家的不断研究表明,弹词起源于唐代变文和宋代诸宫调的说法欠妥。取证于现存资料,究其源头,弹词的前身应该是宋代"淘真"。清代,弹词的"脚本"创作有了很大发展,尤其值得注意的是该时期出现了大批女性弹词作家。创作的弹词都为长篇叙事诗,主要表现封建社会女性命运的不幸以及她们对理想生活的向往,如《再生缘》《花笺记》《天雨花》《笔生花》《榴花梦》《精卫石》等。清末徐珂撰写的《清稗类钞》一书对弹词进行了细致描述,涉及有关弹词演出艺人、剧目角色、演出方式、演出流程等各方面内容。

长沙弹词是湖南现存的四大古老曲艺曲种之一,目前能够确定的是它在清代中叶以前便形成,但是对于具体的形成年代还有待考察。从现存的一些零星史料中,证实长沙弹词的形成年代在清代中叶以前。通过对弹词艺人的调查及访谈中,可以了解到弹词艺人取材于现实生活进行弹唱表演的历史距今已有三百余年。

长沙弹词作为一种传统的以个体弹唱为主的说唱艺术,弹词艺人所使用的乐器主要以月琴为主。《辞海》中有关阮咸是这样解释的:"古乐器名。简称'阮'。弹拨乐器,古琵琶的一种。形状略像月琴,柄长而直,四弦有柱。相传晋阮咸创制并善弹此乐器,因而得名。"而有关月琴是这样解释的:"拨弦类弦鸣乐器。因音箱圆如满月而得名。木制,音箱扁平,两面蒙桐木板,中有金属丝弹簧,琴颈短。……在中国民族音乐中,也常用作独奏、合奏乐器。"月琴与阮咸进行比较,两者之间除了琴颈有所差别之外,其他各方面均相同。这就说明长沙弹词所使用的月琴是由1 700多年前西晋的阮咸演变而来的。

南宋淳熙七年(1180),词人辛弃疾任湖南安抚使时,曾与友人在长沙听过弹唱曲目后创作了一首《贺新郎》:"柳暗凌波路。送春归、猛风暴雨,一番新绿。千里潇湘葡萄涨,人解扁舟欲去。又樯燕、留人

相语。艇子飞来生尘步,唾花寒、唱我新番句。波似箭,催鸣橹。黄陵祠下山无数。听湘娥、泠泠曲罢,为谁情苦。行到东吴春已暮,正江阔、潮平稳渡。望金雀、觚棱翔舞。前度刘郎今重到,问玄都、千树花存否。愁为倩,么弦诉。"对这段词进行解读,发现"么弦"为弹拨乐器所有,是其第四弦的称谓,恰好在弹拨乐器中只有阮咸、琵琶和月琴才有"么弦"。辛弃疾与友人所听的曲目主要是以个体弹唱为主,讲述故事,有"么弦"的乐器伴奏,这三要素的结合与长沙弹词完全相同,有可能辛弃疾当时与友人听到的便是长沙弹词的前身。

出版发行于1903年的由清代人杨笃生撰写的《新湖南》,在对清康熙甲子年(1684)湖南地区遭受兵祸灾害,人民流离失所的悲惨境遇的描述中提到了长沙弹词:"昔日遗黎所著有《下元甲子歌》托于青盲弹词,以写兵祸之惨黩。首位数万言,读之令人痛心鼻酸所谓呕起几根头发者,村农里妪,至今能呕吟之。"这段话表明了在清代便有弹词艺人取材于现实生活进行弹词的表演,揭露了平民百姓在兵祸的迫害下生活的艰辛,痛斥了兵祸的无情与发起者的冷血。这说明长沙弹词艺人取材现实题材创作曲目至今已有三百多年的历史。

长沙弹词有着丰富的传统曲目,因它一直由弹词艺人以口传心授的方式代代相传,因而有不少曲目是无文字脚本的。分析传统曲目所表现的内容,证明它有着悠久的历史,如长沙弹词《花亭会》由宋代流传的民间故事改编而成,从编创到传承都是由弹词艺人口头进行的,从而为长沙弹词的历史考证提供了可靠的证据。

长沙弹词与渔鼓道情之间有着密不可分的关系。从古至今,长沙弹词艺人便将唐代的韩湘子奉为祖师爷,长沙弹词最早的行会组织称为湘子会,于清代光绪初年组建形成,长沙当地从事弹词艺术演出的艺人必须入会并要缴纳相应的会费,后改名为永定八仙会。二月十五日为韩湘子的寿辰,因此每年的这一天会设酒宴祭拜韩湘子,每位会员必须到场秉烛焚香并向祖师爷敬奉供品,向韩湘子的神像叩拜。此外,现存记录长沙弹词的音乐曲谱,距今最为久远的是弹词艺人采用工尺谱记录的。

通过对现存材料的解读和剖析，证明长沙弹词的发展已历经很长一段历史，但是有关具体的形成年代还有待进一步探索。

第二节 长沙弹词的发展脉络

中国的传统艺术都是经过长时期的历史积淀形成的。传统艺术的兴衰在一定程度上受人民群众审美娱乐需求的影响，不同时期人民群众所喜爱的艺术形式会有所不同，例如汉代盛行鼓吹乐、相和歌，唐代盛行变文、法曲、燕乐，宋代盛行曲子，元代盛行散曲等。此外，还会受到朝廷的影响。长沙弹词是以长沙方言为基础依字行腔的说唱艺术，它的唱腔甜美圆润、铿锵有力、朗朗上口、丝丝入扣。长沙弹词的发展可分为萌芽、发展、辉煌、衰落、复苏、滞缓六个时期。

一、萌芽期

长沙弹词的萌芽期为清代中叶至民国十年（1921）。该时期的长沙弹词具有篇幅短小、唱腔单一等特点，以弹词艺人走街串巷流动演出为主。早期的长沙弹词主要是以演唱"劝世文"之类的短篇曲目为主的，其内容主要是向人宣传道教的教义。后来为了满足大众需求，弹词艺人开始取材于民间故事、现实生活、传奇神话等，开启了长沙弹词讲唱故事的新篇章，前人称之为"小本"。随着长沙弹词在长沙地区的广泛流传，不久便出现了长沙弹词的手抄本，直至清末民初才出现坊刻本，现存有清光绪二年（1876）的《拜塔》、光绪二十一年（1895）的《食酒糕》、光绪三十年（1904）的《紫玉钗》等。刊载于《晚晚报》上的《题糊涂博士弹词》中有关于长沙弹词的描述："弹词丛书百六种，民

初刊本。"① 由此可知，清末民初长沙弹词的发展状况很不错，拥有了固定的听众群体，大量的弹词书目坊刻本在民间广泛流传。此外，还有不少艺人在长沙至湘潭的轮船上进行长沙弹词的弹唱表演。张新裕取材于真实故事创作而成的长沙弹词《三荒记》，内容主要描述光绪三十二年（1906）浏阳县境内连连遭受自然灾害，同时又遭受地方武装力量的残酷压榨，使百姓生活在水深火热之中，走投无路的百姓最后只能起身反抗。

辛亥革命初期，民主革命思想在进步的知识分子中广泛流传，为了向人民群众宣传民主革命思想，有一部分人采用人民群众喜闻乐见的娱乐形式开展宣传活动。有不少人将民主革命思想编成长沙弹词，其中在当时产生重大影响的便是陈天华创作的《猛回头》。陈天华运用简洁明了的语言描述了中国当时所处的环境，痛斥列强瓜分中国的罪恶行为。简单朴素的语言，激发起中华儿女的爱国热情。"俄罗

陈天华

斯，自北方，包我三面。英吉利，假通商，毒计中藏。法兰西，占广州，窥伺黔桂。德意志，胶州领，虎视东方。新日本，取台湾，再图福建。美利坚，也想要，割土分疆。这中国，哪一点，我还有份？这朝廷，原是个，名存实亡。替洋人，做一个，守土官长。压制我，众汉人，拱手降洋。"这首弹词作品是一首散韵结合、说唱交替的长沙弹词作品，具有代表性和典型性。

二、发展期

长沙弹词的发展期为民国十年（1921）至20世纪40年代初期。该时期又可称为"坐棚"时期，长沙弹词的弹唱曲目有所增加，涌现出

① 何寄华. 长沙弹词［M］. 长沙：岳麓书社，2016：37.

大量的中长篇长沙弹词曲目,弹词音乐有所丰富,长沙弹词在该时期基本定型。从 1921 年开始,长沙弹词有了进一步发展,一改以往走街串巷的表演,有了固定的表演场所,其中在城镇中走街串巷的表演,被称为"打街"。长沙弹词艺人舒三和、周寿云、张得月等人在长沙怡和码头一带开始搭建简易的布棚进行长沙弹词表演,由此开启了弹词坐棚演唱的新纪元。长沙弹词艺人们不仅丰富了说唱的题材内容,而且在曲目篇幅上有了很大改革,主要以说唱中长篇曲目为主,如《宝钏记》《杨家将》《残唐》《说唐》《岳飞全传》《水浒传》等。此外,弹词的演出形式也有所创新,保留最初的单档表演,增加双档表演。

　　长沙弹词的发展与完善,主要得益于著名弹词艺人鞠树林、舒三和、颜运生等人的努力。鞠树林是长沙弹词著名的表演艺人,主要在清末民初活动。他对长沙弹词的定型和发展做出了巨大贡献。在唱词方面,他改革了先前弹词演唱中每句唱词必须带有若干衬词的习惯,使其变得更为简洁利索。在音乐方面,他吸收了湘剧音乐的优长并将其融入长沙弹词之中,革新了呆板、平直的弹词唱腔,极大地丰富了弹词音乐。据弹词艺人回忆,长沙弹词的"九板十三腔"是由鞠树林确定下来的。在传承方面,他教授了不少徒弟,如舒三和、江一圣、周寿云等,为长沙弹词的发展培养了一批优秀人才。舒三和对长沙弹词的贡献主要表现在对曲目的整理、加工、改编等工作上,前后共整理了数十篇传统曲目,具有代表性的有《东郭救狼》《鲁提辖拳打镇关西》《武松打虎》等。颜运生是湘潭弹词艺人彭云清的徒弟,是"永湘八仙会"成员之一,是湘潭弹词的代表人物。他的一生以说唱弹词为主,活动于湘潭一带。

　　20 世纪 30 年代长沙弹词的发展最为突出地表现在创作题材上,此时期长沙弹词的创作涉及各方面内容,出现了不少优秀曲目,其中最受欢迎的是以抨击政治黑暗、反映社会现实等内容为主的曲目。熊伯鹏曾创作了不少弹词作品并发表在《晚晚报》的弹词专栏上。在他的作品中,有的痛斥社会黑暗,有的抨击政治腐败,有的描绘生活景象等,真

实传递出人民群众的内心思想并与其产生心灵上的共鸣。如他在弹词作品《大雪》中写道:"为民上皆为乱,只搅得,一升白米万元钞。倘若是,天公撒下盐和米,可免人人腹内枵。岂不穷人皆是福,朝朝含哺乐陶陶。偏是那,天公不解人间苦,反向穷人把战挑。但见那,破屋茅檐风瑟瑟,千山万径雪飘飘。在江上,逆风冻裂船娘手;在马路,累得车夫气喘哮。有几多,断趾裂肤无暖气;有几多,尸埋积雪在荒郊。壮丁拖到前方去,星夜栖身在战壕。日日想归归不得,家园里,儿啼女哭正号啕。这些苦况谁知道,只夸那,大将南征胆气豪……"简单朴素的言语描绘出物价飞涨时人民生活在水深火热之中的情景。

长沙境内掀起了一股"弹词热"。顷刻之间,城中的茶楼饭馆都专门设置场所供弹词演出,每场都爆满。有不少专门的书场,其中以长沙火宫殿最为著名,当时的艺人们都在火宫殿搭棚演出过。20世纪40年代之后,创建有三个书棚,可容纳200多名听众。

三、辉煌期

中华人民共和国成立以后,党中央和政府对文化艺术事业给予高度重视和支持。相关政府部门成立专门小组对传统民间艺术及艺人进行了调查和记录。20世纪50年代,湖南曲艺创作队伍有了前所未有的发展,主要由文学人士和民间曲艺艺人组成。一部分文学人士的加入,提升了长沙弹词的质量,民间曲艺艺人在政府组织的戏曲讲习班学习后,开始新的编演活动。1956年,舒三和、欧德林等人积极响应人民政府的号召组织成立了"长沙市弹词说书组"。1958年,在"长沙市弹词说书组"的基础上建立了长沙市曲艺队,该曲艺队是长沙市首个全民所有制曲艺演出团体。建立之初,主要成员有杨干音、欧德林、陈茂达等。曲艺队的演出地点在黄兴中路大众游艺场曲艺厅,厅内有百余个座位,可供百余人品茶欣赏。同时,散落民间的艺人开始自发地组织起来,成立了民营曲艺团体,当时较为著名的有西区湘江曲艺队和东区红光曲艺队等。

20世纪60年代，长沙曲艺界掀起了说、唱新书的新浪潮，出现了不少现代书目，曲艺艺人们紧跟时代潮流，以说唱现代新编书目为主，给陈旧的书场注入了新活力。当时，演出较多的有《奇袭白虎团》《野火春风斗古城》《烈火金刚》《湘西剿匪记》《红岩》《红灯记》《敌后武工队》《林海雪原》等。在这样一个曲艺大发展的背景下，长沙弹词迎来了发展的辉煌期。

此时期，长沙弹词的内容主要反映现实生活。在长沙市文化局及相关人员的努力下，将以个体演唱为主的长沙弹词改编成了群体说唱。为了能够以长沙弹词《霹雳一声春雷动》的创作来推动长沙弹词在新时期的新发展，当时担任长沙市文工团团长的范正明召集黄冈玉、伍青萍、田运隆、井燕媚等人召开了有关《霹雳一声春雷动》艺术革新的讨论会议。会议就演出形式、唱腔音乐、演唱方式、乐队伴奏、演员着装等方面达成共识。在此基础上，相关工作随即展开，在成员间默契配合下，十天之内就完成了所有的案头工作。演员主要是从工人业余文艺骨干中挑选出来的，如张紫云、匡冰芝等。长沙市文工团的专业人员对8名演员进行了严格培训，在一周的时间内节目就顺利排练完成了。《霹雳一声春雷动》的首次演出获得了专业人士的认可以及观众的赞赏，被认为是"长沙弹词艺术革新的一次成功的尝试"，并参加了全国第六届工人业余文艺会演。《霹雳一声春雷动》艺术革新的成功，为长沙弹词的发展带来了新的可能。以往的长沙弹词主要以个体演唱为主，最为常见的表演形式为单档和双档，其艺术表现力具有一定的局限性，不能支撑起群体场面，而《霹雳一声春雷动》的成功意味着传统的长沙弹词能够走出书场，走上现代化的舞台。

四、衰落期

由于"文化大革命"的影响，长沙弹词在短暂的辉煌之后便走向了衰落的边缘。"文革"期间，主要以演出样板戏为主，所有的传统民间艺术都被迫停演并受到不同程度的破坏。首先，在中华人民共和国成

立后，由政府或者民间曲艺艺人自愿组织成立的曲艺团、队均被解散，如"长沙市弹词说书组""长沙市曲艺队""渔鼓弹词学习会"（益阳市）、"长沙市曲艺、杂技工作者联合会""益阳曲艺组""湖南省曲艺团""益阳曲艺队""西区湘江曲艺队""东区红光曲艺队"等。曲艺的演出场所，即大众游艺场、曲艺厅也全部被撤销。其次，曲艺艺人纷纷转业改行，几乎无人再从事长沙弹词的演出活动，致使长沙弹词慢慢地淡出观众的视野。著名评书艺人欧德林在"文革"期间被迫害致死。最后，大部分传统曲艺的相关资料被烧毁，给后人追溯长沙弹词的历史带来了困难。长沙曲坛拥有国家提供的专门书场和演出团体组织的历史由此画上了句号。

五、复苏期

"文化大革命"结束以后，长沙弹词逐渐浮出水面，长沙境内的曲艺艺人纷纷重操旧业，使曲艺艺术再次走进观众的视野。在长沙城内出现了20多个书场，如解放四村、县正街、水月林、黎家坡、三王街、识字岭、劳动新村等。演出主要是在下午和晚上进行，每个书场都聚满了听众。此时，较为著名的演出艺人有彭延坤、戴云、张伯莲、雷桂芳、张友福等，他们向群众再现了传统曲艺的风采。为了满足群众的审美需求，艺人们在曲目上进行改革，除了讲唱传统书目之外，还引进了当时非常流行的港台新版武侠小说，如《萍踪侠影》《书剑恩仇录》《白发魔女》等。曲艺艺人灵活生动的表演搭配纷繁复杂的武侠剧情给听众以新的感受。

在改革开放政策的推行下，我国经济开始快速发展，各种新的娱乐方式逐渐兴起，为大众娱乐提供了多样选择。20世纪80年代中期，长沙城内出现了舞厅、歌厅、录像厅等文化娱乐场所。在充满现代气息的文化娱乐活动和传统曲艺两者之间，前者更能够满足新时代大众的审美娱乐追求。"文革"之后兴起的20多个书场逐渐被听众遗忘，成为历史的产物。不少艺人在现实面前，不得不中断自身的演艺生涯。仅剩下

少数艺人还在苦苦支撑着曲艺演出事业,如弹词艺人彭延坤、刘银华等,他们坚持投身于曲艺事业,寻找一切可以演出的机会。

六、滞缓期

随着新时代的来临,现代化的娱乐形式取代了传统娱乐形式。长期以来,彭延坤一直致力于抢救和传承长沙弹词的工作。一方面,他寻找当年的老艺人,录制经典的弹词唱段并制成光碟;另一方面,他致力于传授弟子,为长沙弹词的发展培养后备力量。此外,他把握每一次演出的机会,向听众再现长沙弹词的原始风味。如1996年,彭延坤参加了湖南有线电视台举办的"湘音俚语"曲艺比赛,在比赛中他共弹唱了两首曲目,分别是《武松怒打观音堂》和《游长沙》,让老长沙的味道再次响起,唤起听众内心深处的记忆。

彭延坤还曾建立艺术团,集中所有的弹词艺人,尝试新的弹词表演形式,即采用众人饰演不同的角色,配上各种新式乐器,使弹词所表现的内容更为丰富多彩,给人耳目一新的感觉。与时俱进的革新,让弹词易于被观众们接受。由12名女生组成的长沙旅游职业技术学院旅游系长沙弹词表演队在彭延坤的传授之下,以原创曲目《芙蓉曲韵》获得校园曲艺大赛一等奖。2008年,长沙弹词正式列入国家级非物质文化遗产保护名录,国家对其传承和保护工作给予高度重视,出台了相关的保护措施。目前,只有王志敏、张明星等人从事长沙弹词的表演活动。因此,从客观上来讲,虽然长沙弹词相比一些传统艺术来说其传承现状较好一些,但就其本身的发展而言,长沙弹词目前处在一个"滞缓期"。

第三章 长沙弹词的书目及选段

长沙弹词的书目从时代来看，可分为传统书目和现代书目两大类；从书目的篇幅大小来看又可细分为长篇、中篇和短篇。长篇弹词主要叙述篇幅很长的故事，人物众多且关系错综复杂，故事情节曲折且环环紧扣，演唱所需时间一般为几天到几十天不等。中篇弹词主要叙述较长的故事情节，故事中涉及的人物较多，情节较为复杂多变，演唱所需时间一般为三个小时左右。短篇弹词主要叙述短小的片段，片段中讲述的是一人一事，主题鲜明，短小精悍，演唱所需时间一般为二十分钟左右。

第一节 长沙弹词书目类别

一、传统书目

传统书目在长沙弹词中所占比重较大，现存传统曲目的来源主要有：一是取材自明清时期流行的长篇章回、公案小说，弹词艺人在小说文本的基础上进行适当增添和删减并加入口语化的内容，使故事适合用于弹词的演唱，如《三国演义》《水浒传》等；二是取材自民间广为流传的传奇故事，由弹词艺人加工改编成说唱脚本，如《赵申乔四案》《陶澍访江南》等；三是取材自经典戏剧剧目，弹词艺人根据弹词特色

选取具有代表性的情节和人物，改编成说唱脚本，如《十五贯》《琵琶记》等；四是长沙本地作者和弹词艺人采用历史故事改编成的新的说唱脚本，如《江湖奇侠传》《三湘英雄传》等；五是引入外地优秀作品改编而成，如《玉蜻蜓》等。

长沙弹词书目内容丰富多样，大致有以下几方面：一是讲述历朝历代的兴衰更迭，如《薛刚反唐》等；二是揭露社会现象，劝人为善，如《乌金记》《雕龙宝扇》等；三是宣扬传统道德，教化育人，如《安安送米》《清风亭》等；四是抒发内心情感，突破封建礼教的束缚，如《双下山》《秋江》《思凡》等。

（一）长篇书目

长沙弹词的长篇书目有"二案""三图""四义""五传"。其中"二案"是《彭公案》《施公案》；"三图"是《五美图》《九美图》《十美图》；"四义"是《三国演义》《封神演义》《隋唐演义》《东周列国演义》；"五传"是《水浒传》《岳飞传》《杨家将传》《薛家将传》《济公传》。此外还有《玉蜻蜓》《月唐》《五女兴唐》《天宝图》《洪兰桂打酒》《孟丽君》《再生缘》《珍珠塔》等。

其中代表书目《施公案》，全文约32万字，由艺人取材于《施公案奇闻》（清无名氏长篇公案小说）九十七回本改编而成。

《九美图》，全文约有18万字，由艺人取材于《九美图》（清同治二年无名氏弹词）二十六回木刻本改编而成。

《十美图》，全文约有680行，移植于《十美图》（清光绪二十年上海书局清松筠氏弹词）四十回刊本。

《封神演义》，又称《封神榜》，全文约67.5万字，选自明代许仲琳长篇小说《封神演义》。

《隋唐演义》，全文约48万字，移植于《说唐全传》（清乾隆年间无名氏讲史小说）六十八回本。

《济公传》，全文约58万字，由艺人取材于《评演济公传》（清郭小亭长篇小说）二百四十回本改编而成。

《玉蜻蜓》，又称《节义缘》或《芙蓉洞》，全文约1860行，移植于《古本玉蜻蜓传》（清乾隆三十四年杭州云龙阁刊行的无名氏弹词）。

《月唐》，全文约3680行，历代艺人口口相传。

《五女兴唐》，全文约6400行，由艺人取材于《五女兴唐》（清光绪十四年德茂堂刊行的无名氏弹词）改编而成。

《天宝图》，全文约3460行，由艺人取材于《天宝图》（清道光十年国书屋刊行的随安散人所撰写的弹词）改编而成。

《洪兰桂打酒》，全文共1216行，由艺人取材于《五美图》（清光绪十年宝庆文元堂刻版唱本）改编而成。

《孟丽君》《再生缘》，全文约3660行，移植于清《再生缘》（清道光二年宝仁堂刊行的女作家陈端生长篇弹词）。

《说岳全传》，全文约48.8万字，移植于《精忠演义说本岳王全传》（清同治八年钱彩等人著的章回小说）。

《珍珠塔》，全文约3680行，移植于《珍珠塔》（清光绪十八年上海书局石印周殊士弹词）二十四回本。

（二）中篇书目

长沙弹词的中篇书目有《陶澍访江南》《鹦哥记》《宝钏记》《雕龙宝扇》《白鹤带箭》《十五贯》《十二寡妇征西》《花亭会》《香山记》《拜月记》等。其中代表书目《宝钏记》，全文共1818行，由艺人取材于民间传说改编而成。

《白鹤带箭》，全文约1280行，由弹词艺人口口相传。

《十五贯》，全文约420行，根据1956浙江苏昆剧团同名昆曲改编而成。

《十二寡妇征西》，全文约480行，由艺人取材于《玉茗堂批点按鉴参补北宋杨家将传》（清同治十一年经纶堂刊行的无名氏弹词）第五十回改编而成。

《花亭会》，全文共684行，由艺人取材于民间故事改编而成。

《香山记》，全文约480行，由艺人取材于《香山记》（明代罗懋登

所作）传奇改编而成。

（三）短篇书目

长沙弹词的短篇书目一般都取自长、中篇书目，如《六郎斩子》（选自《杨家将传》）、《鲁提辖拳打镇关西》（选自《水浒传》）、《小乔哭夫》（选自《三国演义》）、《纣王十罪》（选自《封神演义》）、《牛贩子劳军》（选自《东周列国演义》）、《岳母刺字》（选自《岳飞传》）、《东郭救狼》《安安送米》《武松打虎》《赵申乔四案》《张保烧船》《秋江别》《野猪林》《太白赶考》《悼潇湘》等。

其中《东郭救狼》，全文共 196 行，由艺人根据《中山狼传》（明代马中锡所作）的故事改编而成。

《安安送米》，全文共 148 行，由艺人取材于《芦林记》（湘剧传统剧目）改编而成。

《武松打虎》，全文共 218 行，由艺人取材于《水浒传》（长篇章回小说）第二十三回改编而成。

《赵申乔四案》，全文共 1 572 行，是长沙弹词短篇系列的传统剧目。

除了上述传统书目外，弹词艺人在表演时也会演唱一些抒情的唱段，如《五更留郎》《三更天》《一匹绸》《双上坟》等。

二、现代书目

中华人民共和国成立以后，随着人民政府对长沙弹词的逐渐重视，除了大批传统优秀书目得到改编完善之外，出现了大批优秀的现代书目。近现代长沙曲目的创作历史可以上溯到清光绪二十九年，陈天华为了宣传反帝反封建的思想而创作了《猛回头》。抗日战争时期，为了宣传抗日救亡，弹词艺人舒三和等编演了《新骂毛延寿》《孙放权救国》等。长沙《晚晚报》编辑熊伯鹏为了揭露当时社会的不良风气，每天在报纸上刊登时事弹词，供百姓传唱，如《猪油变麻石》《面粉筑路》《马路之神》等。

20世纪50年代起,在各级文化部门的重视下,长沙弹词创作活动开始展开。50年代的新编书目有《红军进长沙》《贺庆莲》《三块假大洋》《霹雳一声春雷动》等;60年代的新编书目有《雷锋参军》《追三轮》等;70年代的新编书目有《光辉长照后人心》《周总理请客》等。

由于时代的变化,现代书目的创作取材更为丰富多样,形式新颖,富有浓郁的湖南地方特色,所表现的主题也各式各样。如

陈天华《猛回头》节选

《单刀会陈黑》《红军进长沙》《春风吹暖炭子冲》《霹雳一声春雷动》《岳州罢工》等主要赞颂了湖南人民的革命斗争;《贺庆莲》《春旺是个好姑娘》《杨翠玉》《高歌赞雷锋》等主要赞扬了湖南地区先进模范人物全心全意为人民服务的无私精神;《沙田路上》《春光到了南洞庭》《降龙曲》《红宝石》等主要描述了湖南人民投身社会主义建设的事迹;《假阔佬》《南岳进香记》《高价姑娘》《常摆脑》等主要批判了当时社会上封建迷信、保守落后的现象。

长沙弹词的现代书目主要以短篇为主,如《小红军》《三块假光洋》《安源烈火》《红军进长沙》《吴燕花》《初斗高桥》《奇缘记》《追三轮》《贺庆莲》等。

《小红军》,全文共108行,主要由渔鼓短篇创作改编而成,白诚仁、何纪光作词,白诚仁编曲。

《三块假光洋》,全文共144行,魏杰作词。1964年,由长沙市财贸文工团首演。

《安源烈火》,全文共182行,王志宏作词,刘淡浓编曲。

《红军进长沙》,全文共108行,谭运生、梁赐福创作。由谭运生于1957年首演。

《吴燕花》,全文约170行,由弹词艺人口口相传,株洲群众艺术

馆藏有手抄本。

《初斗高桥》，全文共 126 行，陈元初作词，刘迪国编曲。由刘更生于 1985 年进行首演。

《奇缘记》，全文共 234 行，周安礼作词，刘望宁编曲。由湖南省曲艺队于 1981 年首演，参演的有刘望宁、徐世辅等。

《追三轮》，又称《冯大妈》，全文共 158 行，周笃佑作词。

《贺庆莲》，全文共 256 行，舒三和与冯君仁共同创作。

第二节　长沙弹词代表书目内容梗概

一、传统代表书目内容

（一）长篇弹词书目

1.《施公案》

清朝康熙年间，施仕纶在江都担任知县时，为当地老百姓着想，深受百姓的爱戴。他不畏惧强权恶霸，保江都一方太平。正是他的清正廉洁，使众人能够信服于他，当地素有"江南四霸天之一"称号的黄天霸成了施仕纶的助手以及保镖，帮助他一起破案。施仕纶在审理奇案和微服私访寻找案件突破点的过程中，先后在恶虎村、独虎营、东昌府等地遇险，在黄天霸的相救下脱离险境，通过努力查询，案件终于得以侦破，恶贼被抓获，并受到应有的惩罚。

2.《九美图》

明朝，胡必松（明朝开国元勋胡大海的后裔）因为打抱不平而失手杀了人，为了逃避官兵的追捕，从陕西逃至杭州，并在杭州遇见了当时"八仙院"的名妓狄美云，两人一见钟情。一日，两人相约同游西湖欣赏美景，不料却遇到奸臣严世蕃的儿子拦路作恶，胡必松在盛怒之

下将严世蕃的儿子打死。随后胡必松被捕，并被判满门抄斩。后来胡必松寻找机会出逃，在逃亡的途中先后遇见了苏美英、汤美姣、邱美容、孔美萍、孙美菊、陆美贞、蔡美红、郭美茹八名女子并分别与之产生了感情。胡必松在汤美姣处借了兵，攻进京城并将奸臣严世蕃铲除。铲除了奸臣的胡必松受到圣上的嘉奖，承袭了父亲的职位，被封为国公。

3.《十美图》

明朝，奸臣严嵩和严世蕃父子害死了当时的三边总制曾铣。曾铣的两个儿子曾荣、曾贵被迫逃亡。曾荣隐姓埋名，在杭州时遇到了严嵩的党羽鄢懋卿并认其为义父。后来，由赵文华做媒，曾荣娶了严嵩的孙女严兰贞为妻。结婚后，严兰贞发现自己丈夫藏有心事，于是在深夜向丈夫询问。曾荣将自己的遭遇对妻子娓娓道来，兰贞听了丈夫全家的遭遇深表同情。曾荣前往为严嵩祝寿，误入赵文华女儿赵婉贞的闺房，后娶其为妻。兰贞在家中久等丈夫不归，她误以为严嵩对其下杀手，于是前往严府大闹。严嵩在得知曾荣的真实身份后想要将他处死以除后患，严世蕃的妻子将其放走。曾荣的妻子兰贞和婉贞先后出逃，海瑞将两人救下并收为义女。曾荣逃亡期间，漂泊各地，还娶了数名妻子。经过努力曾荣终于金榜题名，其弟曾贵历经艰辛考取武状元。兄弟二人协助海瑞消灭了严嵩党羽，并为其父曾铣洗刷冤屈。曾荣和曾贵二兄弟共娶妻妾十人，因此称为《十美图》。

4.《封神演义》

"一代昏君"商纣王在位之际荒淫无道，到女娲庙敬香时，窥见女娲神像甚是美丽，于是题诗调戏。女娲被纣王的行为触怒，于是派遣三妖幻化成美女，进入纣王后宫扰乱朝政。喜得美女的商纣王沉迷于美色和酒池肉林，朝政荒废。在苏妲己的魅惑下，纣王逼迫比干挖心致死，迫使黄飞虎离去，整个商王朝佞臣当道，民不聊生。西伯侯姬昌勤政爱民，并得姜子牙辅助。在姬昌死后，姜子牙转辅其子姬发讨伐商纣王。大势已去的商纣王在鹿台自焚，姜子牙在女娲的帮助下将三妖斩杀，辅助姬发建立周王朝。

5. 《隋唐演义》

隋朝末年，小人当道，为官者鱼肉百姓，百姓生活极其艰苦，因此农民纷纷揭竿而起，后李世民平定八方，建立了唐王朝。此书着重讲述以瓦岗寨为主的农民起义，主要情节有程咬金智取皇银、两次营救裴兰英、单雄信绝不降唐、尉迟恭脱祸归农等。

6. 《济公传》

南宋时期，杭州灵隐寺有一位"酒肉穿肠过，佛祖心中留"的济颠僧，人们称他为"济公"。济公的标志性装扮是身穿破旧衣衫，脚蹬草鞋，手拿蒲扇。他整日游走在民间，帮助穷苦老百姓。治病时使用的药丸，名叫"伸腿瞪眼丸"或是"要命丹"。在民间游历时，收服了雷鸣和陈亮。主要情节有西湖盗灵符、白水湖捉妖、酒馆治病等。

7. 《玉蜻蜓》

明朝，苏州文人申贵升在法华庵遇见尼姑志贞，为之倾倒，遂搬入庵中居住。二人相恋，不久志贞便怀上了贵升的骨肉，不幸的是贵升却在此时病死在庵中。志贞生下腹中孩儿后，将孩儿和贵升留下的血衣、血书及两人的定情信物玉蜻蜓等交托给老佛婆，嘱托他将孩儿和物件送往申家。可是老佛婆却将之丢弃在豆腐店外。徐大人途经此处，将孩子带回府中，并认为义子，取名元宰。在元宰和上达同在私塾读书时，申家人看到元宰像极了贵升，感到十分惊讶，后来发现了血书、血衣、玉蜻蜓等物件，得知元宰是贵升的亲生儿子。数年后，元宰考中解元，衣锦还乡，并亲自到法华庵接回亲生母亲志贞，复姓认祖归宗。

8. 《月唐》

唐代，李贵（丞相李林甫之子）在元宵佳节调戏民女，郭子仪见状，十分气愤，上前打抱不平，一怒之下将李贵打死。为了逃避官兵的追捕，郭子仪逃离长安，在逃亡的路上结交了众多英雄好汉，练就一身好武艺，历经艰难险阻得中武举。安禄山叛乱时，郭子仪率兵在河北击败了史思明，联合回纥一起收复了洛阳和长安。郭子仪是平定"安史之乱"的首要功臣，朝廷对其进行了嘉赏，封郭子仪为汾阳郡王。

9. 《五女兴唐》

隋唐时期，李怀珠和李怀玉兄弟二人分别与吴月英和吴凤英姊妹二人订有婚约。姊妹二人的父亲吴成功，素来嫌贫爱富，在李家家道中落后，想方设法想要推掉婚约并为两女另择夫婿。在李怀玉前来借贷时，他不仅不伸出援助之手，还派遣家奴吴进加害于李怀玉。姊妹二人得知李怀玉有危险，结伴前去营救。营救李怀玉的过程中，恶奴被其杀死，姊妹二人女扮男装逃亡至他乡。在逃亡中结识了白玉娥、张美蓉、胡玉莲三人，五人结伴占山为王。李怀珠久等怀玉不归便前去吴家要人，失手打死吴家人后逃往姊妹二人的居住处。数年后，李怀玉考取状元，受命领兵平乱，在其兄李怀珠以及月英五姐妹的帮助下，打倒了权倾朝野的宇文化及，为李唐江山立下了汗马功劳。

10. 《天宝图》

元朝，李艺成在五台山跟随洪云老祖学习武艺。三年后，学成归来的李艺成与施天图、李太、苏子见等人合计以"天宝图"为号，集结各路英豪。他们采用各种办法查明了西宫国丈华登云以权谋私且计划篡夺皇位的真相，使华登云被革职，并被判满门抄斩，为元朝铲除了一大"毒瘤"。后来，李太与李艺成等人率领"天宝图"的勇士们抗击外族的入侵，深受皇帝欣赏，为了嘉赏他们的功劳及表彰他们的功绩，皇帝分别为他们封侯封王。

11. 《洪兰桂打酒》

清康熙年间，洪友仁在朝为官，担任吏部天官，在和珅的陷害下全家满门抄斩，只剩下洪友仁的父亲洪建章和其子洪兰桂爷孙二人。为了躲避追杀，洪建章带领洪兰桂离开了京城。当爷孙二人乘船来到新康河段时，岸上的酒香将二人吸引住，于是便将船只停靠在岸边，洪兰桂上岸打酒。洪兰桂提着酒壶来到裕源槽坊，在打酒过程中，洪兰桂与酒坊老板兰正庭之女兰翠英相聊甚欢，彼此之间产生爱慕之情，最终有情人终成眷属。

12. 《孟丽君》《再生缘》

　　元代，皇甫少华（元帅皇甫敬之子）与国舅刘奎璧一同求婚于孟丽君（兵部尚书孟士元之女）。孟士元见状心生一计，举行武场比试，胜出者便是孟丽君的夫婿。最终少华获得胜利，孟士元便将女儿许配给他。未抱得美人归的刘奎璧心有不甘，于是便设计陷害皇甫全家，并强取孟丽君为妻。丽君贴身婢女苏映雪替丽君出嫁，并行刺刘奎璧。行刺失败，身份暴露，幸得左相梁鉴相救并收其为义女。孟丽君女扮男装参加科举考试中头名状元，官拜右相。后入赘梁府与昔日婢女苏映雪成婚，主仆二人喜相逢，在两人完美的配合之下，丽君女儿家的身份得以很好隐藏。少华为了逃避刘奎璧的耳目，更名改姓为王少甫，并参加武举考试幸得武状元。在一次酒宴上，少华和孟士元认出了乔装打扮的丽君，但是遭到丽君拒认。丽君的身份被皇帝得知，便想将其收入宫中，成为自己的妃子。丽君毅然决然地拒绝了皇帝，此举惹怒圣颜，不得美人的皇帝心生杀心，在太皇太后的极力维护下，丽君得以保存性命，并与少华相认。长沙弹词艺人在演唱中，主要以孟丽君中状元，拒绝与父亲、夫君相认，拒绝成为君王的妃子等情节为主线进行表演，每一情节之间环环紧扣，符合听众的审美要求。

13. 《说岳全传》

　　全书叙述了一代名将——岳飞的传奇一生，主要以岳飞抗金为主线展开。岳飞生于汤阴县，在其出生的第三天，黄河决堤，大水淹没了汤阴，其父丧命，其母抱着他流落到河北黄县。岳母从小教岳飞读书习字，后认周侗为义父。周侗将自身的武艺尽数传授给岳飞，能文善武的岳飞在武场中一举夺魁。后岳母在其背上刺字"精忠报国"，望其能终身为国家效力。弹词艺人在表演中着重描述了岳飞抗击金兵的种种事迹，如领兵抵御金兵、大破五方阵、智取牛头寨等。岳家军经过英勇抗战终于将金兵击败，大获全胜。此时，奸相秦桧一连下了十二道金牌，将岳飞父子紧急召回，设计将岳飞父子害死于风波亭。

14.《珍珠塔》

方卿从小家境贫穷,为了上京赶考,遂到姑母家借银,姑母不念亲情,不仅不借银两,还对其冷嘲热讽,受尽姑母白眼的方卿愤然离开。姑母的女儿翠娥得知此事后,便携带银两追赶方卿,方卿拒绝了翠娥的帮助。遭受方卿拒绝的翠娥并没有因此放弃,为了能帮助方卿,她让自己的丫鬟彩屏将珍珠塔藏在食物匣中,交托给方卿让其转交于舅母。姑父陈琏得知方卿方才离开,便前去追赶,还将翠娥许配给了方卿。方卿在途经黄州时,遭遇强盗,珍珠塔被邱六桥盗走。饥寒交迫的方卿获毕云显搭救,毕母将女儿秀金许配给了方卿。久等方卿未果的翠娥身染重病,其父陈琏派人前去寻找方卿,却没有任何结果。为了能够宽慰女儿的心,于是陈琏便假冒方卿之名给翠娥写信。不久翠娥的病得以痊愈,在去白莲庵酬神时巧遇恶尼正在虐待方卿的母亲,于是便和丫鬟设计惩罚恶尼姑。方卿科举考试高中状元,并被授七省代天子巡狩御史。巡至姑母处,方卿乔装打扮成道人拜访姑母,并以演唱道情的方式讥讽姑母的自私自利。姑母听后,大为恼怒,逼迫丈夫陈琏退掉方卿与其女翠娥的婚约。随后,方卿将真相一五一十地说明,陈琏和翠娥听后甚是欢喜,而此时的姑母也为自己之前对方卿的所作所为感到羞愧。

(二) 中篇弹词代表书目

1.《宝钏记》

全文主要讲述了柳文正与陈秀英悲欢离合的故事。奸臣陈干炳设计陷害吏部天官柳金斗,柳金斗之子柳文正在父亲被害之后前往成都投奔岳父陈南周。陈南周因柳文正家道中落,便冷眼相待,在胁迫柳文正写下退婚文书之后将其赶出家中,使其流落街头。无依无靠的柳文正在讨得半升白米之后,赶回借宿的庙宇。行走到庙前,忽然一阵大风刮来,文正摔倒在地,盛有白米的沙罐被打破,半升白米悉数倒入水沟并随着水流飘走了。走投无路的文正感叹命运的悲惨,心生死意,便走入庙宇中,解下腰带,悬梁自尽。不满父亲退婚的陈秀英前来探望文正,恰遇文正寻短见,急忙劝阻。秀英以珍珠宝钏相赠文正,与其许下终身,并

约定让文正三更前来家中花园取白银三百两。不料,他们的对话被庙中的王道人悉数听到。于是王道人提前前往秀英家中冒名顶替文正取走丫鬟手中的银两,又因丫鬟貌美,心生邪念,对丫鬟下起毒手。丫鬟不从拼命呼救,王道人怕被人知道便用短剑将丫鬟刺死,立即逃出花园。当文正依约前来园中时,被更夫撞见,误认为是文正杀人,陈南周连夜将文正送至成都衙门治罪。府尹张柏林是其生父柳金斗的门生,在问清事情的缘由之后,以死囚代之,将其放走。秀英误以为文正已死,悲痛万分,投江寻死,被路过的普静老尼所救,并在庵中定居。文正在考中状元后,回到四川寻找秀英,二人重逢于尼姑庵,正式完婚。

2.《白鹤带箭》

全文主要讲述了王玉贵不畏强权铲除奸臣朝东,为父洗刷冤屈的故事。明代奸臣朝东设计陷害忠臣王朝汉,王家全家老少都被杀害,仅剩王玉贵一人。王玉贵被义士刘龙、刘虎二兄弟救下,二人将他带回山寨中抚养。13年之后,长大成人的王玉贵只身下山,巧遇武宗之女——兰英公主抛绣球招婿,被公主选中,成为武宗的乘龙快婿。不曾想,又遭奸臣朝东陷害,被迫逃离京城。逃亡中,王玉贵一直被追杀。通过白鹤带箭给刘龙、刘虎二兄弟报信,兄弟二人立即下山搭救王玉贵,护送其返回京城,铲除奸臣,为父王朝汉洗刷冤屈。

3.《十五贯》

全文以十五贯钱为线索展开。明代,熊友蕙遭人陷害被判死刑,其兄熊友兰携带客商陶某赠予的十五贯钱前往无锡营救熊友蕙。恰巧此时,无锡当地发生了一件与十五贯钱相关的案件。屠夫尤葫芦向妹妹借了十五贯钱,醉酒回到家中,拿着手中的十五贯钱和养女苏戌娟说是她的卖身钱。戌娟听后,害怕不已,逃离家中。赌徒娄阿鼠潜入尤家,偷取十五贯钱,尤葫芦发现后与之搏斗,被娄阿鼠杀害。娄阿鼠在逃跑中惊动尤葫芦的邻居,被人追赶。巧遇苏戌娟和熊友兰二人,于是三人结伴同行。尤葫芦的邻居追赶前来查问,得知熊友兰身上的十五贯钱与尤葫芦家失窃的钱数正好相符,便判定是熊友兰与苏戌娟合谋杀人偷窃,

并将二人押往衙门。无锡知县昏庸无道，在没有查清事情原委的情况下草草了案，并判熊友兰和苏成娟二人死罪。后在况钟的侦破下，找到了真凶娄阿鼠，冤案得以平反。

4. 《十二寡妇征西》

全文主要讲述了佘太君率领杨门三代女将出征，保家卫国的故事。北宋仁宗时期，黄花国重兵大举侵犯中原地区，给百姓带来重大伤害。由于杨业一家三代男子多在战争中丧命，因此朝野当时无人能够担起率兵抵御敌人的重任。身为杨家人，佘太君率领杨家三代十二名寡妇出征抗击黄花国。杨家女将巾帼不让须眉，战场上奋勇厮杀，素有"六雄""七杰""八大锤"之称的黄花国名将均败于杨门女将，击退敌人的杨门女将大奏胜利凯歌班师回朝。

5. 《花亭会》

全文主要讲述了宋时饶州浮梁人高文举赴京赶考辞别家人，喜中状元遭温相逼婚，修书家中笔迹被篡改，发妻上京被追杀，开封包大人查明真相等故事。父母双亡的高文举自幼受张金保的抚养，高文举与张金保之女张美英从小一起长大，青梅竹马，互相倾心，在张父的主张下，二人结为夫妻。文举上京赶考，辞别张家父女。一朝中举，深受丞相温正达喜欢，欲招为女婿，配婚爱女温金婷，文举以家中已有发妻拒绝温相。不料，温相却将其灌醉，送入金婷房中，假传圣旨，令二人早日完婚。文举回到府中写下家书，嘱咐发妻带领父亲张金保速来京城。信使张千被温相派遣的家奴温顺杀害，家书被温相截获。温相模仿文举的笔迹仿造了一份绝情书命人送往张家。美英收到来信后发现些许端倪，便立即同父亲张金保前往京城。上京途中，张父被温顺杀害，美英落难，被猎户赵黑虎营救。美英见匕首上"温府制造"的字样，瞬间恍然大悟。赵黑虎仗义护送美英赶往京城，美英险些遭温金婷用砒霜毒害，从小红处得知温金婷是文举的赐婚妇人，在小红的帮助下前往开封府包大人处告状。赵黑虎前往状元府邸，告知文举护送其夫人上京后失散的过程。文举得知美英被抓入温府，协同赵黑虎前往相府寻人。当美英在小

红协助下正要逃离之际，温顺前来阻拦，欲杀之。赵黑虎及时赶到，将温顺击倒，文举与美英相逢花亭。

6.《香山记》

全文主要讲述了公主妙善不屈其父威逼忠于修行，在父亲病重后以自己的眼和手作药为父治病，最终修成正果。兴隆国妙庄王一生膝下无子，只有一女，名为妙善。庄王想为其招婿，自幼诵佛的妙善不从，旨在修行终老。庄王被妙善激怒，对其百般为难，但妙善丝毫不改初衷。在太白金星和如来佛祖的指点下，妙善历经千难万苦前往香山修行。在父亲患上重病后，化身小童，登门示意须至亲人的手眼作药，才能治愈。庄王身边的亲人都拒绝以自己的手眼入药为其治病，妙善用自己的手和眼入药，治好了父亲的病。庄王被妙善的行为感动，放弃权位跟随妙善修行。妙善最终修成正果，被如来佛祖封为救苦救难的观音菩萨。

（三）短篇弹词代表书目

1.《东郭救狼》

全文讲述了文人东郭救下受伤白狼，反被白狼冤枉的故事。晋国上卿赵简子于"中山"猎杀伤人的狼群，其中一条中箭的白狼逃到山下，巧遇文人东郭，它向东郭讲述了读书人仁爱、爱护动物以及隋侯救蛇的故事，说服东郭帮助自己。白狼躲进东郭的书袋，逃过赵简子的追捕。白狼得知安全后，钻出东郭的书袋，想要吃了东郭。此时东郭懊悔不已，于是他带着白狼找人评理。先后遇到了老桃树、老黄牛和老农民。东郭和老桃树、老黄牛讲起自己救下白狼，白狼却要以自己为食的经过，二者答非所问。直到遇到老农民，白狼在老农民的面前冤枉东郭道：在东郭书袋内几乎快要被闷死，是其有意要杀害它，为了自保它才要将东郭吃掉。老农民设计让白狼重新钻入书袋，将书袋紧紧扎牢并用锄头将恶狼狠狠打死。

2.《安安送米》

全文主要讲述了孝子安安不畏环境恶劣为其母送白米的故事。安安，原名姜维，为姜鹏举和庞氏所生。在安安的姑姑秋娘的挑拨离间之

下，庞氏被婆婆赶出了家门，无家可归的庞氏只好寄居在尼姑庵。安安趁教书先生外出之际，背上平日里节省下来的白米，送给居住在尼姑庵里的母亲。庞氏见到幼小的安安背着大米前来，既欢喜又心疼，二人紧紧相偎在一起，互相倾诉对彼此的思念之情。

3.《武松打虎》

全文主要讲述了好汉武松为民除恶虎的故事。一日，武松从沧州回清河县家中，途经景阳冈，在景阳冈山下的酒肆里痛饮十八碗好酒。他得知此处有恶虎扰乱百姓的生活，便不顾店家的劝阻只身前往景阳冈。他在青石板上稍事休息，突然刮起了一阵狂风，树林里猛地窜出一只身形巨大的老虎，武松与猛虎展开了一场殊死的搏斗。打斗中武松的哨棍断了，他便骑上虎背，挥动拳头猛打老虎的头部。不一会儿，老虎就被打死了，景阳冈从此恢复了太平。

4.《赵申乔四案》

《赵申乔四案》包括《访黑道揭穿竹蛇谜》《设阴曹计伏杀人僧》《辨真伪三断活人棺》（后更名为《赵申乔三断活人棺》）、《审泥神巧破偷尸案》（后更名为《赵申乔巧断偷尸案》）四段。主要讲述了清康熙年间巡抚赵申乔，驻节长沙府，勤政为民、不畏强权为百姓办实事、屡破奇案的事迹。

二、现代书目内容梗概

1.《小红军》

全文主要讲述了小红军李小龙英勇抗敌的故事。土地革命时期，年仅十五岁的李小龙参加了贺龙组建的工农红军，成为一名通讯员。李小龙在送信途中发现周矮子率领大批匪军向红军驻扎地——永顺前进，李小龙甚感不妙，便立即抄小路通知贺龙。贺龙率领士兵在十万坪设下埋伏，等待周矮子的匪军部队，最后将匪军全部消灭。藏身树上的李小龙，四处张望寻找遗留匪军，发现有两名匪军藏在大石头的后面，举枪正瞄准红军。李小龙立即取下插在腰间的手榴弹，拉动导火线，扔向匪

军藏匿处，二人被炸死。李小龙的英勇行为受到贺龙的大力赞赏。

2.《三块假光洋》

全文以三块假光洋为线索展开叙述。1917 年，北洋军阀某团长前往长沙青石井大昌绸缎庄买绸缎，店员王世海发现其中有三块假光洋，于是便要求团长更换。团长被店员的一席话激怒，打了王世海三个耳光，命令手下捣毁绸缎庄内的货架。绸缎庄赵老板信假为真，不仅打了王世海两个耳光，还立即将他解雇，将三块假的光洋当作工钱付给了王世海。王世海拿着三块光洋前去买治伤草药，付款时才发觉手中的三块光洋正是他之前发现的假大洋。正当他要去找赵老板理论之时，被密探抓住，冠以使用假光洋的罪名，被判入狱服刑三年。三年狱满，重获自由的王世海却失去了自己的妻儿。他多次向官府递交状纸想为自己平反，却遭到官府的百般凌辱，最后沦为乞丐，以沿街乞讨为生。直到1949 年中国人民解放军进入长沙，他的冤情才得以平反。

3.《安源烈火》

全文主要讲述了刘少奇前往安源煤矿开展工人运动时，巧用计谋为工人争取福利的故事。1922 年，安源煤矿的工人以"从前当牛马，现在要做人"的口号举行了大罢工。矿方总监工王鸿卿带领大批矿警威胁工人赶紧开工，被工人纠察队赶走。刘少奇代表工人与矿方谈判，最后签订协议，工人权益得到了维护，罢工运动大获全胜。

4.《红军进长沙》

全文主要讲述了红军进出长沙前后百姓的生活境况。1930 年，中国工农红军第三军团在彭德怀的率领下打败军阀，攻占长沙，长沙当地的穷苦百姓受到红军的关心照顾。正当百姓为从此以后可以过上不再受军阀迫害的生活而欣喜时，军阀何键调来重兵重返长沙。红军从战略角度考虑主动撤兵，长沙再次落入军阀手中。反动派重新掌权，给长沙百姓带来了噩梦般的生活，很多百姓被反动派无故杀害。

5.《吴燕花》

全文主要讲述了秀才柯子书与吴燕花之间的悲欢离合。一日，柯子

书外出游玩,在林子中遇见了正在扑蝶的吴燕花,两人交谈甚欢,互相爱慕,私订终身。柯子书受命押解粮食前往荆州,原本满心欢喜的吴燕花久等子书未果,被其兄长吴月车许配给一员外的儿子,纵使吴燕花百般不愿却兄命难违。柯子书回来后听到燕花被迫嫁于员外之子的消息,与燕花相约向县衙告状。在县令的成全之下,子书与燕花这对有情人终于走到了一起。

6.《初斗高桥》

全文主要讲述了冯玉祥痛斥在常德为非作歹的高桥新仁的故事。20世纪初期,日本驻常德居留民会会长高桥新仁与当地的地主恶霸相互勾结,以势欺人,百姓对其恨之入骨。一日,日本兵在行凶时被冯玉祥的部下抓住并惩办。高桥以日本海陆军刑法要挟冯玉祥,让其惩罚部下。冯玉祥不受高桥威胁,并按中国军法赏赐给部下大洋五百块,还对高桥进行了严厉斥责,致使高桥落荒而逃。

7.《奇缘记》

全文主要讲述了周蕙琴在青年盲人陈玉林的照顾下逐渐恢复健康,并对其产生爱慕之情的故事。周蕙琴从小便失去双亲,与年迈的祖母相依为命。十八九岁时,因其出众的相貌引来了众多求婚者,但都被周蕙琴一一婉拒。当周蕙琴二十岁之时,患上了半身不遂的怪病,成天躺在床上不能动弹,从此再也没有人前来求婚于她。半身瘫痪导致周蕙琴生活变得困难无比,她几乎丧失了生活下去的勇气。此时,人称"小华佗"的陈玉林出现了,他善于治疗各种瘫痪顽疾。陈玉林每天拄着棍子前来周蕙琴家中为其治病,每天为周蕙琴讲故事,让其能够重拾生活信念。在玉林的精心照顾下,一年后周蕙琴的瘫痪顽疾得以康复。于是玉林手捧梅花前来与蕙琴告别,蕙琴将玉林紧紧抱住,并将心中的爱慕之心表露出来。

8.《冯大妈》

全文主要讲述了列车员玉霞和列车长老华可怜冯大妈贫困而帮助其买船票去益阳探亲的故事。冯大妈奋力挤出拥挤的人流,搭上三轮车。

此时，列车员玉霞追赶冯大妈而来，列车长老华紧随其后，并问玉霞这么急是为了什么事情。玉霞告诉老华说要追赶前面乘三轮车而去且盘缠短缺的冯大妈，为她买船票前往益阳探亲。老华急忙上前劝阻，让玉霞赶紧回家开会，自己蹬着单车继续追赶。玉霞不听老华的劝阻，追到轮船码头的候船室，她看见老华与冯大妈在一起，大妈手中拿着船票，老华帮其拿着行李。玉霞这才明白老华之前的劝阻是因为他早就打算为冯大妈买船票。

9.《贺庆莲》

全文主要讲述了贺庆莲自食其力、自尊自强的故事。贺庆莲在湖南湘潭县泉塘农业社养猪期间，铡猪草的时候不小心铡断了右手的五根手指，导致她的右臂被截肢。但是她并没有因此而放弃生活，从此她开始训练自己的左手。她放弃了当五保户，凭借个人顽强的毅力，单凭左手继续担任之前的养猪工作。

第三节　长沙弹词书目特征

长沙弹词自清中叶形成以来至今已有300多年的历史，不同时期的社会背景、文化背景和时代主题各不相同，为适应时代需要，满足观众审美要求，弹词艺人不断对传统书目进行改编或新编弹词书目，不同时期的弹词书目呈现出不同特色。

一、由短篇转向长篇

清中叶，弹词主要起源于道教音乐，因此最初弹词书目的题材主要以"劝世文"为主，篇幅较小，基本上都为短篇书目，只需要二十分钟左右就能演唱完。其内容主要是道教道义的宣传，如《洞宾对药》《湘子化斋》等。随着弹词听众的增多，为满足更多人的需要，长沙弹

词从讲唱"劝世文"逐渐演变到讲唱故事,被称为"小本"。长沙弹词的书目内容开始主要由讲唱艺人以口传心授的形式传承,后有弹词书目手抄本,直到清末民初,出现了坊间刻本。现存最早的书目有《拜塔》《食酒糕》《紫玉钗》等。由于长沙弹词通俗易懂,主要以反映百姓的生活为主,因此,在近代中国许多进步知识分子开始创作弹词作品,以弹词讲唱的形式向百姓宣传民主革命思想。代表性的作品有陈天华的《猛回头》。

早期,弹词主要在街头流动演出,俗称"打街"。20世纪20年代,弹词艺人舒三和等人进入简易布棚演出,由此长沙弹词进入"坐棚"演唱的历史阶段。该时期,娱乐活动不多,听长沙弹词成为百姓娱乐消遣的主要形式之一。布棚的搭建为听众提供了较好的欣赏环境,听众能够一边喝茶吃点心,一边欣赏弹词。短篇弹词书目已不能满足听众的需求,大量的中长篇书目应运而生,如《杨家将》《水浒传》《说岳全传》等。弹词艺人以讲唱长篇书目为主,在表演时主要侧重于说。曲目的内容大多取材于历史故事、民间传说、传统戏曲剧目等。主要用于叙述朝代兴衰,宣扬传统美德,劝人为善,抒发向往自由的情感等等。

二、题材内容反映时代

中华人民共和国成立后,党和人民政府关注地方曲艺曲种。在党中央"百花齐放、推陈出新"的文艺方针指导下,长沙弹词有了新的发展,曲艺艺人与知识分子共同合作,对经常演出的弹词书目进行了整理或改编,如中篇书目《花亭会》《十五贯》《拜月记》《宝钗记》,短篇书目《赵申乔四案》《东郭救狼》《野猪林》《陶澍访江南》等。经过重新整理或是改编的传统书目,更加符合听众的审美要求。

首先,删除低级庸俗、宣传封建迷信的内容,使书目内容更加健康有益,思想性更强。如删除《书房调叔》中潘金莲挑逗武松所使用的低俗语言,更改《三国演义》中将人物神化的迷信色彩等。

其次,继承传统的优秀内容,在其基础上适当展开,使书目内容更

加丰富。如将《悼潇湘》中第三人称讲唱改为第一人称讲唱，将《宝钏记》中道白部分的表白改为对白或是独白，使人物形象更加鲜明突出。

最后，改变原书目中对人物的界定，从另外的角度出发，给听众传达新的人物形象，使听众多角度看待人物。如在对《武松杀嫂》的改编中，将着力点由潘金莲的淫妇形象转为潘金莲的弱女子形象。潘金莲在武松的钢刀前，诉说了自己悲惨的命运，抒发了对自由爱情生活的向往，随后便自刎而死，使听众对潘金莲这个人物有了一个全新的认识。

三、艺术表现手段丰富

除了对传统书目进行整理改编之外，还出现了一些新编的现代书目。现代书目取材广泛，具有浓郁的湖南地方特色，主要有《红军进长沙》《贺庆莲》《新风满街》《奇缘记》等。长沙弹词的底本由散文和韵文相结合而成，艺人表演时说唱相间，唱的部分为韵文，说的部分为散文。中篇和长篇书目主要侧重于说，短篇书目侧重于唱。

长沙弹词书目中的主要部分是"唱词"。唱词起到叙述故事情节、描写书中人物、突出故事主题等作用。经常使用的唱词句式有五字句、七字句和十字句，长短句偶有使用。句式十分讲究对偶性，奇句最后一字使用仄声，偶句最后一字使用平声。由于长沙弹词是由长沙方言和中州音韵结合而成，因此在唱句中较多使用十三辙，韵脚相当工整，唱起来朗朗上口。

长沙弹词书目的另一部分是"道白"。道白在弹词中所起的作用主要是调节弹词进行的节奏，使听众的听觉疲劳得以缓解，与唱词相结合，将书目的主题思想完整地呈现给观众。长沙弹词的道白以长沙方言为主，如将"谈话"说成是"打讲"、将"争吵"说成是"扯皮"等，使书目包含浓重的长沙地方特色。此外，在少数民族地区还有运用本民族语言编创而成的特色长沙弹词书目。

第四节　长沙弹词代表书目选段

一、传统书目选段

(一)《东郭救狼》(短篇书目)

<div align="center">**舒三和整理**</div>

"中山"一带好风光,
翠柏苍松满山岗,
土地肥美无人种,
只因遍地豺狼把人伤。
晋国上卿赵简子,
开辟"中山"扫豺狼,
带动百姓都来干,
要将荒土变田庄。
这一天山前山后围得紧,
要把豺狼一扫光,
清早打到午时过,
众狼群死的死来伤的伤。
有一只白狼身带箭,
逃出重围奔东方,
赵简子催车随后赶,
众百姓手执钩杆跟后厢。
那白狼跑至在阳关道上,
猛抬头见一书生坐路旁,

花驴子缰绳拴在树枝上，
旁边放着一书囊。
这书生名字叫东郭，
今天游学过上冈。
东郭见狼心害怕，
站起身来想躲藏。
白狼一旁忙施礼，
尊声："先生莫惊慌，
我家住在中山地，
世世代代乐无疆，
只因来了赵简子，
把我的子子孙孙尽扫光，
可怜我身带箭逃出罗网，
望先生搭救我落难的狼！"
东郭听罢心暗想：
世上哪有人救狼？
开口忙把白狼叫：
"快快逃走自躲藏！"
"先生呀！你读书之人明礼义，
爱人惜物理应当，
昔日隋侯把蛇救，
仗义的美名万古扬，
何况我既不伤人还讲仁义，
难道你忍心看我一命亡？"
哎！耳边又听车轮响，
"望先生再思再想快作主张！"
东郭闻言无主见，
低头不语暗思量，

他想白狼之言也有道理，
见死不救理不当，
恻隐之心人人有，
救它一命又何妨。
开言便把白狼喊：
"来来来，快进书囊把身藏。"
列位：那东郭先生忙把书囊口扯开，叫白狼躲了进去，怎奈书囊太小，只钻进去半个身子，东郭先生急忙把白狼的四个腿儿弄弯，塞了进去。

白狼藏在书囊里，
东郭依然坐路旁。
赵简子追到此处周围看，
不见白狼气得慌！
上前便把东郭问：
"你可曾看见一白狼？"
东郭忙说："不曾见！
我怎会把那害苦百姓的野兽藏？"
赵简子听罢，心中暗想："此话不假，本来嘛，世上哪有人救狼的道理？"乃转着笑脸说道："既然如此，先生请。"
"大人请。"
赵简子带领百姓奔东方，
喜坏了东郭与白狼，
书囊中白狼哈哈笑，
它笑这书生之见本荒唐。
东郭打开书囊口，
放出那贪婪嗜血的老白狼。
它抖抖毛儿把话讲：
"先生哪，还有一事要商量，

你救我须当救到底,
我腹中饥饿实难当,
望先生仁义为怀宽宏量,
最好是舍身送我充饥肠。"
说话间张开血盆口,
吓得东郭战战兢兢像筛糠,
他哀告白狼且慢咬,
把花驴子送你当干粮!
白狼摇头说不要,
驴子肉哪有人肉香。
东郭此时心悔恨,
埋怨自己太荒唐,
枉对白狼讲仁义,
谁知翻脸把人伤。
唉! 救了恶人反遭害,
何况救的是豺狼,
今日狼口把命丧,
反被旁人笑断肠。
低下头来怨自己,
悔恨当初错主张!
"白狼哪,方才我提心吊胆,救你一命,现在你反要来吃我,难道你一点良心都没有吗?"那白狼张牙舞爪叫道:"嗯!你少说废话,我不懂你们那一套,什么良心不良心,我只晓得人肉好吃。""白狼啊,你要是这样吃我,我是不甘心的呀!"白狼大声叫道:"哦,要怎样吃,你就甘心?"东郭言道:"常言说得好,要讲道理问三老。""什么叫三老?""见了老者便问,问了三个,他们说你应该吃我,再吃也就不迟。"白狼想了想说道:"好吧,只有一说,我叫你问谁,你就问谁!""好呀!"

东郭先生前头走,
白狼紧紧跟后厢,
不觉来到荒园地,
见一株桃树在路旁。
　　那白狼言道:"先生,你看见了吗,前面一株老桃树,你可以去问他。"东郭先生走近树前,叫一声:"老桃呀,你要与我做主呀!
我本是行路一孤单,
遇见了白狼身受伤,
赵简子催车随后赶,
眼见白狼命要亡,
我煞费苦心将它救,
谁知它翻脸要把我命伤。
老桃树请你来评评理,
白狼吃我可应当?"
谁知老桃在专神想,
不知东郭、白狼到身旁。
他回想青年时节风光好,
开花结子满园香,
绿叶满枝桃压树,
来往的人儿喜非常,
孩子们成群爬上树,
打打闹闹不肯收场。
老桃想起哈哈笑,
便说:"你们要吃的吃来尝的尝!"
　　白狼听了老桃说"吃的吃来尝的尝"一句,便不由分说,张牙舞爪,扑向东郭。东郭先生急得叫出声:"且慢,方才讲的要问过三老,才能吃我,如今还只问了一个,你怎么就动起嘴来?"白狼说:"好吧,量你也难逃我口,让你再问两个也无妨。"东郭刚一转身,就见一头老

牛卧在草地上，他急忙走上前去，把方才的经过说了一番，哪知那老牛也在想他的往事啊！

"生来蹄大两角弯，

拉犁推磨数我强。

吃的是草儿拌干粮，

身肥体壮要挤奶浆，

奶浆挤得用桶儿装，

吃得人们好健康。

吃奶人哪知我牛辛苦，

只怕我老来无力量，

今朝有挤你就挤，

怕的是来朝奶已干。"

白狼听闻，好不欢喜，恨不得一时到口，对东郭说道："老牛讲了，今朝有吃（挤）你就吃（挤），你就再问八个也是枉然，不如做个人情，倒也省事。"东郭说："不行不行，还只问得两个，那怎能成！"正在争吵之时，前面来了一位老农，肩背锄头，正朝他们走来。东郭连忙跑上前去，把方才的经过，又从头至尾说了一遍。老农回头就问白狼："他说你忘恩负义，可有此事？"白狼叫道："老丈哪，你不要偏信他言哪！——

口称老丈听我讲，

世上哪有人救狼。

赵简子适才催车将我赶，

他把我藏在他的书囊。

受委屈，书本子压得我好苦，

这读书之人心不良，

他是有意闷死我，

扒皮去骨喝我的汤。

我不害他他害我，

问老丈我要吃他可应当?"

那老农说道:"哦!你说得很有道理,但是,耳听为虚,眼见是实,我看还是要这位先生把书囊扯开,你再钻进去,看他是怎样委屈你,加害你的,然后你再吃他,也就不迟!"白狼叫声:"好啊!"

东郭再把书囊放,

白狼依然钻进囊。

老农忙把袋口扎,

骂一声:"忘恩负义野心狼,

吃人的肉来喝人的血,

污坏了中山好风光,

今日落在我手上,

管教你锄头底下一命亡!"

说完将锄头高高举。

"且慢哪!"

东郭慌忙用手拦:

"老丈哪,我们读书之人明礼义,

杀害生灵理不当。

以力服人非心服也,

不教而诛有违爱物之章,

只要它改过心肠换过胆,

将它饶恕又何妨!"

老丈闻言哈哈笑:

"先生说话欠思量,

你读的哪家书来识的哪家字,

谁能放过吃人的狼。

你分不清谁是敌来谁是友,

你好了疮疤将痛忘。

先生赶快回头看,

那边又来了一只狼。"
东郭被狼吓破胆,
忙向老农的身后藏。
老人家的锄头落得准,
"去罢!"
打死了那害苦百姓的恶豺狼。
(二)《鲁提辖拳打镇关西》(短篇书目)

舒三和整理

日出东来晚落西,
梁山好汉美名题,
鲁提辖姓鲁名达威风大,
急公好义拳打镇关西。
他长得粗眉大眼四方脸,
高大的身材有七尺零。
自幼练得一身好本领,
十八般武艺样样精。
这一日碰上史进、李忠两朋友,
邀他们太白楼上去谈心。
酒逢知己开怀饮,
小堂倌满面春风笑相迎。
"啊哟,原来是提辖,今天刮了什么风,吹到小店来啦。""堂倌,俺今日请来两个朋友饮酒,有什么可口的酒菜尽管摆上来。""是的,是的,即刻办好送来就是。请坐啊!"
堂倌随即把酒斟,
佳肴摆上桌台上。
鲁提辖自己坐主位,
李忠、史进两边分。

交杯换盏论武艺,
三杯落肚话无穷。
谈谈笑笑正高兴,
忽听得楼下叫苦声。
"苦呀!"
鲁提辖一听好焦躁,
怒气冲冲站起身。
席桌上碗盏打得一片响,
只吓得酒保慌忙到来临。
一见提辖正生气,
拱手带笑问官人:

"提辖官人,你要什么只管盼咐,我去办来就是。""俺要什么,难道你不晓得俺的性情,怎么在楼下弄得人家哭哭啼啼,打搅俺家兄弟喝酒,俺少了你的酒钱不成?""提辖息怒,我们怎敢弄得人家啼哭,打搅官人。这两个卖唱的,不知官人们在此喝酒,一时想起自己的苦楚就哭起来了。""哦,有这等事,你与我唤他上楼。"

酒保下楼忙叫唤,
带上来男女两个人。
走头的娘子十八九,
还有个老人家随后跟。
手拿着胡琴和简板,
看样子好像卖唱的人。
小娘子倒有几分美容貌,
却两眼含泪面带愁容。

"你们两个是哪里人氏,何事在楼下啼哭叫苦,对俺讲来。""哎呀,官人请听哪……

奴家住在东京地,
同父母到此来投亲。

不料想亲戚搬家南京去，
一家人只好住在店房中；
更不料母亲染病身亡故，
丢下我父女受苦情。
这地方有一个恶财主，
他名叫'镇关西'郑大官人。
见奴生得几分美容貌，
他就强媒硬保逼我成亲。
还写了当身银价三千贯，
虚钱实契哄骗我父女们。
他家里有个大娘子，
挖苦厉害恶又凶。
在他家三个月还未满，
受尽了折磨与欺凌。
这些苦楚还不算，
还把我不由分说赶出门。
莫奈何父女暂住张家店，
他又来吩咐店主人，
当身钱三千贯不能短少，
想当初何曾得他一分文。
老爹爹懦弱难争执，
他有钱有势又逞凶。
幸亏我幼年学了些小曲调，
每天卖唱在茶楼酒肆中。
天天唱的是血和泪，
听客自便帮助几分；
多的钱那财主都要拿去，
留点点父女俩度光阴。

这几天饮酒的客人少，
众酒店都是冷清清。
弹琴卖唱难糊口，
活阎王要钱脱不得身。
到期逼款凶又狠，
因此啼哭扰官人。"
"啊！原来如此。你们父女姓什么，住在哪家客店？方才讲的镇关西，他又住在哪里？可对俺讲来。"旁边走过金老，上前见礼，口称"官人呀：
老汉姓金名正远，
女儿小字金翠莲，
住在东门张家店。
镇关西住在状元桥下边，
人称郑屠开肉店，
'镇关西'三字满街传。"
"啊——不道是他！"
鲁提辖闻听此言生了气，
却原来镇关西就是那杀猪的。
状元桥下开肉店，
横行霸道把人欺。
做出此事伤天理，
不除这恶棍绝不依。
回头叫声："二位兄弟，
你两个暂且饮酒在这里，
等俺去找郑屠把账算，
活活打死那个狗东西。"
列位，这时史进连忙起身，一把拖住提辖，劝道："哥哥暂且息怒，郑屠是跑不掉的，明日再去找他也不为迟。"他们两个是这样三番

两次，方才劝住。鲁提辖只好坐下说道："金老，俺送些盘费你父女打点回去，你意下如何？""官人呀，若有人帮助我们父女重回乡井，这真是恩同重生父母，再世爹娘啦！只是店主家如何肯放？""金老，你可放心，店主与郑屠，俺自有道理。"鲁提辖在身边一摸，只有五两来银子，忙对史进说道："你有银子，借些与我，明天送还你就是。"史进说道："值得什么，要哥哥还？"他就在包裹里面取出一锭十两银子，放在桌上。提辖又对李忠说道："你也借点给我。"李忠摸出二两银子，鲁提辖觉得太少，便说道："你也是个不爽利的人！"就把二两银子退还给了李忠。对金老说道："明早我来打发你起身。"

 金老接过雪花银，

 父女谢恩告别奔街心。

 随即回店忙收拾，

 定一辆车儿把价交清，

 约定他明天早上东门等。

 回店来再请店主东，

 把房钱伙食结清账，

 父女安睡等天明。

 回书单讲鲁提辖，

 算清酒账别了朋友回府中，

 闷沉沉睡到天明亮，

 东方现出小桃红。

 鲁提辖一直来到张家店，

 忙把店小二叫一声：

"店小二，有个金老父女，可是住在你店中吗？""有，有，有，金老，鲁提辖到此要会你呀。"

 两父女开了房门见提辖，

 急忙上前把礼行。

 鲁提辖便对老金问：

"听说你今天回东京,
你要回去便回去,
为什么在此留恋不动身?"
金老随即称知道,
有劳提辖费了心。
说罢带着女儿挑起担。
店小二上前拦住问一声:
"金老你到哪里去?"
鲁提辖两眼圆睁把话论:
"店小二,他少了你的房钱伙食吗?""小人的倒不少,他欠了郑大官人的当身钱,吩咐在小人的身上看管他哩。""哦——欠了郑屠的钱,俺家帮他代还,与你无干,你放他还乡去罢。" "提辖,那是不行的哪。"
店小二拦住不肯放,
扯扯拉拉在店房。
鲁提辖怒火直冲三千丈:
"欠债的还钱与你何干?!
俺方才已经对你讲,
郑屠的银钱我去归还,
你为何故意来阻挡,
啰唆他父女为哪般?!
大概你也是贼一党,
你怕是活得不耐烦。"
说罢叉开五指把手一放,
"去吧!"
店小二还想用手拦,
谁知巴掌早已打到他脸上。
"哎哟!"

打得他口吐鲜血痛难当。
鲁提辖趁势又一掌,
店小二闪身逃跑一溜烟。
店主家吓得不敢见一面。
鲁提辖对着金老便开言:
"你赶快登程回家转。"
那金老忙把担子挑上肩,
出东门就把车儿上,
两父女逃生奔阳关。
"这才好啊!"
鲁提辖眼见金老动了身,
怕小二赶上去害他们,
端一条凳子头门坐,
一直坐等两个时辰。
大概金老已去远,
才放心迈步出店门。
转弯抹角朝前走,
状元桥在前面存。
看肉店双合门面很宽大,
肉案子几付两边分;
挂着猪肉几十块,
十来个刀手忙不赢。
鲁提辖大踏步走进店,
便把郑屠叫一声。
镇关西一见鲁提辖,
连忙招呼笑相迎。
端一条板凳门前放,
鲁提辖落座把话论:

"郑屠！俺奉了经略相公吩咐，要称十斤精肉切好做心子，不要半点肥的在上面。""哦，使得，带我吩咐就是，刀手伙计，快选好的切十斤哪。""且慢，不要他们动手，俺要你自己与我切好。""说得是，请坐，小人自己切来。"

镇关西有意献殷勤，

选好的精肉称十斤；

再把精肉来切碎，

整整地切了半个时辰。

又用荷叶忙包好，

就把提辖口内称：

"提辖，肉已切好，叫人送去吧？""且住，要送什么？再称十斤肥的，不要半点精的在上面。""阿哎，提辖，精的好做馄饨，肥的何用？""郑屠，这是经略相公吩咐的，谁敢问他？""是的是的，小人来切便了。"

镇关西手拿切肉的刀，

切了十斤好肥膘。

耽误时间真不少，

郑屠性急好心焦。

店小二逃到此地把信报，

抬头一看不得了，

不料想鲁提辖他先来到，

他只得将身躲上状元桥。

买肉的顾客真不少，

镇关西心中似火烧。

忙把肥膘来切好，

依然又用荷叶包。

忍气吞声脸带笑，

"提辖！

请你回去把差销。"

"慢着,再称十斤寸金软骨,精的肥的,不要半点在上面。"列位,这时那郑屠也就带怒地说道:"鲁提辖,你是特地来找我消遣的吗?"鲁提辖听罢此言,跳起身来拿着那两包肉心子在手,对着郑屠大叫一声:"俺正是来消遣你的!"就把两个荷叶包,劈面打去,好似下了一阵肉雨。

 镇关西无名的火焰起,
 鲁提辖你敢无故把人欺;
 莫仗你提辖有势力,
 哪个又不知我镇关西,
 今天定要来拼了你。
 一伸手肉案上把砍刀提,
 劈头一刀是雪花盖顶。
 鲁提辖低头闪过身,
 镇关西又把架势摆,
 提着刀饿虎扑羊来势凶。
 鲁提辖活泼的身材退几步,
 来一个童子拜观音。
 两手一摔把刀打掉,
 提起靴尖腰一伸,
 一靴尖踢在郑屠的小肚子上。
 镇关西已被踢倒在街中,
 鲁提辖一脚将他来踏住。
 一股股怒火往上升:
 "郑屠你是什么人,
 凭什么敢称镇关西;
 凭什么逼良为妾侍,
 凭什么敢把金老父女欺!

俺也会过几多钢罗汉,
难道你是铁打的!"
说罢时一拳打在鼻子上,
打得他鲜血长流痛难当,
好似开了个油酱铺,
又是酸辣又是咸。
镇关西还想挣扎来抵抗,
望着提辖两眼圆睁咬牙关,
口里只叫打得好。
鲁提辖不由怒冲冲,
再一拳照着他眼睛打。
只打得眼珠儿突出血淋淋,
又好似开了个颜料铺,
又卖紫绿又卖红。
郑屠霎时间昏过去,
醒转来向提辖嗯一声。
鲁提辖一拳又打在太阳穴,
他动弹了两下就笔直的。
作恶的郑屠被打落了气,
鲁提辖三拳打死了镇关西。
见郑屠躺在地上直挺挺,
鲁提辖弯腰一看暗吃惊。
咱只望将他打一顿,
不想三拳就送了终;
这场官司咱也吃不了,
不如趁此早脱身。
扭回头指着郑屠尸体骂:
"你只管装死不作声,

这回是提辖饶你的命,
下一回定要送你的终。"
一头骂来一头走,
撒开大步不留停。
街坊邻舍虽不少,
谁敢向前问一声。
鲁提辖回到经略府,
卷起包裹忙起程。
手提一条齐眉棍,
一溜烟走出大南门。
渭州走了鲁提辖,
五台山出了个鲁智深。

二、现代书目选段

《三块假光洋》
魏 杰

轻拨琴弦开了腔,
听唱三块假光洋。
这事出在解放前,
民国六年八月间。
长沙城里青石井,
有家大昌绸缎庄。
金字招牌耀人眼,
生意兴隆达四方。
这天天气正晴朗,
开门进来个孙团长。
獐头鼠目凶神相,

腰挂一支短手枪。
大摇大摆到柜前,
未曾讲话先骂娘。

店员王世海急忙跑来接待这位北洋军官,好容易才做了几块钱生意。

团长摸出钱一把,
世海接过看端详。
听出三块音不对,
心中知是假光洋。

"长官,这三块光洋请你斛换一下!""嗯!为什么要斛?""长官,是,是假……"

世海刚说一声假,
团长劈面三耳光。
大骂世海瞎了眼,
竟敢出口把人伤。
世海难忍心头恨,
大骂匪军太猖狂;
光天化日将我害,
披着人皮是豺狼。
匪兵拳打如雨降,
打得世海遍身伤;
三颗门牙掉地上,
汗珠和血湿衣裳。
匪兵越打越放肆,
挥棍又打玻璃窗。

"乒乒乓乓"一阵响,
惊动老板赵燕颜。

老板赵燕颜急忙跑来一看,这光洋的确是假的。

看看光洋的确假，
心想世海眼力强。
再看这位孙团长，
凶神恶煞站一旁。
当官的哪里敢得罪，
颠倒黑白把好人伤，
眉毛一皱骂世海，
顺手给他两耳光：
"你这东西瞎了眼，
这是三块真光洋。
还不与我滚进去，
有何面目站铺房！"

老板赵燕颜打躬作揖地送走了北洋军官，这才气冲冲地回到内堂把王世海喊到面前，拍桌打椅地大骂一番。王世海听了火上加油，从凳子上一跃而起，冲向老板赵燕颜吼道："这碗怄气饭我早就不愿吃了！""好呀！还敢犟嘴！算账！"

老板跷起二郎腿，
手摸下巴把话谈：
"今天祸事是你惹，
损失要你来赔偿。
一赔玻璃五角七，
二赔三块假光洋。
这月薪水七块整，
实发三块四角三。"

"王先生，大才不能小用，只好另请高就了！"这时王世海气得两眼冒火，七窍生烟，二话不说，抓起三元多钱，冲出店门。

世海含怒出店门，
周身如火痛难当。

转弯进了登隆街,
配几样草药好养伤。
只要留得世海在,
冤仇点点记心房!

王世海在登隆街草药店配了五角钱草药治伤,他从口袋中摸出一块光洋递给药店老板。药店老板接过光洋瞧了瞧,敲了敲,说道:"先生,这块光洋是假的!""假的?"世海急忙再从口袋内摸出另外两块仔细一瞧,正是那位北洋军官买货的三块假光洋。

世海一见假光洋,
大骂老板"笑面狼";
真是杀人不见血,
恶狼心肺毒蛇肝。
他想回转找老板,
两个流氓把他拦:
"站住,哪里走!"
一把扭住王世海,
当着行人打官腔:

"好呀,原来用假光洋的就是你哟,识相点,跟我走!"当时不由分说,一根麻绳,五花大绑,把世海捆起来。

一声霹雳轰头顶,
天昏地暗日无光。
世海上了五花绑,
口口声声喊冤枉。
喊天呼地全无用,
官商勾结凶如狼。
赵老板贿赂侦缉队,
诬他贩卖假光洋。
破坏金融罪不小,

屈打成招坐班房。
三年刑满出牢狱，
妻子投江儿女亡。
要想归家归不得，
提着讨米袋走四方。
这天来到江边上，
面朝流水诉冤枉；
对着湘江盟誓愿，
血债要用血来偿！

直到1926年，国民革命军赶走了北洋军阀，湖南工人运动风起云涌。他在店员工会的帮助下，回到绸布行业当店员，就请人写了一张状纸，历数军阀资本家的罪恶，告到长沙县政府。状纸刚刚送上去不久，万恶的蒋介石叛变了革命，长沙城里闹得乌烟瘴气了。过了不久县政府突然送来一张传票。

世海接到县府传票，
低下头来暗思量：
政府换汤不换药，
怎与穷人作主张。
奈何难抗衙门命，
拼将一死到公堂。
县长坐在公堂上，
四个枪兵站两旁。
公堂好比阎王殿，
阴风惨惨好凄凉。

"下站何人？""王世海。""三块假光洋一案是你的原告吗？""是！""好大的狗胆，竟敢控政府，告商家，真乃目无王法。来人！""有！""将刁民王世海责打三十大板，逐出公堂，通告全城各业，永不录用！退堂。"

世海大声喊冤枉,
县长挥手退了堂。
只听两旁一声吼,
四个匪兵似虎狼。
按倒世海用鞭抽,
皮开肉绽痛心房。
连爬带滚出衙门,
茫茫何处把身安。

一声春雷,大地重光,1949年长沙解放了,劳动人民翻了身。王世海在党和政府的关怀下,跳出了火坑,重见了光明。

含悲忍痛三十载,
解放之后才雪冤枉。
冤有头来债有主,
三座大山是魔王。
永远记住阶级恨,
疮疤好了痛不忘!
永远记住阶级苦,
终生革命跟着党!

《贺庆莲》
舒三和

麓山湘水好风光,
风送稻花千里香。
湘潭泉塘农业社,
贺庆莲的名儿到处扬。

湘潭泉塘高级农业社,有位女社员名叫贺庆莲,她是农业生产战线上的一面旗帜,是个爱社如家的模范社员。

琴书且把英雄唱,

动人的事迹说端详。
贺庆莲今年二十五岁,
酸、咸、苦、辣尽皆尝。
上无兄来下无弟,
全家的生活她来担当。
旧社会农民多痛苦,
一年到头耕种忙;
吃不饱来穿不暖,
受尽煎熬苦备尝。
结婚的那年逢解放,
贺庆莲盼到了好时光。
又谁知丈夫多病久卧不起床,
亏了她生产家务日夜忙。
虽然是土改翻身分田地,
只因为人手单薄力不强。
儿女多拖拖累累无帮手,
独立撑持难承当。
三个娇儿死去两个,
紧接着丈夫一命丧。
这真是屋漏又遭连夜雨,
贺庆莲孤孤单单无主张。
这时正是社会主义革命传佳音,
合作化的高潮到了叠福乡。
她听到这喜讯满心欢畅,
思想起单干哪有合作强。
毛主席指出了光明大道,
大步前进奔天堂。
她坚决加入合作社,

分配工作在养猪场。
贺庆莲入社人力薄,
加上家贫缺口粮;
社里关心多照顾,
制了衣服棉被又借口粮。
常言说:一根檩木难盖屋,
一口砖头难砌墙。
众人拾柴火焰大,
合作社人多力量强。
贺庆莲回想起在旧社会,
受折磨受欺凌好不心伤,
一家人没吃穿生活艰难。
今日里入了社如得亲娘,
社干部热情耐心把技术传授,
贺庆莲点点滴滴记在心房。
青年团关心她鼓励帮助,
共产党指给她奋斗方向。
贺庆莲不分日夜埋头干,
建设社会主义幸福家乡。
社里几次评模范,
她都上了光荣榜。
人们称她"猪护士",
养猪的能手美名扬。
一九五六年五月间,
大肥猪七十四头要出栏。
人少事多功夫重,
只有三人在养猪场。
担水扫地铡猪菜,

猪娘猪崽闹得慌。
这一边呼噜呼噜要吃潲,
那一边又噗噜噗噜闯栏桩。
贺庆莲这边猪栏添糟食,
那边的锅炉要下糠。
眼看天色将要晚,
贺庆莲为铡猪菜急忙忙。
一时大意心慌乱,
(夹白)哎呀!
咔嚓一声血溅养猪场!
右手五指被铡断,
血流不止昏倒在铡刀旁。
社员们急忙将她送医院,
六十里泥深路烂送到湘潭去治伤。
社员们把她送到湘潭市人民医院,异口同声地向医生要求说:"医生啊!无论如何要治好我们的女社员呐!"
医院里的医生不急慢,
动手术敷药又包伤。
贺庆莲悠悠醒转睁眼看,
不见了右手五指泪汪汪。
咬紧牙关忍住了痛,
一心还想着养猪场。
她不问伤残不问手,
不问短来不问长;
在怀中摸出两包药,
交与社员把话讲。
她说:"那包大片子药,喂那只病了的大猪;那包苏打粉,喂那只屙白屎的小母猪。"说罢随手又摸出三颗钉子,交给社员:"这是我扫

猪栏时捡的，请交给社里的负责人吧！"她的话虽只是三言两句，就把社员和护士们感动得流下热泪。贺庆莲的伤势很重，为了保全生命，不得不锯断了右手，从此成了残疾！

贺庆莲锯断右手成残疾，
社员们闻听好痛心。
六十里赶到湘潭来看望，
耐心守候在医院门。
中间有个女社员，
随伴来到医院中。
（夹白）她说庆莲啊：
要穿鞋子我来做，
保管你年年穿不赢。
情谊如同亲姊妹，
买来糖果送亲人。
虽然礼轻情义重，
都只为敬爱女英雄。
庆莲伤重要输血，
社员们抢着来报名。
爱护关心如同亲姐妹
只望她早日健康回家门。

养猪场的主任同志，带来了十块钱给贺庆莲，并且告诉她："团支部已经批准你为光荣的共青团员，社委会决定你为五保户。社员们都说你是为社里负了伤，社里要养活你们母女，你为建设社会主义负了伤，社会主义不会丢掉你。我们吃什么，你吃什么，合作社是一个大家庭，你放心吧！"

庆莲感动得流热泪，
点点滴滴记在心。
她对社里的同志把话答：

"感谢大家来慰问,
团支部批准我入团真高兴,
做一个共青团员好光荣;
社里决定我为五保户,
感激大家的一片心。
但是我年纪轻轻还能做事,
要社里养活我心不宁。
回社后我练习左手来做事,
像从前一样做工分。"
贺庆莲主意已拿定,
说话好比截铁斩钉。
社员们听了她的话,
人人赞叹不绝声。
四十天后她出了医院,
归心似箭转家门。
第二天清早天还没亮,
养猪场内听得有人声。
潲桶瓜瓢咚咚响,
耳边又传来猪叫声。
这时候她睡也睡不着,
索性穿衣爬起身。
站在一旁看猪崽,
越看越爱出了神。
眼看别人喂猪潲,
兴致勃勃不由身。
她伸手要把功夫做,
(夹白)唉,右手截掉了。
拿不得瓢来提不得桶,

急得她头晕眼发黑,
急得她心如刀割坐不宁。
贺庆莲性子倔强意志坚定,
想起了赵桂兰女英雄。
一心要学她的样,
抓紧锻炼下苦功。
只等散工人声静,
她遛进猪场做事情。
扫帚硬来把又粗,
扫了半天扫不成。
她丢了扫帚拿瓢勺,
舀了几瓢也不行。
回想过去舀猪潲,
好比随手捡口针;
今日如拿千斤锤,
身不由己手不灵。
她丢了舀瓢回房去,
心里不服气直冲。
顺手又来补衣服,
左抽右拉也不成。
这时候她心中多烦闷,
伏在床上哭连声。

她翻来覆去地想:难道一只手就不得事吗?难道以后就真只有吃"五保"的饭吗?不行!我贺庆莲是共青团员,就是天大的困难也要克服。

坐起身儿再把衣来补,
倔强的姑娘心最灵。
残疾手腕压住布,

左手一针又一针。
虽然补得不如从前好，
总算补住了破窟窿。
她赶忙又把猪场进，
百般操练两次三番试成功。
一天两天过去了，
贺庆莲越加有信心。
两次三番来申请，
她要争取去做工。
社干们百般耐心来劝阻，
挡不住贺庆莲一片决心。
　　社干们想：贺庆莲做工心切，不让她试一下她不会甘心，索性让她做几天，到实在做不了的时候，她就会甘心情愿地歇下来。
从来世上无难事，
难事只怕有心人。
贺庆莲本来身体弱，
何况她又是残疾人，
右手的手腕磨出了血，
不到几天又溃脓。
一只左手来工作，
整天的劳动真累人。
睡倒床上浑身疼，
两条臂膀重千斤。
麻辣火烧痛不止，
睡到半晚只是哼。
　　贺庆莲一想，如果哼出声来，社干们听到了，又要操心，怕第二天不要自己出工。
倔强的姑娘主意定，

咬紧牙关不再出声。
意志坚强信心足，
想出了许多办法来做工。

舀猪潲的时候，她用左手拿瓢。煮潲的时候，左手拿锅铲，铲把来回推动。守护临产母猪的时候，她用绳子把三角灯吊在残疾的手臂上，用左手来接猪崽。在井里打水的时候，她用右腋窝夹着长绳子，左手把长绳子扯起来。她终于以无比顽强的毅力，克服了工作上的各种困难。

七月初母猪陆续产猪崽，
产前产后守护要当心。
饲养员轮流来守夜，
病倒了两人起不得身。
猪楼屋矮当西晒，
热气重来臭气熏。
夜静更深凉风紧，
贺庆莲全部放在心。
一连守了十多晚，
爱护猪崽费精神。
有一只母猪难产崽，
她守护三天三晚未合眼睛。
直到母猪下了崽，
贺庆莲这才放了心。

那一向，天气炎热，蚊子很多。社里买了蚊烟来，她也不用，怕浪费社里的钱，宁肯睡的时候用一条围巾，盖住头脸手脚。

养猪提倡新技术，
双重配种猪崽成群。
小猪吃奶头乱动，
有的猪崽吃不成。
她把猪崽子照料好，

强的弱的都扯平。
有时母猪奶水不足，
她熬些稀饭来补充。
挤出时间看柴火，
节约社里的资金。

这真是农业战线上的赵桂兰，一心一意为社里做事。她依靠左手劳动，一九五六年一年，做了一百五十三个劳动日。

爱社如家的好榜样，
农业战线上的女英雄。
贺庆莲被评为甲等劳动模范，
出席大会来到长沙城，
领到了奖金五十块，
全部交给社里做资金。
后来又参加全国农业劳模会，
三月间出席会议到了北京城。

贺庆莲说：我出娘肚子以来，就冇想到养猪的人还能到北京。这正是：

共产党毛主席领导很好，
社会主义道路放光明。
莫道养猪无出息，
贺庆莲到处扬美名。

第四章 长沙弹词唱腔与伴奏

第一节 长沙弹词音乐特征

音乐特征主要是指唱腔调式、节奏、旋律、曲式、和声、织体等音乐要素特殊结合产生的个性。在众多的音乐要素之中调式调性是最为重要的,占据着主导地位。不同的民间曲艺在历史的发展过程中,因受自然地理、文化交流、人文环境、地方戏曲等各种因素的影响,音乐要素不断发生着改变。通过历代艺人的表演实践和改革创新,致使不同的民间曲艺形成了各自独特的音乐风格。

长沙弹词有"长沙道情""评讲曲""评讲""讲评"等多种称谓。1935年,在益阳弹词艺人李青云、长沙弹词艺人舒三和等人的共同商榷之下,正式以"长沙弹词"之名确定下来。长沙弹词在调式调性、曲式结构、音乐旋律等方面皆具有特色。

一、调式调性

调式调性是形成音乐风格最主要的因素。调式是由某个音为中心,其他音围绕着中心音按照一定的原则合理安排而构成的一个完整的音乐

体系。从长沙弹词的调式调性着手，能够初步了解长沙弹词独具特色的音乐风格。

长沙弹词最初使用的调式较为简单，主要以民族五声调式为主，即宫调式、商调式、角调式、徵调式、羽调式，偶尔使用变宫音、变徵音以及七声音阶。民族五声调式中，最常使用的是徵调式和宫调式，徵调式使用频率最大，宫调式次之。

(一) 徵调式

长沙弹词是在道情的摇篮中孕育而生的，因此，长沙弹词的音乐风格受道情的影响极大，从徵调式的使用中，我们便可以看出两者之间的密切联系。

例1：道情腔（选自《空空歌》）

例2：长沙弹词平腔（选自《书帽》）

$1 = G \quad \frac{2}{4}$

【长沙弹词平腔】中速 ♩ = 84

彭延坤 演唱

（乐谱略）

山在西来　水在东，

山水　流来到处　通，

山水　也有　相逢汇，

人生何处

不相　　　逢。（下略）

　　从上述两个谱例中我们可以清楚地看出乐句的奇数句都落于"2"音上，乐句的偶数句都落于"5"音上。长沙弹词最初的调式是引用道情调式发展而成的，两者所使用的调式均为徵调式。

　　独立于"道情"的长沙弹词，演唱时使用最多的调式便是徵调式。徵调式的音阶是"５６１２３５"，其中主干音是宫音、商音、徵音，而徵音为徵调式的主音。羽音和角音在徵调式中主要是以辅助音的形式出现，起到为旋律加花的作用。徵调式中的旋律组合形式主要有两种：第一种是"５６"，徵音、宫音、商音为主干音，羽音作为辅助音，主要是为旋律加花。如果将其删除，不会对旋律的进行产生过大影响。第二种是"１２３５"，同样以宫音、商音、徵音为主干音，

角音与羽音相类似,是辅助音,在旋律的进行中以加花的形式出现,为旋律增添色彩。

例3:

$$2\ \widehat{1\ \underline{6\ 5}}\ |\ 5\ \overset{6}{\underline{\underline{\tau}}}\ \widehat{1\ 0}\ |\ 5\ \widehat{5\ \underline{3\ 2}}\ |\ \widehat{1\ \underline{6\ 5}}\ |$$

山　水　　流　来　到　处　　通,

该谱例中使用了第一种旋律组合形式,即"5 6",第一小节是倒唱;第二小节是顺唱,省略了主干音——商音;第三小节以主干音徵音和商音为主,省略了加花的羽音,唱腔变得平稳;第四小节是倒唱,省略了主干音——商音。整个旋律的进行较为平缓流畅,以音阶式级进为主,音与音之间的起伏较小。在长沙弹词的平板平腔中运用得较为广泛。

例4:

$$2\ \overset{3}{\underline{\underline{\tau}}}\ 5\ |\ 3\ \underline{3\ 2}\ |\ \widehat{3\ 1}\ \widehat{5\ 3}\ |\ 2\ \widehat{2\ 1}\ |$$

山　在　西　来　　水　在　　东,

该谱例使用了第二种旋律组合形式,即"1 2 3 5",旋律中辅助音——角音的使用,使得唱腔更为平稳流畅。在徵调式中"1 3 5"是巩固调式的大三度音程,因此角音在这段旋律中也具有重要的地位。角音的使用使得这句唱腔具有了宫调式的性质,色彩明亮。

徵调式中的辅助音——角音和羽音与宫音、商音、徵音这三个主干音之间形成了三度跳进的关系。常用的旋律组合形式有"6 1 3"和"1 3 5"。这种三度跳进的旋律走向,是从我国的民歌小调中借鉴吸收过来的。三度跳进的使用,使唱腔改呆板为欢快活泼。

例5：

$\frac{2}{4}$ 1 2̂ (5̇ 6̇ | 5̇ 3 2̇) | 1 3̂ 5̇ | $\overset{6}{1}$ 6̇ 5̇ | 6̇·1 2̂ 1 6̇ |

书 文　　　　　　出 在　江 西　白 马　塘（哪），

1 3̂ 5̇ | 1 1 2̂ | $\overset{6}{1}$ 6̇ $\overset{6}{1}$ 6̇ | 1 0 ‖

江 西　白 马 塘　有 个 李 家　庄

这段唱段中使用了大量的三度音程进行。"6 1 3"这个基本的旋律形式，通过转位变成不同的旋律走向，如"1 3 6""3 6 1"等。"6 1 3"和"1 3 5"这两个三度音程的旋律组合形式综合形成了具有徵音的四音组，即"6 1 3 5"，将徵调式中的主音——徵音做进一步的强调，更加突出徵调式的调性特征。

例6：

$\frac{2}{4}$ 3 3 6̇ | 6̇ 1 | 1 6̂ 1 2 | 6̇ 6̇ 3 5̇ | 1 3 5̇ |

你 看 你 自 己 蛮 摩　登，矮 矮 墩 墩 不 像 人，

3 6̇ 6̇ 1̇ | 3 5̇ 5̇ | 1 5̇ 6̇ 1̇ | $\overset{\frown}{6̇ 3}$ 5̇ | 5̇ 5̇ 1̇ 6̇ 5̇ |

外 头 好 看 里 头 空，正 身 好 似 鬼 打　精，青 天 白 日 你 往

1̇ 5̇ 5̇ 6̇ | 1̇ 3̇ 3̇ 5̇ 6̇ | 3̇ 2̇ 3̂ 6̇ | 5̇ - ‖

刺 蓬 里 拱，有 什 么 资 格 骂　别　　人。

这段唱段为五声徵调式，唱段中较多地使用了"6 1 3 5"这一旋律组合形式。在这个唱段中，羽音不再是以辅助音的形式存在，而是作为主干音贯穿于整个唱腔之中。同时，商音在这个唱段中的主干作用被削弱，虽然使用得较少，但是商音的存在还是起到了稳定徵调式的作用。突出辅助音羽音的使用，削弱主干音宫音、商音的使用，使得徵调式产生了一种新的风味，能够让听众产生耳目一新的感觉。

在徵调式中"5 3 2"的旋律组合形式通常被称为联结音组，一般都使用在过门处。

例 7：

$\frac{2}{4}$ (5·6 56 | 1 1 1 6 | 5 5 5 3 | 2·3 | 5·6 56 | 1 1 2 6 | 5 5 5.3 | 2 -) |

例 8：

$\frac{2}{4}$ ($\overset{3}{2·2\ 2\ 2\ 3}$ | 5·5 5 5 6 | 1·1 1 2 6 | 5·5 5 5 3 | 2 2 2 2 3 | 5 3 5 | 6 5 6 1 1 1 | 2 2 2 1 6 | 5 5 5 5 3 | 2 2 2 2 3) |

如上两个片段都是运用"5 3 2"发展而成的，主要起到了连接的作用。虽然只有三个音，但是在这三个音中有两个徵调式的主干音——商音和徵音，因此我们从过门中就能够清楚地看出唱腔所使用的调式调性为徵调式。

徵调式的结尾处，一般都运用羽音下行二度到徵音来结束唱腔。有的还围绕着主音做一个简短的补充后，再结束唱腔。

例 9：

$\frac{4}{4}$ 5 1 2 2̂ 1 6̂ 5 | 5 6 5 - ‖

这个唱段，在羽音到徵音的下行二度中结束了整个唱腔。

例 10：

$\frac{2}{4}$ 1 5̂ 3 2 | 3 1 | 1̂ 3 5 6 | 5·3 5 ‖
　　一 场　　大 战 好 惊　　人。

例11：

$\frac{2}{4}$ 5` 1 | 2 3 2 1 6 | 5 6 6 5 - ‖

早 修（哇） 成。

上面两个唱段中唱腔的结尾处在主音的后面进行了一个补充，其主要目的有三：一是唱腔的需要；二是在不改变徵调式时，使唱腔变得更加灵活；三是强调徵调式中运用羽音下行二度到徵音作为唱腔结束的主要特征并进一步巩固主音。

（二）宫调式

长沙弹词的作品中宫调式的运用也比较广泛。宫调式的音阶是"1 2 3 5 6"，其中主干音是宫音和徵音，角音和羽音在宫调式中占有重要地位，商音是辅助音，主要围绕着宫音和角音起到加花的作用。旋律组合形式主要是"1 3 5 6"，唱腔基本上以主要的旋律组合形式变化构成。

例12：

$\frac{2}{4}$ 5 3 1 6 1 | 6 5 5 3 | 2 1 1 6 | 1 5 3 | 5 3 1 6 5 |

人 不 行 时 真 怪

3 2 5 6 5 | 6 5 5 3 | （ 5 1 2 3 3 2 | 1 2 1 1 ）|

哉

该谱例中，旋律主要是由"1 3 5 6"构成，商音在旋律中辅助宫音和角音起到加花的作用。如谱例中的最后两个小节，角音经过商音再落到宫音上，使得旋律的进行更为流畅。将宫调式的主要旋律组合形式进行细分，可以有以下几种形式：

第一种为"1 3 5"的旋律组合形式。"1 3 5"是一个大三和弦，具有明亮、有力的特点。大三和弦最显著的作用就是稳定调式调性，因

此，"1 3 5"在宫调式中起着稳定作用。但是"1 3 5"这三个音不会整体出现，羽音一般都会伴随着出现。

例13：

$$\frac{2}{4} \ 5 \ \ \underline{3 \ 5} \ | \ \underline{6 \ \dot{1}} \ \underline{6 \ 6} \ \underline{6 \ 3} \ | \ 5 \ \ \overset{3}{5} \cdot \ \overset{5}{3} \ (\underline{2 \ 3}) \ | \ \underline{\dot{6} \cdot 1} \ 1 \ |$$
对　着　　　　　　　　闺　楼　　　　　长　（哪）

$$\underline{2 \ 3} \ 2 \ |$$
声　（哪）

在该唱段中，"1 3 5"三音中加入了羽音，羽音的加入使"1 3 5"的宫调式的调性减弱，加入了羽调式的特色，使得长沙弹词的唱腔变得更加丰富，更加具有特色。

第二种为"6 1 3"的旋律组合形式。宫调式的主干音——宫音围绕着羽音和角音进行，既符合宫调式的性质，又使旋律具有了羽调式的特色，两种调式的有机结合，在讲唱的过程中，使听众具有耳目一新的感觉。

第三种为"3 5 6"的旋律组合形式。该组合一般出现在连接的部分。角音和羽音围绕着宫调式的主干音——徵音进行。其中角音上行三度到徵音，徵音上行二度到羽音，音与音之间的疏密排列，使得音乐具有弹性和灵活性。

例14：

$$\frac{2}{4} \ \underline{3 \ 5} \ 6 \ \ 5 \ | \ \underline{3 \ 5} \ \overset{6}{\underline{\dot{1} \ 6}} \ \underline{5 \ 3} \ | \ \dot{1} \ \ \underline{5 \ 6} \ \underline{\dot{1} \ 6} \ | \ \overset{3}{5} \ 5 \ 3 \ |$$
怪　不（哎）得　（哪）　我　读　书　　　人　（哪）

$$\overset{6}{5} \ \underline{1 \ 3} \ | \ \underline{3 \ 2} \ \underline{1 \ 2} \ | \ \underline{3 \ 1} \ \underline{1 \ 2} \underline{1 \ 6} \ | \ \overset{6}{5} - \ |$$
不　明　礼（呀）　义（呀）

这个唱段中，使用有"3 6 5"的旋律组合形式，该旋律的使用使得长沙弹词的音乐唱腔在宫调式的基础上具有浓郁的羽调式的色彩。

第四种为"5 6"的旋律组合形式。徵音上行二度到羽音，羽音上行三度到宫音。

例 15：

$$\frac{2}{4}\ \underline{3\ 1}\ \underline{6\ 5}\ |\ \underline{5\ 3}\ \underline{2\ 3\ 2}\ |\ \underline{1\ 1}\ \underline{6\ 7\ 6}\ |\ 5\ -\ |\ (\ \underline{6\ 1}\ \underline{5\ 6}\ |\ \underline{1\ 1}\ 6\ |$$
水 中 浪

$$\underline{5\ 6}\ 1\ \underline{5\ 6}\)$$

第五种为过门（连接部分）的旋律走向，通常都使用宫音级进上行至商音的形式。这样的旋律进行可以明确之后的唱腔是在宫调式上展开的。

第六种为结尾（结束部分）的旋律走向，通常都使用商音级进下行到宫音的形式。这样的旋律进行对唱腔的结束进行了再一次的调性巩固，并与连接部分的旋律进行有一个很好的呼应，使得整个唱段的音乐达到统一。

从徵调式和宫调式的旋律组合形式中可以看出，每一乐句都由相同的音程变化构成，唱腔极为单调。但很好地证实了道教音乐是长沙弹词前身的说法，音乐简单朴素、自然流畅，侧重于唱词所表达的内容。长沙弹词的每一句唱腔最终都结束于调式的主音上，进一步强化了主音在调式中的地位。

（三）其他调式

除了徵调式和宫调式之外，在对长沙弹词的唱腔音乐进行深入研究后，发现其他五声调式或者是六声调式在长沙弹词的唱腔音乐中也时常有使用的痕迹，并呈现出各自独有的特色。商调式多用于悲伤激愤的曲调之中；角调式使用得较少，主要用于民歌小调之中；羽调式多用于活泼欢快的曲调之中。

羽调式在长沙弹词中的使用仅次于徵调式和宫调式，音阶是"6 1 2 3 5 6"，旋律组合形式主要是"6 1 3"，用在开心调和神仙腔两个曲牌当中。在羽调式中一直处于辅助地位的角音起到了重要作用，它与羽音和宫音形成了连续的三度进行。连续三度跳进具有活泼跳跃的特点，在我国的民歌中使用甚多。

商调式的音阶是"2 3 5 6"，旋律组合形式主要有"2 3 5"和"3 5"两种。角音为商调式的主干音，羽音为辅助音。商调式中"1 2 3"的旋律组合形式主要用于连接处，每一句唱腔的结尾处都使用宫音上行二度到商音（即主音）的进行，这样的进行符合唱腔的规律。

例 16：

乌云遮盖栋梁才，

怀中搂抱双梧树，

走尽天下无

处蹲。

长沙弹词中商调式的使用以五声为最基本，另外还有使用六声调式和七声调式的。

例17：

[简谱图]
家法（也）　　　　　　　　虽硬那我手软
（罗），　　　　　　　　　　　打　在
儿身（哎）　　　　　痛在我　　心（呃）。

在该谱例中，出现了变宫7。变宫的使用使得音与音之间的不协和程度加深，音乐色彩变得黑暗，更加深刻地传递出剧中人物悲伤的感情。

例18：

[简谱图]
家　法　将你打

在该谱例中，出现了变宫7和清角4，两音之间是减五度的音程关系，将音乐的矛盾推向更深的层次，更加深刻地揭示出剧中人物悲痛欲绝的感情。

对长沙弹词的唱腔音乐从所使用的调式和旋律组合形式两个方面进行探究，发现具有一定的规律性，但是长沙弹词作为一种民间曲艺，具

有极高的灵活性、适应性和即兴性，为了剧情的需要，弹词艺人往往会使用独特的旋律组合形式进行二度创作，因此，应该辩证地看待长沙弹词的唱腔音乐。

二、曲式结构

长沙弹词的曲式结构为板腔体结构。板腔体，又称"板式变化体"，是在一对对称的上下乐句的基础上，根据节奏的快慢、节拍的散整、力度的强弱衍生出不同系列的板式，通过在不同音域中的运用以及调式结构的变化，产生新的唱腔，不同板式和唱腔相结合组成不同唱段的音乐结构。

长沙弹词的曲式结构具有鲜明的特点，具体分为以下五点：

第一，长沙弹词的曲式基本上都是变奏曲式。变奏是长沙弹词音乐发展的主要形式，即在固定主题的基础上通过主题或一系列的变化，按照固定的艺术构思发展音乐。变奏的手法主要有固定旋律变奏、装饰变奏、自由变奏等。固定旋律变奏是在保持基本旋律不变的基础上，变化织体、力度、速度等；装饰变奏在固定主题的基础上，通过变化速度、节奏、节拍、织体、旋律等手法达到变奏的效果；自由变奏是采用固定的主题乐思，加入新的音乐材料，改变音程、旋律的排列方式从而完成变奏。采用不同的变奏手法进行音乐的发展，使得长沙弹词音乐既简洁流畅又有所变化，将长沙弹词的唱腔很好地衬托出来。

第二，运用不同的独特唱腔组合而成，不同唱腔转换之间会注明不同板式的名称。主要由"说白"和"唱词"两部分组成，"说白"部分使用散文，"唱词"部分为韵文，散文与韵文交替出现，两者使用比例得当。

第三，长沙弹词的旋律运用和组合比较自由，音乐进行中出现各种节拍，散板和混合节拍也时常出现。旋律和节拍的使用根据唱词及情境的需要而发展变化。

第四，长沙弹词曲式的基本单位是由一对对称的上下乐句组成，唱

词一般以七字句为主，五字句和十字句的使用也较为频繁，句与句之间讲究对偶工整，演唱起来朗朗上口。此外，偶尔使用长短句。长沙弹词的奇数句一般落于仄声，偶数句一般落于平声。

第五，长沙弹词的乐段、乐句、乐节之间一般都有清晰的间奏或者是过门相隔，听众能够清晰地分辨出来。

三、音乐节奏

长沙弹词是一种板腔体音乐，节奏是弹词变奏的关键所在。因此，弹词中常见的节奏有附点节奏、切分节奏以及十六分音符节奏，弱起节奏在弹词中比较少见。七字句的节奏一般为"二二三"，十字句的节奏一般为"三四三"或者是"三三四"。

长沙弹词因使用长沙方言演唱而著名，长沙方言的语调决定着长沙弹词的旋律走向，音程基本上以使用单音程进行为主，旋律呈现出音程简洁，音与音之间跨度较小、密度较大的特点。长沙弹词中使用最多的音程有大二度、大三度、纯四度、纯五度等自然音程。

长沙弹词的定调，男性艺人常用的调为 C 大调，女性艺人常用的调为 F 大调或者是 C 大调。男女搭档演出时，男女声之间的调相差纯五度。

四、声腔风格

声腔是长沙弹词呈现美的主要因素，是使无声的弹词作品有声化的途径之一。声腔作为有声的语言，美与不美对作品呈现给观众的感受有着直接影响。嗓音条件是声腔美最基本的条件，但是光有嗓音条件是远远不够的。声腔的美必须是行腔美、咬字吐字、声腔音质三者的统一，缺一不可。长沙弹词音乐的腔调和韵味深受长沙方言腔调和韵味的影响。因此，长沙弹词讲唱对弹词艺人的声腔要求十分高。书目中错综复杂的人物，都由弹词艺人一人进行诠释，艺人需要根据角色的不同特点灵活自如地变更声腔。

长沙弹词艺人在表演实践过程中吸取了湘剧唱腔道白的精髓,使得弹词具有特色,每个弹词艺人的表演和行腔都有各自的风格。如彭延坤先生在演唱《杨家将》《宝钏记》等传统曲目时,运用了自创的"滥腔",使长沙弹词的音乐韵味更加纯正,形式更加灵活。

长沙弹词最显著的特点就是全部剧情都围绕着一个"情"字展开,如父子情、夫妻情、君臣情、朋友情、母女情等。如《安安送米》中安安顶着风雪给在尼庵的母亲送米,两人相见之后互诉思念的情节,从唱词到行腔,无不揭示出安安与母亲之间互相思念的情感,不仅表现出母子情深,同时也表现出妇女社会地位的低下。又如《瓦车篷》中安寿宝为了医治父亲而甘愿卖身的情节,揭示安寿宝与母亲之间无奈分离的痛苦,不仅表现出母子之间深厚的情感,同时也表现出社会的不公。弹词艺人在表演长沙弹词时,只有将情表现得真真切切,才能与观众在心灵上产生共鸣,才能使观众真真正正地了解故事情节,才能获得观众最强烈的反应。

诙谐、幽默、风趣是长沙弹词另一个较为显著的特征。弹词艺人通常使用独具地方特色的乡音俚语来刻画书中的人物。如运用烂腔搭配方言描述的"头上帽子开了顶,身上补丁加补丁。一双鞋子穿了底,袜子烂得没后跟。脸上起了铜板锈,虱婆总有大半升"①,便能使观众捧腹大笑,并赢得满堂喝彩。

长沙弹词的语言和音乐有着密切关系,两者相互融合、相互影响。长沙弹词的语言是音乐化的语言,音乐是语言化的音乐。弹词艺人在表演时,将音乐和长沙方言进行有机结合。弹词艺人的个人喜好以及对剧情的不同理解和剧情的发展需要等,导致在对同一曲牌同一曲目进行演唱的过程中,不同的人会呈现出不同的风格和韵味。有时,弹词艺人会采用不同手法去诠释同一个曲牌同一个曲目,以达到旋律变化并因而产生不同的行腔效果。

① 郑逦."长沙弹词"艺术特征初探及其现状与传承[J].音乐教育与创作,2012(8):51.

第二节　长沙弹词唱腔曲牌

我国的民间曲艺曲种拥有悠久的历史，种类繁多，丰富多彩，是中华民族灿烂文化的重要组成部分。长沙弹词是南方诸多说唱曲艺中最具特色的说唱形式之一，音乐丰富，功能齐全，具有较高的艺术价值。

一、唱腔种类

长沙弹词源于道情，深受道教音乐的影响。因此，长沙弹词最初的唱腔较为简单，主要是单曲结构。关于长沙弹词的唱腔板式到底有多少种，在长沙弹词的发展历史中，出现了"九板十三腔""八板九腔""九板八腔"等不同的说法，其中"九板十三腔"是由弹词艺人鞠树林定下的；"九板八腔"是弹词艺人彭延坤先生经过长期的演唱实践总结出来的。目前弹词艺人们比较一致的看法是"九板八腔"。九板是指平板、慢板、快板、散板、流水板、消板、抢板、摇板、滚板，[①] 八腔是指平腔、柔腔、欢腔、怒腔、柔带悲腔、悲腔、烂腔、神仙腔[②]。

长沙弹词中使用最普遍的便是平板平腔，它们是各个板式唱腔开始的基础。平板平腔具有较强的实用性，主要是用于书的开头部分或者是用于叙事性的唱段；慢板、柔带悲腔、柔腔缓慢性和极具表现力的特点，通常用于表现痛苦悲伤、缠绵悱恻、婉转哀怨的情感；烂腔、欢腔和神仙腔通常用于表现神仙以及反面人物的形象；悲腔的节奏一般比较缓慢，多使用倒板或者是慢板，通常用于表现悲愤激动的情感；怒腔用于表现书中人物愤怒的情绪。

[①] 何寄华. 长沙弹词 [M]. 长沙：岳麓书社，2016：72.
[②] 何寄华. 长沙弹词 [M]. 长沙：岳麓书社，2016：72.

(一) 平腔

例19:

平 腔
(书　帽)

1 = G 2/4

【长沙弹词平腔】中速 ♩ = 84　　　　　　　　　　彭延坤　演唱

2 ³5 | 3 3 2 | 3 1 5 3 | 2 2 1 | (2 · 2 1 6 | 5 5 5 6) |
山　在　西　来　水　在　东，

2 1 6 5 | 5 ⁶1 0 | 5 5 3 2 | 1 6 5 | (1 · 2 1 6 | 5 5 5 3 |
山水　流　来　到　处　通，

2 2 2 3) | 1 1 6 5 | 3 3 2 | 1 6 5 6 | 3 · 5 2 | 1 2 1 6 5 |
山水　也有　相　逢　汇，

(1 · 2 1 6 | 5 3 5 6 | 5 1 | 3 5 | 2 · 3 2 6 | 5 (3 5 6) |
人生何处

⁶1 2 | 1 2 3 | 2 1 6 5 | 5 6 | 5 · 0 ‖ (下略)
不　相　　　　　　逢。

据20世纪80年代在长沙市的采风录音记谱。

（二）柔腔

例 20：

柔　腔
（书　头）

彭延坤　演唱
郑允立　记谱

$1 = {}^\flat A$　$\frac{4}{4}$

♩ = 86

5 1 6 5 2 3 3 | 5 3 2 2. 1 | (1. 2 1 6 5 5 5 6) |
太阳　一　出　照九　州，

6 5 6 1 1 6 1 2 | 2 1 6 (5 5 5 6) | 2 1 2 2 1 6 5 |
几多　欢乐　　　　　　　　几多

5 3 5 6 5. (6 | 1 2 1 6 5 5 5 3 | 2 2 2 2) 3 3 2 3 |
愁，　　　　　　　　　　　　　　　　几多

2 1 6 6 1 1 6 | 3 2 - 1 6 5 | (1 2 1 6 5 5 5 3) |
高楼　把酒　　饮，

2 6 1 2. 6 | 6 1 2 1 6 5. | 5 1 2 2 1 6 5 | 5 6 5 - ‖
几多　流落　　在街　　　　头。

据 20 世纪 80 年代于长沙市的采风录音记谱。

(三) 欢腔

例 21：

欢 腔
（书　头）

1 = D 2/4　　　　　　　　　　　舒三和　演唱
♩ = 100　　　　　　　　　　　　郑允立　记谱

走进门来喜洋洋，

贵府一座好华堂，

屋高好安马蹄炮，

门宽好进状元郎。

据 1985 年于长沙市的采风录音记谱。

第四章
长沙弹词唱腔与伴奏

（四）怒腔

例22：

怒　腔

（选自《武松怒打观音堂》唱段）

1 = F 1/4

彭延坤　演唱
郑允立　记谱

♩ = 98

(0 5̲5̲ | 5̲3̲ 2̲2̲2̲3̲ 5̲) | 6 5̲3̲ | 0 5̲5̲ 5̲2̲ 1

　　　　　　　　　　　武 松　怒 发 三 千

2 (3̲3̲ | 2̲1̲ 2̲3̲) | 0 ⁵5̲ 5̲1̲ | 1̲3̲ 5̲3̲ | 2 (2̲3̲

丈，　　　　　太 阳 头 上 冒 火 光，

5̲5̲6̲ | 1̲1̲6̲ 5̲3̲) | 0 0 | 0 0 | 0 0 | 0 0 | 0 (6̲1̲ 5̲3̲

　　　　　　　　（白）骂　道一声群贼党，

6̲1̲ | 5̲3̲) | 0 3̲2̲ | 5̲3̲ 3̲5̲ | 2̲2̲ ⁵1 | (5̲5̲3̲ | 2̲2̲3̲

　　　　你 们 竟 敢 在 观 音 堂，

5̲5̲6̲ | 1̲1̲6̲) | ⁵1̲3̲ 2̲1̲ | 1̲3̲ ³2 | (5̲5̲6̲ 1̲1̲6̲) | 1 1

　　　　胡 作 非 为 来 乱 干，　　　当 场

2 | 2̲5̲ 5̲3̲ | 1 (5̲5̲3̲ | 2̲2̲3̲ 5̲) | 0 0 | 0 0 | 0 0

作 祟 赛 虎 狼，　　　　（白）今 天 遇 了 俺 武

0 0 | 0 (3̲3̲ | 2̲1̲ 2̲3̲ | 5̲3̲ 5̲6̲) | 3. 5 | ³2̲1̲ 2̲ ³5̲

老 二，　　　　　　　管 叫 你 们　命

2̲1̲ | ¹6̲ 6̲ | 5̲ 5̲ (6̲5̲3̲ | 6̲1̲ 5̲) ‖

亡。

据1985年于长沙市的采风录音记谱。

该唱段选自《武松怒打观音堂》，主要运用了怒腔，刻画出武松疾恶如仇、侠肝义胆、除暴安良的英雄形象。

（五）柔带悲腔

例23：

柔带悲腔

彭延坤　演唱
郑允立　记谱

（乐谱略）

第四章
长沙弹词唱腔与伴奏

发 芽，

劝二　爷免悲伤　保重身驾，

念昔日在　兄妹情　去 祭奠于　　她。

（唔）袭人姐说　的话巳无　　虚假

（六）悲腔

例24：

悲　腔

彭延坤　演唱
郑允立　记谱

表　　　　　　　　　　　　　　　　　　　　　　　我

表　　　　　　　妹　妹，

听此言不由人

魂消魄化，刹时魂灵儿（呀）

飞上了天涯，

沉重、悲愤地

恨只恨（哪）琏二嫂刁钻奸诈，

只害得我表妹妹

命染黄沙，

有道 吁吁吁吁吁吁吁吁

倒做了一个负命

冤家。

(七) 烂腔

例 25:

烂 腔 （一）
（选自《宝钏记》唱段）

彭延坤 演唱
郑允立 记谱

1 = F 4/4

♩ = 88

1 3 2 1 1 1 6 5 | 1 3 1 2 2 2 3 | 1 2 2 1 1 6 5 |
王 道 人 连 忙　　拿 个 蒲 墩（哪），双 膝 跌 跪（呀）

5 1 6 1 2 1 6 5 | 3 5 5 3 3 3 | 1 2 . 1 1 5 . 1 |
地 埃　　尘（啊），尊 一（呃）声（哪） 城 隍 菩 萨（呃）你

5 5 2 1 6 5 |（6 1 2 3 1 6 5 6 5 5）| 6 1 6 5 5 5 |
要 听（哪）清，　　　　　　　　　　保 佑 我 今 天（哪）

6 6 1 2 1 6 5（1 1 6 1 5 5 5 6）| 0 3 3 1 2 1 |
花 园 内，　　　　　　　　　　　　取 得 银 子 还

1 3 2 2 0 5 1 | 6 5 0 0 0 0 |
成 得 婚（哪），别 的 愿 信（白）我 都 不 许，

0 3 2 3 2 2 2 3 | 6 5 1 1 3 1 | 2 6 5 .（1 1
许 一 只 猪 脑 壳（啊） 九 一 十 八（呀）斤（哪嘞）。

6 1 5 5 5 6 5 0 ‖

据1985年于长沙市的采风录音记谱。

烂 腔 （二）
（选自《南越一少年》唱段）

彭延坤　编曲
刘淡浓　演唱
孙中杰　何仲刚　记谱

[简谱乐谱]

喊　你　半　天　你　不　开　腔，　你　跟　老　子　耍　名　堂。

据1962年于长沙市的采风记录记谱。1995年刘淡浓根据原曲谱录音演唱。

（八）神仙腔

例26：

神 仙 腔
（选自《韩湘子化斋》唱段）

彭延坤　演唱
郑允立　刘淡浓　记谱

[简谱乐谱]

须弥　山上一只　鹅，　阿弥陀　南无，

口含青草念弥　陀，　阿弥陀　南无，

[乐谱]

畜牲 也有 修行 意，阿弥陀 南无，凡人 不修 所为 何，阿弥陀 南无。

据郑允立20世纪80年代于长沙市的采风录音记谱。1995年刘淡浓根据录音校谱。

该唱段选自《韩湘子化斋》，神仙腔的运用生动地刻画出天人合一、逍遥自在、与世无争、心如止水的得道高僧的形象。

中华人民共和国成立之后，弹词艺人与文艺工作者进行合作，对长沙弹词的唱腔音乐进行了一系列改革，其中最为显著的便是增加了大悲腔。长沙弹词的唱腔音乐中本来是没有大悲腔的，弹词艺人舒三和在演唱《东郭救狼》中，吸收了湘剧音乐的特点，创造出新的唱腔，即为大悲腔。《东郭救狼》中的成功运用，使得大悲腔深受弹词艺人的喜爱，在之后的许多弹词曲目中都有大悲腔的痕迹。

例27：

选自《东郭救狼》唱段

舒三和 演唱

1 = C

[乐谱]

（白）且慢！东郭上前 用手 拦， 老 丈！ 我们读书之人 明礼义， 爱人（哪）爱物

理应当。

该唱段选自《东郭救狼》，唱段中的"前""老丈""义"字都运用了湘剧的素材进行诠释，旋律得到扩充，人物的情感得到进一步丰富。

例28：

选自《悼潇湘》唱段

彭延坤 演唱

1=C

只害得我 表妹妹

命染 黄 沙，

有道 吁吁吁吁吁吁吁吁

倒做了 一个负命

冤 家。

该唱段选自《悼潇湘》，彭延坤在演唱时，吸收了湘剧唱腔中的悲腔，将弹词音乐中的悲腔转变成大悲腔，将人物的内心情感淋漓尽致地宣泄出来，增强了艺术感染力。

二、常见曲牌

曲牌，又称"牌子"，是我国传统"依声填词"创作音乐的曲调名称的总称。长沙弹词的曲牌是在吸收地方戏曲唱腔和民间山歌小调的基础上逐渐发展而成的。发展至今，长沙弹词的曲牌有十八套，分别是［群仙会］［号子歌］［棱玻调］［快板令］［气口连］［神仙指路］［鱼咬尾］［相思引］［还魂调］［醉八仙］［开心调］［巧梳妆］［晚归］［问弥陀］［嚎佛］［寄生草］［赠宝衣］［冒儿头］。

［群仙会］是用于表现神仙题材的曲牌，主要用于描绘众仙人聚会的场景。

［号子歌］主要取材于流传于民间的劳动号子。《三女婿拜寿》中第三个女婿的唱段便使用了曲牌［号子歌］。传统劳动号子的衬词在唱段中常出现，如"咳嘿"等，节奏感强，音乐具有显著的地方特色。

［棱玻调］因在每句唱腔的结尾处都有"棱里玻里"的衬词而得名。音乐幽默风趣，欢乐明快，主要用于欢乐的唱腔之中，《封神演义》中哪吒闹海的片段便使用了该曲牌，表现了哪吒活泼可爱却无知无畏，法力无边却调皮捣蛋的人物形象。该曲牌通常用于羽调式之中。

［快板令］一般用于描绘敌强我弱、单打独斗、孤军奋战的场景，采用连句。在《三打黄花院》中乾隆与无赖对打的场景便使用了该曲牌。主要的特点是一板对一音，节奏虽快却十分有规律，营造出一种紧张的气氛。

［气口连］与［快板令］有着相似之处，两者都是采用连句进行。不同于［快板令］的一板对一音，［气口连］运用了消板，即在后半拍才开始起拍。

［神仙指路］是用于表现神仙题材的曲牌，主要用于表现师父训诫徒弟的场景。

［鱼咬尾］具有两个作用：第一是避免唱腔一韵到底，便于转韵，使长沙弹词的唱腔更加灵活。鱼咬尾的方法主要是用在转韵时避免丢腔

或者是使用插花韵的句式当中,使转韵变得更加自然。如《游长沙》中"解放前后来对比,天壤之别大不同,变化多",其中"变化多"便是插花韵的使用,利用鱼咬尾的方式达到了转韵的目的。第二是使唱腔更加灵活自如、俏皮可爱、幽默风趣。

[相思引] 主要用于回忆的场景,曲调婉转优美,句式规整,多采用垛句,表现书中人物悲伤的情感。如《花鼓女怒打华国舅》中哥哥得重病时的唱段便使用了该曲牌。

[还魂调] 多用于鬼魂托梦的场景。曲调轻柔哀伤,艺人在演唱时一般带有哭腔。

[醉八仙] 一般用在书中人物醉酒的场景。一般在腔句中有加字,表现出人因不同情绪喝醉酒时的状态。

[开心调] 在现场演唱时使用较为频繁,所表达的情绪与湖南地方戏曲花鼓戏的采茶调和渔鼓调相同,但运腔的方式却不同。著名弹词艺人彭延坤演唱的《妹妹歌》运用了该曲牌。

[巧梳妆] 主要用于女子梳妆打扮的场景以及形容女子的容貌美丽。该曲牌的节奏较慢,演唱时声音呈现出矫揉造作的状态。

[晚归] 因唱词而得名,主要用于描绘天色已晚,黄昏时节回家的场景。唱腔优美婉转。

[问弥陀] 是用于表现神仙题材的曲牌。

[嚎佛] 是用于表现神仙题材的曲牌。高、低牌子都使用统一的调。

[寄生草] 是用于表现神仙题材的曲牌。运腔十分丰富,如甩腔、加腔等。

[赠宝衣] 是用于表现神仙题材的曲牌。在唱腔上一般是快唱快收、数板。

[冒儿头] 因句式而得名。在每一乐句的唱词中都有三个字或者两个字带有帽子,以此来放慢节奏,达到拖腔的效果。

第三节 长沙弹词伴奏艺术

"怀抱月琴,口吐圣贤"是长沙弹词最显著的特征。长沙弹词的表演形式分为单档和双档两种,单档表演为艺人一边弹奏月琴一边进行讲唱;双档表演为两名艺人搭档演出,一人弹奏月琴,一人持渔鼓简板。经过长时期的演出实践,弹词艺人将弹奏月琴的指法总结为十个字,即"滚、轮、弹、拨、搓、按、扳、揉、打、滑"。十根手指轻重缓急,灵活运用,分工合作,互为配合;或内扣外旋,或左滑右揉,或连弹滚拨,颇见弹奏功底。

月琴的伴奏十分灵活。演奏时,一般使用包腔、衬腔、托腔等不同手法。有时伴奏与唱腔同步进行;有时伴奏与唱腔之间一唱一和,形成相互呼应的关系,起到塑造环境、渲染气氛的效果,并且给艺人提供了换气和休息的时间;有时只弹奏骨干音,给艺人提供充分的空间去诠释故事情节。被誉为"长沙弹词的活化石"的彭延坤先生曾经说过这样一句话:"唱长沙弹词的,不会弹月琴的被称为弹词演员,能够把月琴

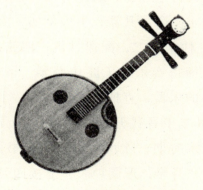

长沙弹词的伴奏乐器:月琴

长沙弹词的伴奏乐器:简板和渔鼓

技巧和演唱完美结合的人就能称之为弹词表演艺术家。"（选自雷济菁的《长沙弹词唱腔研究》一文）从中可以清楚地认识到月琴伴奏在弹词表演中所起的重要作用。

除了月琴之外，长沙弹词在二人搭档演出的时候，会使用到渔鼓。

渔鼓的伴奏在长沙弹词中具有增加节奏感和渲染气氛的作用。渔鼓敲击出的节奏类型主要有四种（见例29）。

例29：

1. $\frac{2}{4}$ 打 此 ｜乓 此 ｜乓 此 ‖

2. $\frac{2}{4}$ 打 此此 ｜乓此 此此 ｜乓此 此此 ｜乓 此 ‖

3. $\frac{2}{4}$ 打 此此 ｜乓 此此 ｜乓 此 ｜乓 此 ‖

4. $\frac{2}{4}$ 打 此此 ｜乓此 此此 ｜乓乓 0 此 ｜乓乓 0 此 ｜乓 此 ‖

一、月琴伴奏

月琴是我国具有悠久历史的传统民族弹拨乐器之一，它的历史最早可以追溯到汉代，是由阮发展而来的。阮，又称"阮咸"或"秦琵琶"，东汉傅玄的《琵琶赋》记载："《世本》不载作者，闻之故老云，汉遗乌孙公主嫁昆弥，念其行道思慕，故使工人知音者载琴、筝、筑、箜篌之属，作马上之乐。今观其器，中虚外实，天地之象也；盘圆柄直，阴阳之序也；柱十有二，配律吕也；四弦，法四时也。"从中可知，汉武帝命令懂得音乐的工匠仿照琴、筝、箜篌等乐器创造出了一种在马上演奏的乐器，直柄，圆形音箱，十二品位，四弦，该乐器便是阮咸。月琴于晋代开始在民间流传开来，直至唐代才被称为"月琴"。北宋时期，陈旸撰写的《乐书》卷一百四十一中是这样描述月琴的："月琴，形圆项长，上按四弦十三品柱，象琴之徽，转弦应律，晋阮咸造也。"该时期月琴与阮

的形状十分相似,随着时代的发展以及艺人们的改进,月琴与阮之间的形制差距逐渐拉大。清代,月琴的琴颈缩短,演变成了现代通用的月琴。

月琴,木质共鸣箱,形状扁平圆形,主要采用桐木板制成。四弦,内弦为"2",外弦为"5",运用四度定弦。长沙弹词艺人在弹奏的过程中,对于音乐的强弱处理有着固定的模式,通常强拍或者弱拍的强音都是在内弦上。在长沙弹词的表演中,月琴的伴奏起着十分重要的作用。差强人意的月琴伴奏会使长沙弹词的表演变得不伦不类,恰如其分的月琴伴奏会给长沙弹词的表演增添色彩。因此,对长沙弹词艺人弹拨月琴的技巧提出极高的要求。

月琴

随着长沙弹词的不断发展,通过一代又一代艺人的不断努力,长沙弹词中的月琴伴奏形成了特有的伴奏手法和特点。对"滚、轮、弹、拨、搓、按、扳、揉、打、滑"十字诀进行分类,可分为右手弹奏技巧和左手弹奏技巧。

右手演奏主要以腕关节为中心,以腕力带动手指左右弹动发出声音。弹词艺人在弹奏月琴时,不使用拨片或者是另戴指甲,而使用本身的指甲。包括滚、轮、弹、拨、搓等演奏技巧。

滚:滚动弹奏,右手的食指、中指和拇指在固定的音位上从右向左进行弹奏。

轮:快速连续地弹奏,是演奏月琴重要的基本功,与滚的演奏技巧相似,但演奏幅度更大,效果更加明显。依据时值的长短,轮可分为长轮、轮和小轮三种。其中长轮持续弹奏的时值较长;轮持续弹奏的时值适中,一般为连续弹奏五下以上;小轮持续弹奏的时值较短。弹词中轮的演奏十分讲究均匀流畅的线条性。

弹:是月琴右手演奏最基础的方法,具体的演奏方式为右手的拇

指、食指和中指在固定的音位上向外弹奏。弹奏的节奏速度根据旋律及情境的要求可快可慢。

拨：类似"挑"，与弹一样是月琴右手演奏最基础的方法。具体的演奏方式为右手的拇指、食指和中指在固定的位置上向内拨弦。在月琴的演奏中，弹与拨是先后出现、同时运用的，一般是先弹后拨，形成相互呼应的关系。

搓：月琴特有的右手演奏技巧，具体的演奏方式为右手的拇指和食指在固定的音位上相互配合，来回搓动发音。

左手演奏主要包括按、扳、揉、打、滑等演奏技巧。

按：按音，左手最基本的演奏方法。大拇指托在琴颈的后面，其他四指自然弯曲呈弧状，每个手指都需要较强的独立性，演奏时需要有一定的力度，使发出的每个声音都清晰可辨。

揉：月琴特有的左手演奏技巧，主要是左手各指在弦上揉动。根据演奏手法的不同，可分为滚揉、推拉揉、吟揉等。滚揉主要是用左手食指或者是中指的指尖由上至下滚动揉弦；推拉揉主要是用左手食指或者是中指的指尖按弦由外向内推及由内向外拉揉弦；吟揉主要是用左手食指、中指和无名指按音后左右摆动发音。

打：打音，主要由左手独立完成，右手不参与演奏。通过左手用力打击琴弦从而发出音响。

滑：滑音，主要是通过一个音向上或者向下滑向另外一个音发出音响。

月琴的演奏，其基本功固然必不可少，但更为关键的是左右手的相互配合、灵活运用，演奏力度均匀适中，使琴声与长沙弹词的唱词、唱腔完美地结合在一起。

二、渔鼓伴奏

渔鼓是我国具有悠久历史的传统民族打击乐器之一，它的历史最早可以追溯到唐代，是演唱"道情"的主要伴奏乐器。长沙弹词艺人开

创双档的表演形式,增加了渔鼓伴奏。

渔鼓

渔鼓,又称"竹琴"或是"道筒",明代王圻撰写的《三才图会》对渔鼓有着详细的描述:"渔鼓,裁竹为箭,长三四尺,以皮冒其首,皮用猪臀上之最薄者,用两指击之。"渔鼓的演奏形式为艺人运用左手将渔鼓抱在怀中,右手拍打渔鼓的鼓面。

三、简板伴奏

简板,又称"简子",是我国传统的民族打击乐器,由竹片制作而成。明代王圻撰写的《三才图会》对简板是这样描述的:"简子,以竹为之,长二尺许,阔四五分,厚半之,其末俱略反外。歌时用二片合击之以和者

简板

也。"简板的演奏形式为运用左手夹击发声。简板与渔鼓通常一起使用。简板与渔鼓的加入为长沙弹词的表演增色不少。

第五章 长沙弹词表演特征与演唱

长沙弹词具有独特的地域色彩，以长沙方言为主，是弹词类中风格较为突出的一种。由于其语言浅显易懂，曲调质朴动听，书目种类繁多，历来受到广大群众的喜爱和追捧。长沙弹词继承了我国优良的传统文化，具有历史性、写实性、形象性等特点。它是一种说唱相间，以唱为主，以说为辅的特色曲种，主要以月琴伴奏，辅之渔鼓或简板。表演形式独立单一，以个体弹唱为主。

第一节 长沙弹词表演艺术特点

长沙弹词表演的结构是由一代代弹词艺人经过千锤百炼形成的。从最初以说唱简单故事为主到发展成为结构丰富、表演形式多元、故事情节和思想内容完整的表演形式，弹词艺人起到了重要作用。

一、弹词结构丰富

从结构形式看，长沙弹词主要由书头、道白、唱词、尾声四部分构成，行话称为凤头、猪肚、豹尾。道白和说唱是长沙弹词中最主要的部分，弹词艺人主要通过道白和说唱来展开故事情节，塑造人物形象，传

递主题思想。

　　书头相当于弹词表演前的一小段引子，内容要求简明扼要，紧扣故事主题，一般都以诗句的形式呈现。弹词的表演要求一开始便进入故事内容，吸引听众的注意力，因而简短的几句定场诗，必须要引出故事中的人物及开始故事情节。长沙弹词的书头短小精炼，有着重要的作用：或是描绘环境，营造气氛；或是引出弹词正文的主要内容；或是突出主题思想；或是交代时间、地点、事件和人物等。一般而言，书头主要由四句诗构成。如《辨真伪三断活人棺》的书头："一曲清音伴月琴，唱完后汉唱前清，赵公四案书一本，屈指相传百数春。"清楚地交代了故事的主人公。如《访黑道揭穿竹蛇谜》的书头："长沙府台赵申乔，为民除害不辞劳。化装私访破奇案，赢得清官美名标。"短短的四句诗，将故事主人公赵申乔的职务、事迹等做了说明并赞扬其真心实意为百姓办事的高尚品德。四句诗作为书头是最为常见的，此外还有两句诗、五句诗、六句诗和八句诗等。如《武松打虎》仅采用了两句诗作为书头："弹动琴弦开了腔，唱一个武松打虎景阳冈。"两句朴实的诗词概括了整部书的内容，清楚地交代了故事的人物、地点、情节等。如《野猪林》采用了五句诗作为书头："弹动琴弦开了腔，梁山好汉义气深，情同兄弟骨肉亲；野猪林英雄遭暗害，鲁智深仗义救林冲。"又如《长坂坡》采用了六句诗作为书头："调调嗓门理理琴，诸位静坐细心听，唱的是三国演义一小段，赵子龙长坂坡前立战功。要问这故事的原和本，待我从头说分明。"从这六句诗中能够了解《长坂坡》的出处以及所要叙述的故事。长沙弹词的书头是根据具体的思想内容而编创的，强调独创性和适宜性，千篇一律的书头会导致长沙弹词失去活力。

　　道白作为弹词的重要部分，充当着辅助者或补充者的角色。在弹词中，道白和唱词是相间出现的，道白对唱词所叙述的故事及描绘的人物进行补充和说明，对长沙弹词的整体思想做进一步完善。道白在长沙弹词表演过程中起到调整节奏、缓解观众听觉疲劳的作用。大篇幅的唱词使弹词的弹唱过于单调乏味，听众会产生厌倦感。而在唱词中适当地加

入道白，可起到缓解的作用，并能够将故事和人物进行梳理，有助于激发听众对故事的好奇心。接近口语化的语言表达，生动具体的细节描述易于听众更好地了解曲目的主题思想。因此，道白在长沙弹词中占据着重要地位。如《鲁提辖拳打镇关西》通过道白介绍了曲目中的主要人物，梳理了重要的故事情节，在鲁提辖前往郑屠处刻意为难之时，共使用了三次道白，极具表现力。长沙弹词的道白相比于评弹的道白，其地位要稍次之。但与丝弦类的曲艺相对比，长沙弹词的道白又要稍高一些，所起的作用也要明显一些，这便是长沙弹词道白的独特之处，同时也是长沙弹词区别于其他曲艺曲种的特征之一。

唱词作为长沙弹词的骨干，是长沙弹词精髓的集中体现，以韵文为主。长沙弹词主要是通过唱词来描绘背景环境，描写人物形象，叙述故事情节，表达中心思想。长沙弹词的唱词和曲调搭配十分巧妙，通过轻松愉悦的曲调将主要内容表达出来，再通过极具文学性的唱词来塑造艺术形象，将弹词作品中的思想倾向以更清晰的方式表现出来。唱词在长沙弹词中占据着主要位置，它的作用主要是使听众清楚故事脉络，了解故事情节的进展情况以及作品想要传递的思想感情。如在《鲁提辖拳打镇关西》中，唱词的部分占全曲的三分之二，涵盖了大部分重要的故事情节。金翠莲向鲁提辖述说自身遭遇时，主要是通过大篇幅的唱词表现的，形象生动，能够将听众带入故事场景之中，与听众在心灵上产生共鸣。仅靠唱词无法展现长沙弹词的独特魅力，只有使唱词与曲调、道白、表演等各种因素相结合，才能创造出形象生动的艺术，才能产生直取人心的艺术效果。长沙弹词的唱词与渔鼓类、丝弦类曲艺有着相似之处，在整个曲艺结构中占据着主要位置，是构成整体的关键部分，主要通过唱词向听众传递作品所蕴含的思想感情。但长沙弹词的唱词与评弹有着显著区别，唱词在评弹中的重要性次于道白，起着辅助的作用。长沙弹词的唱词最为常见的是七字句，主要采用二二三的格式。如《鲁提辖拳打镇关西》中的"日出东山晚落西，梁山好汉美名题"，《太白赶考》中的"青莲居士号谪仙，酒肆逃名三十年。功名富贵非所问，

敢逆当朝敢忤权",《宝钏记》中的"可恨奸贼陈干炳,陷害柳家一满门。走脱公子柳文正,逃奔外出投亲人"等等,都是七字句。十字句的唱词相比七字句来说,使用的频率相对较低一些,主要采用三四三或者是三三四的格式。如《辨真伪三断活人棺》中的"一个是门牙脱落直喘气,一个是八字眉毛厚脸皮",《设阴曹计伏杀人僧》中的"呆呆地望着狗珠泪双双,平日里吟诗作对浑身劲,何曾想杀鸡屠狗逞豪强",《长坂坡》中的"你一刀来个犀牛分水势,我一枪施个斑豹舞大爪;你一刀青狮开口噬明月,我一枪白象翻身震九霄;你一刀青鸾展翅遮云雨,我一枪白鹤单飞掩光毫;你一刀大鹏展翅来得猛,我一枪丹凤朝阳刺身腰"等等,均为十字句。此外,还有长短句、嵌句、垛句、排比句式等,其中长短句节奏较灵活,可由弹词演唱者自行处理句式节奏。

尾声作为弹词中不可缺少的一部分,出现在曲目的结束处,预示着曲目的终止。长沙弹词的结尾一般蕴含着深刻的教育思想,短小精悍的诗句发人深思。一般由四句诗构成,其中结尾有一定的格式和套语。如《雷锋参军》的结尾:"雷锋同志扛起了枪,人民军队添了一个好儿郎。这就是雷锋参军书一段,英雄的事迹万古传扬。"概括了全文的中心内容,突出了曲目的中心主旨。此外,也有采用两句诗来做结尾的,如《宝钏记》的结尾:"这是全部宝钏记,说书人从头至尾说分明。"尾声在整首曲目中起到总结全文、升华主题的作用,同时还具有深刻的思想教育意义。长沙弹词的书头和尾声所传递的思想必须具有连贯性和一致性,两者之间不能是相互矛盾或是毫无关联的。

对长沙弹词的结构进行进一步总结和概括,可将其分为开头、正文和结尾三个部分,其中的正文由道白和唱词两部分内容构成,是长沙弹词的核心内容。道白和唱词之间的构成没有严格的规定,一般视实际情况而定。常见的结构主要有两种:第一种结构是"书头—道白—唱词—道白—结尾",其中道白和唱词展开多次反复,两者之间轮流进行,较为典型的书目有《闯新路》《黑影》等。《黑影》的书头主要由

四句诗构成:"弯竹也能破直篾,废铁返炉成好钢。浪子回头金不换,见义勇为美名扬。"引出正文内容,点明中心思想。书头之后紧接着一段道白:"说的是'飞天蜈蚣'李飞,因在外流窜行窃,被公安局抓获,教育后送回原籍。半年来,确有悔改表现。但村治安主任刘后明,对李飞总是看不顺眼,划分自留山时,刘后明把一片最差的山划给他。李飞不服,指责他办事不公,刘后明恼羞成怒,大骂李飞,两人言来语去,便动起了拳脚。刘后明一气之下把李飞扭到了乡政府……"一段简明扼要的道白,主要介绍了主人公及事情发展的缘由,紧接着是一段唱词。全篇书目主要由十段道白和八段唱词交替出现,一段道白,一段唱词,记录了李飞浪子回头的全过程,赞扬了其见义勇为的英雄事迹。最后以四句诗结束全曲:"李飞除恶救梅英,洗心革面做新人。白玉微瑕尚可琢,前进途中沐党恩。"结尾部分对全文所要传递的思想进行了深化,总结出一个深刻的道理:人总是会犯错的,知错就改,为时不晚。要用宽容的心去对待曾经犯过错误并改正的人。

 第二种结构是"书头—唱词—道白—唱词—结尾"。简短的书头之后直接接唱词,在一段唱词、演唱结束之后才接道白,较为典型的书目有《宝钏记》《民兵战士立新功》《长坂坡》等。如《宝钏记》的开头两句:"拨动琴弦调调音,开篇从头唱书文。"这便是这首弹词作品的书头部分,紧接着便是唱词部分,详细地描述了故事主人公柳文正的现实遭遇,塑造人物形象。第一段唱词结束接道白,之后便是一段唱词、一段道白有序地交替进行,直到故事完整讲完。最后以"这是全部宝钏记,说书人从头至尾说分明"两句作为全篇书目的结尾。以上两种结构是长沙弹词最为常见的,它们既适用于短篇书目,也适用于中长篇书目。有说有唱,说唱相间,以唱为主,说辅之,唱的部分为韵文,说的部分为散文,因而也可说是以韵文为主,散文辅之。除了上述两种常见的结构之外,还有其他的结构形式,如由书头、唱词和尾声三部分构成的只唱不说的结构形式,一般应用于小段子中,不适用于中长篇书目。整个篇目中最为主要的是唱词部分,弹词艺人通过说唱和表唱的形

式来叙述故事情节，描绘人物特征，表达中心思想。但也不完全没有道白，视故事情节发展的需要，有的时候会适当地在唱词之间穿插一些夹白或是插白。

二、注重思想表达

长沙弹词注重作品的思想内涵。自长沙弹词诞生以来，其作品内容取材于民间故事、神话传说、历史题材、章回小说等，涉及的范围十分广泛。面对如此广泛的内容，仅由固定的结构形式是无法将作品的魅力展现出来的。因此，在一定程度上，长沙弹词作品的思想内容决定其结构形式。长沙弹词的基本结构形式是可互相贯通、变化发展的，在运用时需要灵活变通，根据弹词作品的故事情节、人物形象以及思想内容等，综合运用多种结构形式。纵观长沙弹词的整个发展历史，可以发现它主要是在城镇中流行，其听众大部分都是农民群众，经过艺人一代代的磨炼逐渐形成了一些固定的结构形式。之后，趋于程式化的结构形式，有利于学徒对弹词内容的把握，有利于观众对弹词内容的理解，但会把长沙弹词带上僵化的道路。对于传统艺术来说，最致命的便是一成不变。只有根据弹词作品的内容选择恰当的结构形式，才能使长沙弹词的弹唱永远都充满着新鲜感，才能更好地吸引大众。

三、表演形式多样

在弹词的发展变化过程中，长沙弹词逐渐形成并保留着自身的特色，即说唱相间，以唱为主，说辅之，由此区别于其他的艺术形式。

弹词艺人灵活巧妙地运用说唱和表演的手段，叙述作品的故事情节，描绘故事的主人公。在长沙弹词中唱词占据着重要地位，因此，唱词的创作和唱腔音乐的运用，是创作新长沙弹词作品时至关重要的环节。唱词是长沙弹词作品思想内容的载体，唱词能够塑造故事中各种各样的人物形象，如英雄形象、智者形象、妇女形象等；能够描绘不同的时代背景；能够表现出民族精神和时代精神。长沙弹词的道白和唱词可

分为叙事体和代言体,其中叙事体指的是以第三人称将作品的故事情节以及故事主人公的行动完整地叙述出来,而代言体指的是扮演作品中的角色,模拟其语言特色,经常采用对白和对唱的形式。

　　长沙弹词的表演形式主要有单档和双档两种,也有多人联唱的表演形式。早期,长沙弹词的表演主要以单档为主,即弹词艺人一人怀抱月琴自弹自唱。弹词刚在长沙境内出现的时候,听众较少,没有固定的演出场所,弹词艺人主要是在大街小巷中流动演唱,俗称为"打街",简便的演出行头有利于弹词艺人走街串巷表演。随着听众群体的不断扩大,长沙弹词的表演形式有所发展,增加了双档表演。所谓双档即是两名弹词艺人通过对唱来诠释弹词作品,其中一人主弹月琴,另一人敲击简板或者渔鼓。弹词演出有了固定场所,主要是茶楼饭馆等,也有在码头等地搭建简易布棚进行演出。主要是以坐唱为主,演出形式单一呆板,艺人的表情动作固定单调,旋律起伏不大、趋于平缓,相较之其他艺术形式,艺术表现力较弱。伴随着时代的发展,长沙弹词的演出由书场转向了舞台,它的表演形式也有所更新。为了将《霹雳一声春雷动》中泥木工人大罢工的场面和气势有力地表现出来,长沙市文工团团长召集相关人员,通过研究讨论,决定采用以多人联唱的表演形式。虽然是首次尝试以多人联唱的形式来诠释弹词作品,但取得了意想不到的效果,为长沙弹词的表演拓宽了道路。此次,长沙弹词表演形式的突破不仅仅表现在演员的增加及联唱上,还表现在突破了传统的坐唱形式,弹词演员可以根据实际情况增加适当形体表演,活跃现场气氛,增加弹词艺术的表现力和感染力。此外,在舞台的装扮、演员的服装与化妆方面也有所革新,有所美化。

四、表演场所多元

　　长沙弹词最初是以流动演出为主的,演出场所较为分散,艺人之间相互交流的机会较少,不利于长沙弹词的发展。

　　自弹词艺人舒三和等人于 1921 年在长沙怡和码头一带搭建简易布

棚演出开始，长沙境内便有了固定的演出场所，在各个茶楼饭馆内都有长沙弹词的表演。20世纪50年代，长沙城内仅有火宫殿书场一处供民间艺人演出使用，满足不了百余位艺人的演出需求，散居在城内各地的民间艺人，只能在车站、轮船、公园、码头等地演出。

1958年，欧德林、杨干音、陈茂达等人在弹词说书组的基础上组织建立了长沙曲艺队，还在位于黄兴中路的大众游艺场内新建了曲艺厅，专供曲艺队演出使用。"文革"期间，所有的演出场所，如曲艺厅、大众游艺场等均被撤销。直至"文革"结束，长沙曲艺艺人重新投入曲艺演出，曲艺的演出场所才逐渐出现，主要有解放四村、县正街、水月林、黎家坡、三王街、识字岭、劳动新村、马益顺巷、湘春街、砚瓦池等。改革开放后，随着经济的发展，在简陋书场中以月琴伴奏演出的长沙弹词无法与多姿多彩的现代娱乐相抗衡，观看长沙弹词的观众逐渐减少，其演出场所也逐渐没落。

第二节　长沙弹词演唱风格

长沙弹词是艺人们通过长期的演出实践在弹词基础上吸收融入湘剧音乐、民间小调等发展而成的曲艺艺术之一，具有鲜明的地域性。长沙弹词不仅记录了长沙的发展历史，而且还记载着长沙的文化信息。

一、说唱语言

说唱语言是由口头语言和音乐结合而成的一种艺术表现手段。说唱语言具有口语化、连贯性、多样性等特点。长沙弹词的演出对象主要是大众，因此要求其说唱语言通俗易懂、生动形象，偏重于口语化。长沙弹词的大部分作品都是通过大篇幅的演唱来展开故事情节的，所以说唱语言在长沙弹词中占据着重要地位。长沙弹词的说唱语言主要由道白和

唱词两部分构成。在创作长沙弹词的过程中，其道白和唱词两部分语言要求准确生动，运用简单明了，贴近大众生活。

长沙弹词的道白和唱词，主要分为说白、表白、说唱、表唱四种。四种语言表现手段的有机结合能够将一个弹词作品很好地呈现出来，不仅能够精准全面地表达作品的思想内涵，还可以细致地揭示出故事中不同人物的心理活动。道白由说白和表白两部分组成，说白采用的是第一人称，主要为弹词作品中人物的独白或者是不同人物之间的对白。表白采用第二人称或第三人称，主要为作者的叙述，相当于文章的旁白部分。说白和表白两者中，表白所占的比例较大，能够表现的内容更为广泛，可以表现时间、地点、人物，可以表现事件发展的过程，也可以表现人物的思想活动。唱词的说唱和表唱分别承担着不同的部分，表唱主要是在描绘故事情景、叙述故事情节和刻画人物思想感情时使用，而人物在独唱和对唱的时候主要使用说唱。

长沙弹词的唱词有着严格规定，通常上下句为一组，上下句之间要求平仄分明，合辙押韵。一般来说，一段长沙弹词的唱词都是一韵到底的，但也不是一成不变的，根据音乐旋律、人物情感、作品内容的需要，为了更贴切地诠释作品，也可以在道白或者音乐过门之后进行换韵，在换韵的过程中需要做到自然且不露痕迹。长沙弹词独有的十三辙是在全国通用的普通话韵辙的基础上融入长沙地方方言发展而成的，被称为"长沙方言十三辙"。在长沙方言中有一部分声母的发音与中州韵是不相同的，需要按照中州韵的正确发音来进行。如长沙方言中平舌音和卷舌音是不加以区分的，因而会将 zhi、chi、shi 读成 zi、ci、si，这样的读音在长沙弹词中是错误的，需要按照中州韵的声母咬字将其改正过来；又如长沙方言中 j 和 q、b 和 p 是不加区分的，因而很容易将两者混淆，出现表达有误的现象，所以这也必须按照中州韵的声母咬字。

全国通用普通话的十三韵辙，又称"十三韵"，主要是指发花辙、中东辙、梭波辙、江阳辙、乜斜辙、人辰辙、一七辙、言前辙、姑苏辙、由求辙、怀来辙、遥条辙、灰堆辙等十三道大韵。但在长沙方言中

有不少韵辙与普通话有所不同，这不仅表现在名称上，在分类上也有区别。首先，在名称上，普通话中的发花辙、遥条辙、乜斜辙、怀来辙、一七辙、灰堆辙、梭波辙在长沙方言中改称为花字韵、嚎字韵、耶字韵、帅字韵、提字韵、魁字韵、梭字韵。其次，在分类上，普通话中的人辰辙和中东辙合并成长沙方言中的弓生韵；普通话中姑苏辙内韵母为u的部分与由求辙内韵母为o的部分合并称为游字韵，姑苏辙剩下的部分单独成立，被称为富字韵；普通话中江阳辙内韵母为ang的部分与言前辙内的一部分内容合并称为长沙方言中的谭黄韵，言前辙剩下的部分单独成立，被称为连字韵。此外，还有诗字韵。因此，长沙方言十三辙归纳起来为：花字韵、嚎字韵、耶字韵、帅字韵、提携韵、魁字韵、梭字韵、弓生韵、游字韵、富字韵、谭黄韵、连字韵、诗字韵。

长沙弹词在讲究合辙押韵的同时，还注重平仄分明。长沙弹词使用长沙方言进行讲唱，长沙属于湘方言区，所用方言称为湘中方言。从大体上来讲，长沙弹词沿用了中州韵，但其所用声调沿用了湘中方言的五声声调，即阴平、阳平、上声、去声、入声，其中去声又被分为阴去声和阳去声，因而又被称为六声，即阴平、阳平、上声、阴去声、阳去声、入声。在六声声调中，除了阴去声，其他声调的调值都要比普通话的调值稍低一些。长沙弹词讲究平仄分明的要求主要是针对句末而言，对于句子中间的声调安排没有严格要求，可自由安排，合理即可。长沙弹词国家级代表传承人彭延坤老先生在讲述长沙方言如何发音时曾说道："前音短后音长，两音相撞正相当。前音轻后音重，两音相撞猛一碰。"[①] 入声是湘方言中独有的，是最能凸显湘中方言特色的声调。多一种声调就为长沙弹词的演唱增加一种表现因素，使长沙弹词的表现力更加丰富。长沙方言的语言声调在长沙弹词的音乐中表现得较为明显，使其音乐带有较强的语调性。

长沙弹词中唱词所讲究的韵辙和语言声调对其唱腔中的音程和旋律

① 雷济菁. 长沙弹词唱腔研究 [D]. 湖南师范大学，2007：35.

有重大影响。相反，唱腔中的音程和旋律同样也影响着唱词。长沙弹词艺人在长期的演出实践基础上总结出"九板十三腔"或"九板八腔"。弹词艺人在创作新的弹词作品时，一般都会采用固定的板腔进行填词，根据音乐的旋律填写适当的诗句，使音乐与唱词的韵辙相符合，讲唱时朗朗上口，便于听众理解和记忆。

　　长沙弹词的讲唱十分讲究字正腔圆。弹词艺人在演出过程中，需要将每个字的音调、语言的声调及旋律的起伏三者完美地配合，如果三者之间有一者偏离既定的轨道，那么所呈现的弹词作品就会有瑕疵，无法真真切切地传达作品的思想内容，展现弹词艺术的真实魅力。早期的长沙弹词，唱腔板式单一、变化少，弹词艺人在诠释不同的行当角色时用嗓的方法较单调，没有明确的用嗓区别。后来，弹词艺人有意识地吸收周边艺术的优长融入长沙弹词中，如花鼓戏、湘剧、山歌、民间小调等，从而使长沙弹词的唱腔板式有所变化，音乐有所丰富，在运用不同嗓音区分不同行当角色方面也有所进步。自长沙弹词产生以来，演出艺人以男性居多，男艺人在演唱时一般都使用真嗓，不采用戏剧艺术中男艺人扮演旦角时使用假声的方式。从声理上来讲，男性的音域较窄，再加上长沙弹词的说唱主要是以叙述故事为主，旋律线条的起伏不会很大，通常控制在一个八度的音域之内。所以，长沙弹词旋律的运动方向深受长沙方言声调的影响。如《东郭救狼》中的第一句唱词"中山一带好风光"，其中"中山一带"四个字的声调分别为阴平、阴平、阳平、阴去声。"中山"二字的音调为同音反复，而"一带"二字，声调为阴去声的"带"字比声调为阳平的"一"字要高一些，两音之间的声调值相差42，因此其旋律走向为下行，由5进行到3。如《山在西来水在东》中的第一句"山在西来水在东"，其中"山在"两个字的声调分别为阴平和阴去声，两音之间的声调值相差22，阴去声的声调高于阴平，因此其旋律走向为上行，从2进行到了5，为纯四度进行，整个唱段中最高音便出现在开始的第一句唱词中。又如在"带动了百姓"这句唱词中，"带动"两个字的声调分别为阴去声和阳去声，阴去声的

声调值为 55，阳去声的声调值为 21，阴去声的声调值比阳去声的要高出 34，因此其旋律线的走向为下行的五度跳进，从 5 进行到 1。"了"字的声调与"动"字相同，同为阳去声，"百"字的声调为入声，其声调值为 24，从"动了"二字到"百"字为从低到高的双声跳动。为了使演唱更好地符合字正腔圆，在"百"上加入装饰音 6 再到 2，"百"字的声调值高于"动"字的声调值，因此"百"字最后的落音不能低于"动"字。"姓"字的声调为阴去声，在满足了高于"动"字声调要求的同时，也符合整句音乐的旋律走向。"百"字到"姓"字的旋律走向为上行，由 2 进行到 5，该句唱词的前后声调得到统一。由高到低接着平稳进行再到高的波浪式旋律走向，演唱起来优美动听，不仅符合音乐艺术的规律，也符合观众的审美需求。长沙弹词中长沙方言声调对音乐旋律进行的影响，主要表现在字与字之间声调值的高低差别影响着旋律的高低起伏。两者之间进行的方向是完全一致的，即字与字之间的声调值由低到高，其旋律呈上行走向；反之，字与字之间的声调值由高到低，其旋律呈下行走向。两者之间完美结合。

 长沙方言的声调除了对音乐旋律有着重要影响之外，对音程的跳动同样也有着较为深刻的影响。长沙弹词是我国传统说唱曲艺的一种，脱胎于道教音乐，带有道教音乐的显著特征。因此，长沙弹词的音程跳动并不大，但还是受到长沙方言声调的影响。当唱词中的两字之间为阴平和阳平时，音程的跳动较少。字与字之间使用相同的音调在音乐上通常称为同音重复。如《东郭救狼》中的唱词"中山一带好风光"，"中山"二字的声调均为阴平，在音乐上使用同音重复（见谱例1）；"望先生搭救我落难的狼"，其中"先生"二字的声调均为阴平，因而在音乐上是使用同音重复（见谱例2）。如果将"中山""先生"的音乐旋律同音进行改为其他旋律，弹词在演唱时咬字会很别扭，听众听着也有不顺畅的感觉。

谱例 1：

(乐谱：4/4 ²2 2 2 ⁵3 | 5 3 2̃3 2·3 2 1 |)
中山一带　好风　光

谱例 2：

(乐谱：4/4 0 2 1 1 6̣ | 1̣ 6̣ 5̣ - 0 1 | 1 1 2·1 | ⁵6̣ - ⁶5̣ - | 5̣ - - -)
望先生搭救　　我落难的　狼。

由于各种因素的影响，总的来说长沙弹词的旋律较舒缓平稳，从而出现了一段唱词中相同的字调均为同音重复的现象。同音重复过多的音乐旋律听起来很是单调乏味，旋律过于平缓不利于推动故事情节的发展。为了弥补以上两点不足，弹词艺人在基础音乐旋律上做了处理，即在三度的音程范围内于适当的位置增添装饰音或者是将整个旋律上移，呈现出一种新颖的音乐给广大听众，让听众在简单的音乐旋律或者是同一旋律在不同位置的呈现中，感受长沙弹词唱腔音乐的简单美、朴素美（见谱例 3）。

谱例 3：

(乐谱略)
思想起林表妹　　　好不伤

心。琏二嫂她错把婚姻来　定，

[乐谱：]

$\frac{2}{4}$ 5 5 5 3 | 2 2 2 3) | 3̃ 5 | 3̃ - | $\frac{3}{4}$ 1 3 | 3 3 | 3 5 - |
　　　　　　　　　只 害 得　　林 表 妹 她　　因 病

$\frac{2}{4}$ 6 1 | 1 . (6 1 2 1 6 | 5 5 5 3 | 1 2 2 3) | 6 5 1 |
缠 身 哪。　　　　　　　　　　　　　　　　　倘 若 是

6 1 2 | 2 2 1 3 | $\frac{3}{4}$ 3 . 5 2 1 6 | $\frac{2}{4}$ 5 (2 1 6 | 5 5 5 3 |
遭 不 幸 一 时　丧　　命，

2 2 2 3 | 5 5 5 6) | 2 2 | 2 . 3 | 5 . 3 2 1 | 5 5 1 1 |
　　　　　　　　贾 宝 玉　倒 做 了　　负 义 之 人。

　　虽然，总体来说，长沙弹词的音程跳动并不是很大，但有时为了满足弹词的内容需求，偶尔也会使用大跳的音程。长沙弹词的大跳音程一般出现在字调为阳平与字调为上声、去声、入声同时出现的地方。长沙方言六声调中声调值最低的为阳平，其声调值只有13，长沙弹词的创作讲究依字行腔，唱词中字的音调决定着唱腔音乐中音与音之间的关系，两个字之间声调值相差较大，声调值低接近声调值高的，很容易会产生大跳的音程。入声为长沙方言中最具特色的声调，也是形成音程大跳的关键所在。在长沙弹词的曲调中音程的大跳一般都与入声有着密切关系。

　　对有关长沙弹词的音乐旋律与音程和长沙方言声调之间关系的分析能够清楚地看出，长沙方言声调对长沙弹词音乐旋律的进行和音程有着较大的影响作用，而长沙弹词的音乐旋律和音程也制约着长沙方言声调的选择，两者之间是一种互相影响、互相作用的关系。虽然语言对音乐有着一定的影响作用，但是语言毕竟是语言，音乐毕竟还是音乐，两者属于不同的范畴，音乐中少不了语言，语言不能取代音乐的地位。在长沙弹词的演唱中不能完全按照长沙方言的声调来运腔，应该将语言和唱腔相互结合，以唱腔为主。如果将主心骨过于放在语言上，那么长沙弹词的表演就变成单纯讲故事了。通过长期的研究发现，在长沙弹词中存

在有很多唱腔音乐与其所使用语言的声调之间没有过大的联系，甚至还存在着音程的大小以及装饰音的使用都与语言声调不存在任何联系的现象。长沙弹词作为一种以个体弹唱为主的民间传统艺术，其唱腔音乐虽有规定的曲调，但也存在着一定的自由。由于其在传承过程中主要以口传心授的方式进行，因此不同的弹词艺人在传承唱腔音乐时会有些许差别，甚至同一个弹词艺人在每一次不同的演出中，受身体状况、现场气氛、演出环境等因素的影响，所演唱的音乐旋律也会存在细微差别。不同的弹词艺人有着各自的嗓音条件，从某种角度来说，在演唱长沙弹词时，艺人的嗓音条件对旋律线的高低起伏以及音程的跳动都有着一定影响。嗓音条件较好的弹词艺人在演唱弹词作品时，演唱音域相对来说要宽得多，能够跳动的音程幅度也要相对大得多，相反，嗓音条件较差的弹词艺人在演唱弹词作品时，演唱音域相对来说要窄一些，能够演绎的音程跳动幅度也要小一些。长沙弹词因用长沙方言演唱而具有地域性、代表性和鲜明性，在演唱的过程中应该把握好语言与声调之间的关系，死板僵化的依字行腔，会将长沙弹词的演唱逼向格式化，会使长沙方言由长沙弹词的特色变成长沙弹词发展的阻碍，因此，把握好长沙弹词中语言与声调之间的关系是十分必要的。

二、演唱方法

弹词作为说唱曲艺中的一个门类，其演唱方法与歌曲不太一样。歌曲的演唱方法主要有美声唱法、民族唱法、通俗唱法、古典流行唱法等。弹词的演唱方法主要指的是收、放、催、撤，这四种方法主要表现在音量强弱和音速快慢的变化上。收、放指的是音量的强弱，收就是指艺人演唱时在音量上需要做弱或者是减弱的处理，而放就是指艺人演唱时在音量上需要做强或者是渐强的处理。催、撤指的是音速的快慢，催就是指艺人演唱时在音速上需要做快或者是渐快的处理，而撤就是指艺人演唱时在音速上需要做慢或者是减慢的处理。艺人在长沙弹词艺术表演中要灵活运用收、放、催、撤四种唱法，根据剧情及内容的需要随时

转换，如此才能使长沙弹词的音乐演奏恰到好处，使艺人的咬字与唱腔音乐完美契合。

谱例 4：

$$\text{廿 }5.\ 3\ 5\ 2.\ 3\ 2\ 1\ \dot{2}\ 1\ \dot{2}^{\dot{2}}\ 7\ -\ |\ 0\ 0\ 0\ 0\ 3\ \ \dot{3}.\ \dot{2}\ \dot{1}\ 2\ 3^{\dot{5}}$$
　表　　　　　　　　　　　　　　我 表

$$\dot{2}\ 1\ 7\ 6\ 5\ \ 6\ 5\ 2\ \ \dot{2}\ 7\ \dot{2}\ \ 7\ 6.\ 5\ -\ |$$
妹　　　　妹

这段唱腔选自《宝玉哭灵》，主要讲述了贾宝玉在得知林黛玉的死讯之后内心万分悲痛的情景，该唱腔采用了悲腔。彭延坤老先生在演唱时，对收放进行了细致的处理。在演唱第一个"表"字时，对音量的处理是先放后收，即从强音进入再减弱音量，表现出贾宝玉内心的悲叹。贾宝玉在听到林黛玉死去的噩耗时，一时之间缓不过气来，此时连一个"妹"字都没有力气叫出来，随着音乐的进行，音量逐渐减弱，直至剩下最后一丝气息。仅一个"表"字加上音量的强弱处理，便表现出林黛玉对贾宝玉的重要性，林黛玉的死讯对于贾宝玉是一个沉重的打击。在演唱"我表妹"三个字时，对其音量处理与"表"字相同，也是先放后收，"我"字的音高为3，紧接着旋律线由高到低直线下行，真切地描绘出贾宝玉的心理活动。随着音乐的推进，贾宝玉的内心情感发生了较大转变，由对林黛玉深切的爱恋转化为强烈的悲痛。

上述例子是弹词艺人演唱时对音量进行先放后收处理的例证。随着长沙弹词作品剧情发展的需求，在音乐中也存在着对音量处理先收后放的情况（见谱例5）。

谱例 5：

该段唱腔同样选自《宝玉哭灵》。彭延坤老先生在演唱这段唱腔中一连串的"吁"字时，借用了湘剧唱腔中的悲腔旋律，并采用了戏曲艺术中表现人物内心活动的艺术手段，对音量的处理相当于使用收的唱法。在紧接其后的唱腔中"负命"二字使用同音重复，表现出贾宝玉对林黛玉的复杂情感，既爱又恨。跟随着宝玉情绪宣泄，音量逐渐加强，直至将宝玉的内心情感完全释放出来。震撼的音乐将故事主人公的情绪完美地呈现给广大听众，带动听众情绪，让其感同身受。

在音乐中，收放是相对的，不存在绝对的收与放。人类的音域和听力都是有限的，超出了艺人的演唱音域，不仅演唱无法进行，还会对艺人的嗓音造成伤害。音量过高或是过低都不适合人类的听觉审美体验。假若一段唱腔音乐从开始到结束均为收或放，会对艺人和听众造成不适，破坏作品的艺术美。一部完美的作品必然存在着矛盾冲突，音量的收放是表现作品矛盾冲突的一种重要艺术手段，灵活地运用收放可将作

品的情感完整表现出来。因此，在弹词艺术的演唱中准确把握收放是至关重要的。

弹词艺术的催撒也是相对意义上的演唱方法。催主要用于表现弹词作品中人物紧张激动的情绪；撒主要用于表现弹词作品中人物寂寞悲伤的情感。在弹词作品中撒的唱法运用得相当广泛，在弹词唱腔板式变化的部分，都是运用撒的唱法处理的，这样一来可以减少不同唱腔板式转换时的不协和度，如在长沙弹词中欢腔到柔带悲腔、平腔到柔带悲腔、平腔到柔腔的转换都使用了撒的演唱手段。

谱例6：

（曲谱）

该谱例选自《林英自叹》。在这段唱腔中运用撒的方式将平腔转入柔带悲腔，表现出林英心中的无奈与寂寞。

谱例7：

（曲谱）

```
1 1 | 1 1 | 2 2 | 1 6̇ 3̇ | 6̇ 5̇ | 1 6̇ 5̇ 1 | ⁵5̇ |
```
为 怀 宽 宏 量，　　最 好 是 舍 身 送 我 充 肚 肠。

该谱例选自《东郭救狼》。在该段唱腔之前的拍子为2/4拍，根据剧情的需要该段唱腔的速度与前面的速度有所不同，前后增速一倍，拍子由2/4拍转为1/4拍，将剧情推向一种极度紧张的局面。催的运用不仅表现出狼想要吃掉东郭先生的急切心情，也描绘出东郭先生陷入危险的紧张气氛。

谱例8：

【大悲腔】

```
                    ( 5 5 5 5 0 7 6 2̇ 7 6 5 3 )
3 2 1 6 ˅ 1 6 5 3 3 2̇ 1 6 6 5 - 0 0 0 0  0 0 0 |
```
我　　　表　妹　妹，

稍快 ♩ = 112

```
1/4  6̇5 | ⁵5̇3 | 5 | ⁶6̇2̇ | ⁷7̇ ⁶6̇2̇ | 7 6 5 | ( 7 6 ) | 3 | 3̇ | 3̇ 5̇ |
```
手 扶 棺 说 几 句 衷 肠　　言　　话，

```
2̇ | 2̇⁵5̇ | ( 6 5 5 5 | 7 6 | 2̇ 7 | 6 5 | 5 6 ) | 5 | 6 | 7 0 |
```
　　　　　　　　　　　　　　　　　　　　　　贤　表　妹

```
7 6 | 7 6 | 2̇ 5̇ | 3̇ 2̇ | 2̇ | ⁶6̇ 7̇ | 7 6 | ³3̇ 5 | 5 | 5 | 5̇ ( 7 |
```
你 在 九 泉 下　　细 听　　根 芽。

```
6 2̇ | 7 6 | 5 5 | 5 7 | 6 2̇ | 7 6 ) |
```

该谱例选自《宝玉哭灵》。这段唱腔开始运用了平腔，主要叙述贾宝玉在林黛玉灵前跪下的情景，紧接着运用撒加上放的方式将唱腔板式转入了大悲腔，撕心裂肺地喊出"表妹妹"。在"妹妹"二字处运用了一个高音5并引出了一长段旋律以下行为主的唱腔，最后落在注音5

上。紧接着的唱段速度有所加快并有明确的标注,为♩=112。在拍子上也有显著的变化,由散拍变为1/4拍,表现出贾宝玉内心万分急切的心情,有着千言万语想要对心爱的黛玉表妹述说。在该段唱腔中,弹词艺术的收、放、催、撤四种演唱方法均有所涉及,四种演唱方法根据剧情的发展灵活运用,才能加强长沙弹词的艺术表现力和感染力,才能凸显长沙弹词的艺术魅力。

三、唱腔装饰

长沙弹词音乐具有中国音乐最显著的特性,即音乐具有带腔性。由于长沙弹词一直是由师徒之间以口传心授的方式进行传承的,因此至今长沙弹词的唱腔依然无法用谱子完整地记录下来,有很多唱腔装饰必须依靠口传心授的方式才能传承,如真嗓的运用、装饰音、加腔和花舌颤音等。这些装饰处理增加了长沙弹词独特的唱腔韵味,是长沙弹词唱腔风格特色的体现。

长沙弹词中常用的装饰音主要有两种,一是倚音,二是波音。两种装饰音在长沙弹词中主要起到辅佐的作用。虽然处于辅助地位,但是对于长沙弹词所起的作用很大。首先,装饰音的使用能够增加唱腔的色彩;其次,在长沙弹词中装饰音还具有对倒字的唱词进行修正的作用。根据剧情的需要,会对装饰音进行不同的处理,为了突出故事人物的情感,往往会对装饰音进行强化处理,但有时也会弱化装饰音。对《林英自叹》中倚音和波音的分析,能够发现装饰音的处理跟剧情之间有着较为密切的关系。

谱例9:

$1\overset{2}{}1\ \underline{5\ 3\ 3}\ |\ 1\ \overset{\frown}{3\ 5}\ \overset{1}{2}\ |$

将 儿 配 一 个 无 义　 郎

上述谱例中,"将儿配一个无义郎"中句尾的"郎"字运用倚音进

行装饰,此时林英的情感是极度悲愤的,因此为了突出强调林英的情感,必须强化倚音,将林英埋怨父母、痛恨韩湘子的内心活动进行充分的刻画。

谱例10:

> 1 2 1 6 6 6 6 1 | 1 6 2 6 6 5 |
> 三 说 公 子 青 春 年 少 美 貌 郎 君

上述谱例中,"三说公子青春年少美貌郎君"中"貌"字和"郎"字的倚音必须做弱化处理,因为该句唱词是媒婆介绍韩湘子的美貌,弱化的倚音比较符合媒婆角色,同时也符合语境。

谱例11:

> 2 1 6 | 6 1 5 6 6 6 1 |
> 人 你 们 一 日 林 家 三 轮 走

上述谱例中,"人你们一日林家三轮走"中的"走"字所处的位置虽然是在弱拍的弱位上,但是在加入倚音之后,"走"字的强度明显感觉要比没有倚音时要强一些,从而将长沙弹词的风味充分展现出来。

谱例12:

> 2 2. 5 3 | 5 2 1 1 |
> 东 方 现 出 小 桃 红

谱例13:

> 5 6 5 1 2 2 | 1 3 1 6 1 |
> 奴 家 呀 还 是 独 对 孤 灯

上述两个谱例中,"东方出现小桃红"中"桃红"二字的声调为阳

平,"奴家呀还是独对孤灯"中"孤灯"二字的声调为阴平,在没有倚音的装饰之前,两者之间出现了声调重复的现象,唱腔音乐单调乏味。为了避免这种现象的出现,在"红"字和"灯"字之前加上倚音并做弱化处理。虽然这两个倚音的持续时间并不是很长,但能增加唱腔的色彩,使唱腔变得灵活。

在长沙弹词中,装饰音的运用较为自由,弹词艺人可以根据剧情的需要在任意音上增加装饰音,没有任何限制。此外,在长沙弹词的唱腔中有不少装饰还具有矫正唱词声调的作用。比如长沙弹词作品《林英自叹》中的一句唱词"埋怨爹埋怨娘"中"怨"字的声调为去声,"娘"字的声调为阳平,在没有装饰音的情况下,音调便直接由去声调进入阳平,艺人在演唱时,咬字别扭,听众听起来感受不到长沙弹词的韵味。而在加入倚音之后,艺人在演唱时能够字正腔圆,充分展示长沙弹词的韵味。

长沙弹词艺人在演唱弹词作品时嗓子的运用有着一段发展变化的过程。长沙弹词的说唱一般都是用真嗓的,即艺人在演出时完全使用本嗓进行演唱,不借用任何技巧。早期,弹词艺人诠释不同的人物均使用一个嗓音,后来随着长沙弹词的不断发展,吸收了其他传统艺术的精华,弹词艺人有意识地运用不同的嗓音来演绎不同的人物角色。虽然长沙弹词吸收了戏曲中人物角色的唱腔,但不同的是,在长沙弹词中不存在旦角的唱腔。如使用假声,一般是在道白,即说的部分。如《林英自叹》中林英和丫鬟碧桃的对话部分:

林英:碧桃啊,你家韩姑爷临行之时,给你说了甚么啊?
碧桃:小姐,讲就有讲么子,他在墙上题字呢。
林英:是怎样提的呢?
碧桃:他提的是啊——[1]

彭延坤老先生在表演这段对话时运用了假声。真嗓的演唱需要有深

[1] 雷济菁. 长沙弹词唱腔研究 [D]. 湖南师范大学,2007:45.

厚的气息功底支持，因此长沙弹词艺人从开始学习长沙弹词时便十分注重气息的锻炼，以保证在演唱时有足够的气息。真嗓的演唱多运用口腔共鸣，有时为了人物形象的需要也会使用鼻腔共鸣。

　　长沙弹词艺人在演唱作品时，根据演唱的需要会适当运用打花舌的演唱技巧。打花舌是我国传统民间艺术中经常使用的表现手法，在长沙弹词中使用打花舌能够为唱腔增添色彩。

　　长沙弹词最初的唱腔很简单，变化较少。艺人为了使长沙弹词的唱腔更加优美丰富并具有韵味，运用了增加装饰音、转变嗓音演唱以及加入打花舌等方法。此外，弹词艺人还运用了甩腔和加腔的方法。

采访艺术家大兵场景

　　甩腔是我国传统民间艺术中最具特色的演唱方式，在戏曲、歌曲、曲艺等各种艺术中均有使用，甩腔的运用能够使唱腔更加优美动听，将隐藏在唱词中的情感真实地表达出来。长沙弹词中甩腔一般都出现在音程大跳的地方。虽然长沙弹词中大跳音程出现的频率并不是很高，但有时为了剧情的需要还是会使用的。长沙弹词中甩腔的运用是从高腔山歌中吸收借鉴而来的，甩腔的运用增加了长沙弹词的风格韵味。

　　所谓加腔就是在基础腔句内，通过增加旋律、延长节奏等方法，使腔句中所蕴含的内容更加丰富。长沙弹词中，一般在表达细腻的情感时，会运用加腔的方法。

谱例 14：

(乐谱略)

林 英（嗯）配夫 韩 学 文，
夫 妻 耶 三 载
分 床 睡， 是 奴
前 世 少 修 成

该谱例选自《林英自叹》。在这段唱腔中不少地方都运用了加腔，如在"英"字和"夫"字后增添了旋律；在处理处于腔句结尾的"文"字和"睡"字时，对"文"字通过增加音符来进行扩充，而"睡"字所在小节由两拍变成了三拍，由原先的 2/4 拍变成了 3/4 拍，其旋律和节奏时值都有所增大。四处加腔处理，有利于弹词艺人将林英的内心情感更加细腻真挚地表现出来。

采访艺术家李迪辉场景

第六章　长沙弹词传承方式与传承人

中华民族传统文化历史悠久，博大精深，形式多样。诗歌、戏曲、曲艺、书法、国画、民族音乐等是中华传统文化的重要组成部分。先辈们在"取其精华，去其糟粕"的基础上将这些优秀的传统文化一代代传承下来，给我们留下了一个庞大的文化宝库。冯骥才先生曾说过："我们文化里面融入了民族的精神，我们道德的准则，终极的价值观，独一无二的审美。它是中华民族的骄傲，是我们血液里的DNA……"因此，如何更好地将文化传承下去，是我们必须要重视的。

第一节　长沙弹词的传承模式

一、个体收徒、口传心授

传统文化起源于人民的生产生活，经过长期的历史发展，是民族的精神源头，是民族的身份和象征。非物质文化遗产具有非物质性、无形性、动态性等特点，主要依靠一代代艺人通过口传心授的方式进行传承。

长沙弹词发展至今，一直都是师徒之间以口传心授的方式传承下来的。

"个体收徒、口传心授"是长沙弹词艺人一直沿用的传承方式。弹词艺人收徒弟非常讲究，需要举行拜师会。拜师会有一套完整的程序，设香案，师父上座，接着徒弟上前向师父叩头拜师。此时，师父便会对学生训诫到："埋头苦干勤学练，字正腔圆韵口甜。他年得道成名日，无愧师傅授真传。"师父寄厚望于徒弟，教导徒弟在学习期间要勤劳刻苦，精于弹词艺术。此外，还教导徒弟要不忘师恩。同时，师父还会教导徒弟要博学："树大根深山又高，人要从师井要淘。井淘三道出好水，人从三师艺更高。"最后，师父会将学习弹词的口诀传授给徒弟，如身为弹词艺人最先要做到"曲不离口，琴不离手"，讲唱时要做到"字正腔圆，气贯丹田"和"快而不乱，慢而不断，生而不紧，熟而不油"，等等。在历史进程中，以"个体收徒，口传心授"的传承方式形成了四大流派，分别是廖派（廖福星所创）、周派（周寿云所创）、舒派（舒三和所创）、彭派（彭延坤所创）。

长沙弹词仅有词本，没有现成的曲谱，弹词艺人在演唱时按字行腔。因此，长沙弹词学习必须是在老艺人的带领下进行，否则将无从入手。长沙古音的使用使长沙弹词具有浓厚的民族韵味，"古音"是动态的，是以人为载体进行传承的。原汁原味、古色古香、地道正统的长沙弹词必须靠师父的口传心授才能完美地代代相传。

二、传承谱系梳理

传承人是非物质文化遗产的活态载体，指的是直接参与非物质文化遗产动态传承，使非物质文化遗产得以保存和发展的个人或者群体。他们自觉地进行着非物质文化遗产的传承和保护工作，是非物质文化遗产的重要组成部分。自古以来，传承人一直活跃在民间，主要包括舞技超群的舞者、画功了得的画工、出神入化的绣娘、讲唱活灵活现的曲艺艺人、技艺高超的工匠等，他们用自己平凡的一生传递着中华优秀传统文化。冯骥才在谈到民间文化传承人时曾说："传承人所传承的不仅是智慧、技艺和审美，更重要的是一代代先人们的生命情感，它叫我们直

接、真切和活生生地感知到古老而未泯的灵魂。这是一种用生命相传的文化，一种生命文化；它的意义是物质文化遗产不能替代的。"由此可见，传承人对传承非物质文化遗产的重要性。长沙弹词自形成发展至今，离不开一代代传承人。

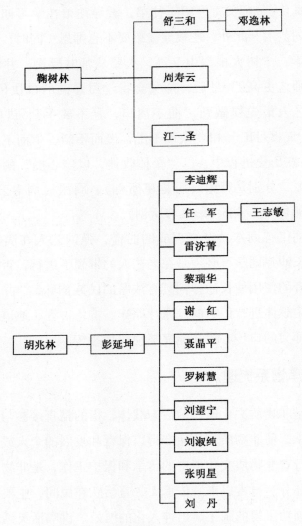

长沙弹词代表性传承人

第二节 长沙弹词代表性传承人

一、鞠氏一脉,别样风采

(一)鞠树林

鞠树林(生卒年月不详),男,祖籍江西,著名弹词艺人,主要活动时期在清末民初。最初在银匠铺当学徒,后转长沙湘剧班学习"武场",即打击乐,同期钻研、讲唱弹词。

他对长沙弹词做出了一系列改革:一是删除以往弹词演唱中每一句必须带有的"咧""也""啰""呐"等衬词,变拖拉烦琐为干净利落;二是吸收湘剧音乐融入弹词中,改单调乏味的唱腔为丰富多彩的唱腔;确定长沙弹词的"九板十三腔"。

鞠树林除了对长沙弹词本身做了一系列改革之外,还对长沙弹词的教学方式做出改革。过去的弹词教学均为师父口授:师父教一句,徒弟学一句;师父教一段,徒弟学一段。显然这样的教学方法不利于长沙弹词的推广。于是,鞠树林便从众多唱段中提取出若干唱段作为基本唱腔,把学唱基本唱腔和整段曲目结合起来,这样能够让学生更好地掌握长沙弹词。鞠树林一生授徒无数,其中较为著名的有舒三和、江一圣、周寿云等。

(二)舒三和

舒三和(1900—1975),男,著名长沙弹词艺人,湖南长沙人。10岁,入蒙童馆读书;14岁,跟随父亲学习竹篾手艺;18岁,放弃竹篾学习,拜鞠树林为师正式学唱弹词。

舒三和一生与长沙弹词相伴。在抗日战争期间,组织曲艺艺人一起参加"长沙市杂剧抗敌宣传队",并担任副总队长一职,带领大家深入

舒三和

大街小巷、偏远村落,宣传抗日救亡。抗日战争胜利之后,他与唐仁芳等艺人在火宫殿的废墟上开设了三个书棚,开始坐棚讲唱。中华人民共和国成立以后,舒三和参加了政府主办的长沙市戏曲改革讲习班。曾被聘为长沙市和湖南省戏曲改进委员会会员。1952—1954年,三次前往整修南洞庭湖和新泉寺的建筑工地进行慰问演出。1958年,舒三和担任长沙市曲艺队(湖南省第一个国营曲艺团队)的队长,同年被选为湖南省曲艺工作协会理事。"文化大革命"期间,舒三和被迫停演,停职。他曾是湖南省文学艺术联合会第一、二、三届委员;湖南省曲艺家协会副主席、主席;长沙市政治协商会议委员;长沙市人民代表大会代表;湖南省政治协商会议委员、常务委员等。

舒三和从事长沙弹词演唱五十多年,他的表演绘声绘色,唱腔优美动听,唱词通俗易懂,道白风趣幽默。他一生整理并创作了大量的弹词曲目,其中整理的传统曲目有《武松打虎》《宝钏记》《野猪林》《太白赶考》《鲁提辖拳打镇关西》等,现代曲目有《贺庆莲》《斗倒恶霸戴金松》《空军英雄张积慧》《井冈山》《仇上加仇》《美国活饭桶》《共产党员赵宝桐》《国际主义战士罗盛教》《王家河堵口》《驾排英雄》《万子湖》等。

长沙弹词主要是以叙述故事为主。舒三和在改编传统故事时,主要采用单人单线的方式,既尊重故事的原著性,又根据剧情的需要和为了突出人物个性,删减一些次要情节,提高故事情节的紧凑感,改编后的故事主题鲜明,层次分明。

舒三和改编的《武松打虎》和《鲁提辖拳打镇关西》成功地实现了长沙弹词从以"劝世文"为主到塑造人物形象的转变。他运用弹词

形式塑造人物，使整首曲目的故事情节围绕着人物展开，随着故事的不断深入进一步丰富人物的思想、性格和情感。例如《武松打虎》对人物的描述仅用了短小的十句唱词，全文的笔墨都在描写武松打虎情节上，突出了武松的英雄形象。又如《鲁提辖拳打镇关西》重点描述鲁提辖与镇关西短兵相接的较量，突出了鲁提辖为民除害的英雄形象。

舒三和创作的弹词将传统的表现手法运用得活灵活现，一人多角，进出得宜。对主要人物主要采用正面描写，将人物的性格特点和思想感情凸显出来。对次要人物采用侧面描写，起到烘托故事的作用。如在《鲁提辖拳打镇关西》这一曲目中主要角色共有八个，分别是鲁提辖、堂倌、史进、李忠、金翠莲、金老汉、店小二、郑屠。全文主要以鲁提辖为主线，随着故事情节的发展，将其他人物穿插其中。

舒三和创作的弹词作品主要以唱为主，说辅之。而在唱和说之中，表唱和表白为主要部分，说唱和说白为次要部分。此外，还采用长段介口用于表现复杂剧情和起伏多变的节奏。如《鲁提辖拳打镇关西》中使用了较长的说白和表白，生动地描绘了鲁提辖帮助金老汉和金翠莲凑路费的场景，既表现出鲁提辖路见不平、拔刀相助的英雄形象，又表现出史进慷慨大方和李忠吝啬小气的人物性格。

舒三和创作的弹词作品语言十分讲究，既注重文采，又注重通俗。他的弹词作品主要有三个鲜明的特点：其一，强调雅俗共赏，人物动作性较强；其二，唱词讲究合辙押韵，奇仄偶平；其三，唱词以七字句为主，长短结合，相得益彰。

舒三和的弹词造诣极深，他演唱的作品曾多次获得大奖，如1953年2月，舒三和在湖南省首届民间艺术观摩会演上说唱了《东郭救狼》，获得一等演员奖；1958年9月，舒三和在湖南省曲艺、木偶、皮影艺术会演上说唱了《武松打虎》和《贺庆莲》，获得一等奖。

(三) 邓逸林

邓逸林（1933— ），女，湖南长沙人，长沙弹词演员。13岁开始学唱京剧，25岁进入长沙市曲艺队，师从舒三和学习长沙弹词。她在

继承长沙弹词传统的演唱和表演形式的基础上,首创了站唱带动作表演的表演形式,增强了长沙弹词的艺术魅力,突出了鲜明的人物性格,丰富了长沙弹词的表演形式。她曾被选为湖南省曲艺家协会第一届理事和长沙市第四次文代会代表。

长沙弹词演员邓逸林

邓逸林的嗓音浑厚,台风大方潇洒,深受百姓的喜爱,她演唱的代表曲目有《黎明前的战斗》《三块假光洋》《武松杀嫂》等,其中《三块假光洋》由中国唱片公司灌制成唱片在全国发行。1963年,她在长沙市戏曲会演上演唱了《武松杀嫂》,获得一等演员奖。除了演唱长沙弹词之外,她还演唱"长沙大鼓",1958年在省曲艺调演中演唱了《春旺是个好姑娘》并获奖,之后还到北京参加了全国第一届曲艺会演,她是现存唯一能演唱"长沙大鼓"的演员。

二、新生一代,彭派门生

彭延坤一生收徒无数,如主攻长沙弹词音乐理论研究的李迪辉、雷济菁、黎瑞华、任军等和主攻长沙弹词演唱的谢红、聂晶平、罗树慧、刘望宁等,此外还有以流动表演为主的刘淑纯、著名相声表演艺术家大

兵、新生代接班人张明星和刘丹等。

（一）长沙弹词"活化石"：彭延坤

彭延坤（1937—2016），男，艺名彭延昆，国家非物质文化遗产——长沙弹词的国家级传承人。1937年5月出生于湖南长沙。9岁时，便在父亲彭紫钦开设的茶馆内模仿弹词艺人舒三和、唐云芳等人讲唱长沙弹词。10岁时，因误用眼药水，导致双眼失明，从此便开始讲唱"弹词"。2016年11月13日，一代弹词泰斗——彭延坤在湖南长沙病逝，享年79岁。

20世纪五六十年代，彭延坤的身影出现在长沙的茶楼饭馆、大街小巷。一副黑色墨镜、一把月琴是彭延坤演出的标配。嗓门一亮便让听众折服，浑厚高亢的嗓音一直萦绕在人们的心间，讲唱结束便会响起雷鸣般的掌声。彭延坤成了长沙弹词的代名词，当时的人们一谈起长沙弹词便会想起他，一谈到他便会想起长沙弹词。如今，在长沙人的眼中，彭延坤等同于"长沙弹词"。长沙市民王定峰在提到彭延坤时，对其进行了细致的描述：彭延坤戴着一副墨镜，怀中抱着一把月琴，讲唱时声音浑厚、字正腔圆。圣贤经典、民间传说、著名小说、著名篇章、革命故事，即兴弹唱无不精通。在长沙当地流传着"长沙茶馆数不清，不如彭爹喊两声"。

彭延坤在谈起长沙弹词的兴盛时，兴奋地说道："想当年啊，长沙有二十几家茶馆，大的茶馆足足可以坐上200多号人，几乎每一场都是爆满，茶馆的茶杯常常都不够用，晚来的人没有座位了，就在楼梯口、厨房边上站着听。"① 从中我们不难想象当时长沙弹词在群众中受欢迎的程度。

长沙弹词艺人彭延坤

① 谢玲玲. "长沙弹词"的失落与希望 [J]. 民族论坛, 2011 (11): 31.

彭延坤不仅是长沙弹词的传承者,也是长沙弹词的发展者和开拓者。最初,长沙弹词的唱腔包括平腔、柔腔、怒腔、神仙腔等,彭延坤在表演长沙弹词的实践中,将各个唱腔的优点吸收融合,创造出独具特色的"滥腔"。彭延坤首创了即兴说唱的表演形式,在众多的表演场合,根据所处的环境,以正在发生的事情为题材即兴说唱,使得表演的现场性更强,给听众以强大的震撼。

年幼的彭延坤因双目失明,学琴比一般人都要困难,但是他并没有因此而放弃,每天都抱着琴刻苦地练习。曾有人向舒三和举荐收彭延坤为徒,舒三和却说:"他没有文化,又是个盲人,就是我不要钱,他也学不出来。"[①] 彭延坤听到此话后甚是气愤,他更加发奋学习。在他21岁加入长沙市曲艺队时,与之前看不起他的舒三和成为同事。在舒三和邀请湘剧和花鼓戏音乐工作者帮忙创作新曲灌录省电台的唱片时,最初彭延坤不仅没有参加,还声称:"我们唱了那么多弹词,怎么会连一个伴奏都写不出?"[②] 听到此话,舒三和找来了这个狂妄的年轻人,给他一个星期去创作新曲。彭延坤接下了这次挑战,不识简谱,只会唱旧工尺谱为他创作新曲带来巨大困难,他自己编写谱子,唱一句编一句,慢慢写出伴奏旋律。一个星期,时间紧迫,彭延坤每天都在盲文板上面扎字,终于如期交稿。舒三和请大家一起来听新曲,一曲唱罢,先是一片寂静,随后掌声一片。从此,舒三和对彭延坤刮目相看,并时常对他人称赞道:"不得不佩服彭延坤,长沙有句老话'带着饭碗进牢门',我看长沙弹词这碗'牢饭'就该他吃。"

20世纪末,随着时代的发展,科技的进步,人民生活水平的提高,娱乐方式多样化,长沙弹词的听众逐渐流失,昔日聚集在茶馆听长沙弹词的繁荣景象已经不复存在,只有在红白喜事的时候,有钱人家才会邀请彭延坤到家中演出。眼见长沙弹词逐渐衰落,彭延坤心中甚是着急,他担心长沙弹词后继无人,担心流传百年的曲艺艺术从此消失。他以一

① 何寄华. 长沙弹词 [M]. 长沙:岳麓书社,2016:101.
② 何寄华. 长沙弹词 [M]. 长沙:岳麓书社,2016:101.

己之力毅然担负起传承长沙弹词的重任。

2002年，彭延坤接受邀请前往长沙市的火宫殿演出，此次演出持续了三个多月。主持人在介绍彭延坤的绝活——长沙弹词即兴说唱时，茶客们提出了许多刁钻的问题，如本·拉登现在是生还是死？先有鸡还是先有蛋？……问题虽然刁钻，但是没有难住经验丰富、技艺高超的彭延坤，他立即运用弹词回答了茶客们的问题，唱词合辙押韵，语言风趣幽默，赢得观众一片掌声。长沙市曲艺家协会常务副主席对彭延坤长沙弹词演唱的高超技巧给予高度赞扬："时而疾风骤雨落玉盘，时而曼舞轻歌杨柳春风，九板八腔十三辙，运用自如功显奇。诙谐的道白生妙趣，厚重的唱腔满座惊，高亢时令人振奋，低吟时让人泪湿巾。"① 长时间持续讲唱，彭延坤用嗓过度，声音嘶哑无法再进行演出，无奈之下只好将演出暂停。

2005年，湖南省政府开始重视长沙弹词，拨款保护，希望现存的弹词艺人能够进录音棚录制这一古老艺术，保留第一手资料以供后人学习鉴赏。彭延坤听到此消息后甚是高兴，他立即组织艺人开会讨论如何进行长沙弹词的录制保护工作。在场的很多人都对此事抱着相当不乐观的态度，认为现在人听弹词少了，没有人会有兴趣再唱了，许久不唱的弹词艺人们应该也不会唱了……各种不协和的声音层出不穷。但是彭延坤并没有因此而放弃，他一个一个地联系当年和自己一起演唱弹词的老艺人，不断试唱、试演。

2006年，彭延坤和夫人谭玉清带着准备好的材料，在长沙市文联副主席刘忠宏的支持下，进入录音棚开始长沙弹词的录制，为了能够节省经费，他们特意找了价格低廉的私人录音室。为了使申报能够顺利，彭延坤和夫人谭玉清尽心尽力地准备申报材料。为了使申报材料能够更好地完成，二人经常熬夜工作。有一次，他们花费了三天三夜时间在录音室里面录制，彭延坤反复录制，要求达到最好的效果，而其夫人谭玉

① 何寄华. 长沙弹词 [M]. 长沙：岳麓书社，2016：100.

清便反复地校对字幕信息。为了节省时间，他们在录音室里面待了整整三天三夜没有回家，累了就在沙发上休息一下。经过两人的努力，终于在第四天上午完成了 13 张光盘。此时两人才放心地拖着疲惫的身体回家休息。"皇天不负有心人"，长沙弹词终于在 2008 年被正式列入国家非物质文化遗产名录。

 长沙市曲艺家协会的老艺术家们在谈起长沙弹词时，认为长沙弹词等曲艺艺术正在逐渐衰落，保护抢救势在必行。大家一致认为，让曲艺进入校园是保护曲艺的途径之一，准备在高校举办校园曲艺之星大赛。2006 年 10 月开始，彭延坤和曲艺家协会的成员们一起跑遍了长沙的高校，组织举行校园曲艺之星大赛的初选活动。很多高校邀请彭延坤担任客座教授，为学生们讲解长沙弹词这一传统的当地特色艺术，每当彭延坤走进教室，都会响起热烈的欢迎声和雷鸣般的掌声。看到长沙弹词在校园里受到学生如此欢迎，彭延坤的心里别提有多高兴了，虽然很忙很累，但是他乐此不疲。为了能够给长沙弹词注入新鲜血液，他在长沙商贸旅游学院授课，教授年轻一代讲唱长沙弹词。他专门挑选了 12 名女生组成"女子十二乐坊"，参加校园曲艺大赛。长沙弹词以长沙方言讲唱为主，"女子十二乐坊"成立之初，只有一名学生是长沙当地人，短时间内想要完成一首原汁原味的长沙弹词对大家来说是一个不小的挑战，成员们都对自己没有信心。自成立"女子十二乐坊"以来，彭延坤一直对成员进行亲自教学，一句一句唱，一句一句教，直到教会为止。他带来录音机，让学生唱一句录一句听一句，通过反复不断对比，将每一句都演绎到完美为止。每一次教学彭延坤都亲力亲为，拖着年迈的身躯一教就是半天，教学中精力充沛，没有一丝疲倦。"山在西来水在东，山水流来到处通，山水也有相逢汇，人生何处不相逢"，这简单的几句，成员们就练习了一个星期，可见长沙弹词学唱之困难。所谓"皇天不负有心人"，通过彭延坤和成员们长时间不懈的努力，"十二女子乐坊"以一首《芙蓉曲韵》获得校园曲艺大赛一等奖，赢得了观众的赞叹声和掌声。

2010 年，彭延坤受邀参加了法国巴黎中国曲艺节，一人一琴一台戏，彭延坤怀抱月琴在千人音乐厅唱起了《悼潇湘》（选自《红楼梦》），绘声绘色的表演惊艳四座并获得了银奖。彭延坤在演唱贾宝玉得知林黛玉死讯之后一系列的表现时，运用了长沙弹词中的"大悲腔"，将贾宝玉内心的悲伤淋漓尽致地宣泄出来。22 分钟古色古香的长沙弹词表演给听众以极大的震撼，表演结束听众全体起立，为老艺人献上了掌声。

通过彭延坤长时间不懈的努力，长沙弹词被更多人所熟知。可是彭延坤的身体却出现了问题，2011 年被诊断患上了急性心肾衰竭病。不理想的身体状况没有挡住彭延坤想要继续传承长沙弹词的决心。2012 年 4 月 22 日晚上，身体极度不适的彭延坤依约帮助天津音乐学院学生吴纯修改研究长沙弹词的毕业论文。彭延坤坐在躺椅上，吴纯坐在他的左边。吴纯将自己撰写的论文内容读给彭延坤听。他认真地听着，每当遇到不对的地方，便会马上喊停纠正，并对相关内容进行详细讲解。守候一旁的夫人谭玉清心疼地说道："我了解他，这件事情他不做完、不做好是不会放弃的。"① 第二天，彭延坤就进了医院，夫人谭玉清收到医生下达的病危通知书。住院期间，谭玉清一直陪伴在彭延坤的身边，为他读报，告诉他弹词学生的最新动态，放弹词的曲子……每天都在担心中度过，甚至病倒两次。病榻上的彭延坤还在为长沙弹词担心，他要求自己的夫人能够学好弹词，能够在别人来求学的时候，代替自己示范。他对自己的夫人要求十分严格，每一句讲唱都要运用传统唱法，不能出现一点偏差。谭玉清一直陪在彭延坤身边，耐心地听着他的讲解，按着要求做，尽管年纪大了，记性不好，身体不舒服，但还是一如既往地抱着月琴守在丈夫的身边。

2016 年，彭延坤和夫人谭玉清在长沙火宫殿举行收徒仪式，弟子大兵担任这次收徒仪式的司仪。上午十点整，在大兵的主持下，拜师仪

① 唐湘岳，谭鑫. 人生路上"道情"来——记全国非物质文化遗产长沙弹词代表性传承人彭延坤 [J]. 湘潮（上半月），2015（06）：34.

式正式启动。彭延坤夫妇上台落座，张明星和师妹刘丹上前行拜师礼，跪地三叩首，拜师礼成。之后两名新徒弟与大兵一起搀扶着师父师娘下台。二十多年来，彭延坤先后收徒10人，其中大徒弟是李迪辉（湖南著名单人锣鼓表演说唱艺术家），二徒弟是大兵（全国著名相声艺术表演家）。彭延坤的众多徒弟分为两类，一类以研究长沙弹词音乐理论为主，主要是李迪辉、黎瑞华、雷济菁、任军等人；另一类是以学习长沙弹词演唱为主，主要是罗树慧、聂晶平、谢红等人。其中刘淑纯目前在湘鄂边界一带进行长沙弹词的流动表演，为长沙弹词在民间的流传贡献着自己的一分力量。

彭延坤与长沙弹词相伴一生。在他的从艺生涯中，演唱和创作的长沙弹词获得过各项大奖。1958年5月，彭延坤参加了湖南省曲艺、木偶、皮影艺术会演，演唱的长沙弹词《曹大嫂》获得二等奖；1959年11月，彭延坤参加了湖南省盲人曲艺会演，演唱了两首长沙弹词，分别是《武松怒打观音堂》和自创的《我们的今天》，双双获得会演一等奖；1980年3月，彭延坤编曲的长沙弹词《骂男人》在文化部和中国曲协等在江苏苏州举行的"全国曲艺优秀节目观摩演出"中获得编曲二等奖；1987年12月，孙明鸣在湖南中青年曲艺会演中演唱了由彭延坤编曲、杨干音作词的长沙弹词《一块马肉》，孙明鸣的演出获得二等奖，彭延坤的编曲也得到曲协家们的认同，获得编曲二等奖；1996年，彭延坤参加了湖南省电视曲艺大赛，获得特别奖；2007年12月，长沙市委宣传部表彰彭延坤为"长沙市曲艺事业先进工作者"，对其保护传承长沙弹词给予肯定；2010年参加法国巴黎中国曲艺节，演唱了《悼潇湘》并获得银奖。此外，彭延坤于2006年当选长沙市曲艺家协会主席，于2009年成为长沙弹词国家级代表性传承人。

彭延坤自2005年起，全身心投入长沙弹词的收集、整理、研究、保护、申遗工作中。通过几年不懈努力，长沙弹词的相关资料通过文字、音像等多种形式保存下来，目前已经出版的有：长沙弹词书目《春光到了南洞庭》《宝钏记》《南方烈火》《东郭救狼》《贺庆莲》《鹦

哥记》《雕龙宝扇》《党的好女儿》《百岁老人话今昔》等；唱片有《鲁提辖拳打镇关西》（1959年中国唱片社出版）、《三块假光洋》（1964年中国唱片社出版）等；音碟有《新三笑》（1996年潇湘电影制片厂出品）、《赞笑星》（2001年湖南金蜂音像出版社出版）等；书籍有《长沙弹词传统节目选》（1980长沙市文化局和长沙市曲协合编）等；电台录制书目中，《雷锋参军》《郭亮》《鲁迅藏稿》等11篇由湖南人民广播电台录制，《武松打虎》《鲁达除霸》《宝钏记》《三湘英雄传》《东郭救狼》五篇由长沙人民广播电台录制；电视台录像曲目有《游长沙》（湖南电视台）、《歌唱长沙新面貌》等。这些文字、音像资料为后人了解长沙弹词保留下珍贵的资料，同时也丰富了我国曲艺艺术。

（二）长沙弹词名家：李迪辉

李迪辉（1947— ），男，湖南益阳人，湖南著名单人锣鼓表演说唱艺术家，湖南省群众艺术馆演员，长沙弹词传人。师从彭延坤学习长沙弹词30多年。李迪辉的艺术生涯从9岁开始，最初师从何冬保学唱湖南花鼓戏，之后担任过皮影剧团团长、文艺轻骑队演员，在岳阳地区歌舞团跳芭蕾、吹长笛，此外还曾被挑选送往上海人民艺术剧院学习表演。

李迪辉

1976年，李迪辉在长沙曲艺队陈茂达老师的邀请之下，前往火宫殿参加纪念毛主席视察火宫殿20周年的演出。正是此次火宫殿的演出，让李迪辉迷上了长沙弹词，遇到了一辈子的恩师——彭延坤。当时，在一片寂静中，彭延坤怀抱月琴，面带微笑走上舞台。先是一段优美欢快的前奏，彭延坤娴熟地弹拨着手中的月琴，琴声清脆动听，直沁人心。

紧接着铿锵有力、圆润甜美的唱腔响起，几句古朴典雅的定场诗瞬间使听众安静下来，表演也正式展开。纯正朴实的长沙方言、跌宕起伏的故事情节、惟妙惟肖的讲唱表演、炉火纯青的演唱技巧，使全场听众都着了迷。彭延坤表演一段结束要下台时，听众们纷纷要求再次表演。李迪辉听得如痴如醉，连忙询问陈茂达表演者是谁，得知表演者是长沙弹词艺术家彭延坤时，李迪辉就萌生了拜师的念头。1979 年，李迪辉前往省曲艺团工作，再一次遇见彭老师，他多次提出拜师学艺的想法，后经李迪辉妈妈不断恳求，彭老师才答应收李迪辉为徒，传授长沙弹词并专攻湖南说唱。师徒二人一起排演了《师徒进城》，在全市人民的见证下，开启了一场特殊的拜师仪式。

生于南县，长于岳阳的李迪辉，讲话口音不正，初学长沙弹词困难重重。长沙弹词最具特色的便是古色古韵的长沙方言，想要演绎原汁原味的长沙弹词，前提便是能讲一口纯正流利的长沙话，否则演绎出的长沙弹词便成了"四不像"。彭老师在教授李迪辉时，精准地指出了他的缺点——演唱行腔杂字过多，长沙方言咬字不准确。同时，讲授了演唱长沙弹词的要求，即演唱行腔强调字正腔圆，字头字腹字尾处理要鲜明，注意前鼻音和后鼻音的运用，不能吃音，吐字要清晰。20 世纪八九十年代，长沙弹词处于复兴高潮时期，彭延坤便经常让李迪辉到茶馆、书棚等处听自己现场的长沙弹词表演，让其身临其境，感受真实的长沙弹词。每当李迪辉进入茶馆听师父讲唱时，师父都会让茶馆给李迪辉免费泡茶。正是师父的现场教学，使李迪辉受益颇多，师父一人饰演多角的现场表演，让李迪辉惊叹不已，同时李迪辉也明白讲唱长沙弹词要成气候，便离不开托大棚和说大书。

俗话说："一日为师，终身为父。"与其说李迪辉与师父彭延坤是师徒关系，不如说二人是父子关系更为妥帖。从 20 世纪 70 年代末 80 年代初开始，李迪辉便和师父形影不离，二人经常一起进行艺术探讨。当李迪辉父母双亡，孤单一人时，师父便成了他最亲最近的人。疼爱徒弟的师父，在李迪辉遇到困难时会挺身而出，在李迪辉获得成功时，师

父甚至比他本人还要高兴。师徒二人一起创作了《麻将风波》《师徒进城》等长沙弹词曲目。此外，彭延坤还专门为李迪辉单人锣鼓出新创作了《武松怒打观音堂》，由此可见彭延坤对李迪辉的关爱。

李迪辉一直把师父彭延坤当成是前进道路上的明灯，扬帆起航的灯塔，勤劳奋斗的标杆，奋力前进的源泉。李迪辉拜师之初，十分喜欢说唱顺口溜，听过他说唱的人都用"艺坛怪杰"四个字来称赞他，而师父彭延坤听后却送了李迪辉四个字——"陈词滥调"。师父简简单单四个字，将小有名气的李迪辉拉回现实，让他瞬间清醒。李迪辉虚心向师父请教，按照师父的要求，深入钻研传统文化，细心观察身边时事，根据不同的时代、不同的环境、不同的欣赏对象调整所要表演的内容，做到既富含文化底蕴，又不失时代特征，新旧结合，推陈出新。彭延坤对长沙弹词的演唱要求十分严格，不管任何场合，只要是进行表演，他都会事先准备好材料，从最初的脚本曲谱，到唱词的细节处理、表情的精准运用，再到整体的布局安排，都会进行精细准备，将表演完美地呈现给听众。李迪辉正是在师父一丝不苟的鞭策下，才得以将长沙弹词很好地传承下来。李迪辉深知长沙弹词的传承需要新生一代的力量，如今他也开始带徒弟了，他所收的徒弟领域广泛，有本科生、研究生、民间艺人、幼儿等。他秉持着师父彭延坤"严师慈父无私助"的教学思想培养学生，使他们成为传承长沙弹词的中坚力量。

（三）著名艺术家：大兵

大兵（1968— ），男，原名任军，湖南长沙人，著名相声表演艺术家，毕业于湖南师范大学音乐系。早年师从彭延坤学习长沙弹词演唱，是彭延坤的二徒弟，后因种种原因不再从事长沙弹词演唱，转向相声行业，师从相声泰斗李金斗。

1991年至1993年期间，大兵在中国人民解放军第二炮兵某部政治部演出队工作。1993年复员回长沙市，应聘于长沙人民广播电台（星沙之声），1995年11月开始与奇志合作说相声。1997年获湖南省相声电视大赛二等奖；1998年首次参加全国牡丹奖相声大赛获一等奖；

1999年首次登上春晚表演相声《白吃》，并获得最佳节目二等奖；2000年，相声《喜丧》获中国首届相声"牡丹奖"大赛一等奖；等等。

大兵与《蠢得死传奇》剧组人员合影

（四）长沙弹词传承人：王志敏

王志敏，男，长沙弹词新一代传承人，著名相声表演艺术家大兵的徒弟，湖南省曲艺家协会会员，长沙市曲艺家协会理事，湖南笑工场青年弹词演员。作为彭延坤徒孙的王志敏，受业于彭延坤，得彭延坤真传。据了解，王志敏拜大兵为师，不是为了学习相声，而是为了能够跟随彭延坤系统地学习长沙弹词。王志敏立志将长沙弹词学细学精，通过师父大兵的笑工场将长沙弹词带入观众的视野，让更多人了解长沙弹词，喜爱长沙弹词，吸引更多年轻人加入传承长沙弹词的队伍，将长沙弹词发扬光大。

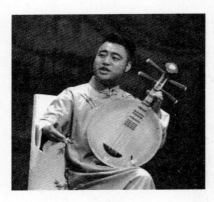

王志敏

王志敏从小便学习衡阳渔鼓，2013年正式跟随彭延坤学习长沙弹词。在彭延坤的指导下，领悟性高、天资聪慧的王志敏很快便能演唱《宝钏记》《宝玉哭灵》等传统曲目。痴迷弹词的王志敏几乎每天都要前往彭

老家中求教,守在彭老的身边耐心听教。彭老尽心尽力将自己的全身技艺悉数传授给了王志敏。

通过彭延坤的悉心教导,王志敏不仅掌握了神仙腔、平腔、怒腔、柔腔、悲腔、欢腔等传统唱腔,还掌握了彭老独创的"滥腔"。在师父大兵的鼓励之下,将彭老即兴说唱的长沙弹词表演形式搬上了笑工场的舞台,即问即答、妙趣横生的表演,赢得了观众的掌声。

王志敏的长沙弹词表演有说有唱,说唱结合,韵散相间。大兵评价他的表演"有过硬的本领"。2016年9月26日晚,彭延坤出席了在湘江剧场举行的"薪火相传·长沙弹词传人王志敏专场演出",并表态说:"我百年之后,我的传人就是王志敏!"王志敏创作的弹词作品有《十字歌》《公平秤》《改名》《怕字歌》《唱一个活雷锋》《整容风波》等。他曾获中国曲艺牡丹奖入围奖、中国中部六省曲艺大赛二等奖、湖南省曲艺大赛二等奖等。

(五)长沙弹词传承人:刘望宁

刘望宁(1938—),女,湖南宁乡人,中国曲艺家协会会员、湖南省曲艺家协会理事、著名长沙弹词演员。1958年,刘望宁在从湖南省文艺干校调入湖南省曲艺团后,拜入彭延坤门下,开始正式学唱长沙弹词。

刘望宁的嗓音甜美洪亮,领悟性极高,在师父彭延坤的悉心传授下,不到半年的时间,就能够登台演出《赶鸡》《东郭救狼》《武松杀嫂》《南越一少年》《鲁提辖拳打镇关西》《活捉惯匪姚大榜》等长沙弹词曲目。刘望宁在继承传统长沙弹词表演风格和唱腔韵味的基础上,吸收借鉴了其他曲种的特色融入其中,如常德丝弦的缠绵婉转、天津时调的激昂高亢、湖南小调的活泼甜美等,为长沙弹词增添了新色彩,赢得了更多的观众。她演唱的大多数曲目都是自己编创的,具有鲜明的个人风格,丰富了长沙弹词。1982年,由她编曲的对唱长沙弹词《奇缘记》获得全国优秀曲目观摩演出表演一等奖。为表彰她对长沙弹词的贡献,湖南省委、省人民政府授予她"十一届三中全会以来有突出贡

献艺术家"称号。

（六）长沙弹词传承人：张明星

张明星（1964— ），男，浏阳市皮影艺术传承人，2016年4月19日在长沙火宫殿正式拜彭延坤为师。

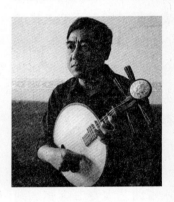
张明星

张明星与师父彭延坤初遇在2016年正月十四长沙市博物馆举办的新年喜乐会上，彭延坤的长沙弹词表演将张明星深深吸引住了。当他得知彭延坤想要公开收徒时，便产生了拜师的想法。他找到长沙市文广新局副局长周永康说明了自己想要拜师的决心，周永康说："不能开玩笑，不能辜负彭老传承长沙弹词的决心。"在张明星的再三要求之下，周永康于3月14日带着张明星前往彭延坤的家里拜访。张明星现场为彭延坤唱了湘剧和花鼓戏，彭老甚是满意，多次为张明星拍手叫好。

在为期一个月的相互考核期，张明星从零开始，学习长沙弹词的唱词、表演、曲调以及长沙弹词的伴奏乐器——月琴。一人多角、九板八腔、十八套曲，如此复杂的艺术让张明星有些担忧。他向彭延坤坦白了自己的担忧，彭延坤便鼓励他，希望他能坚持下去。

（七）长沙弹词传承人：刘丹

刘丹（1988— ），女，浏阳枨冲人，民间歌手，2016年4月19日与张明星一同正式拜彭延坤为师，成了彭延坤最小的徒弟。

刘丹从事长沙弹词是由张明星"拉"上的。在彭延坤对她的考核中，长期的歌唱经历，让刘丹很快就通过了彭老的考核。刘丹秉持着传承传统湖湘文化的理念，跟从彭老

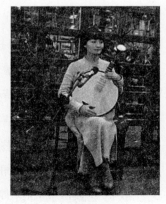
刘丹

认真地学习长沙弹词。

三、长沙弹词知名艺人

（一）张跛

张跛（约 1825—1875），男，湖南长沙人，人称张跛子，道情艺人。幼年时，张跛双脚染病，无法行走，只可依靠膝盖前行，跪行街市，乞讨度日。咸丰元年，张跛有幸遇到一位游行至此的南方僧人，在其帮助下双脚的病情有所好转。之后他的左脚痊愈，虽右脚行动不便，但拄着拐杖便能快速行走。张跛在能够行走之后，开始学唱道情，慢慢地在长沙有了名声，经常前往达官贵人的家中讲唱道情，所赚钱财都用于资助乞丐的生活。

张跛演唱的《刘伶醉酒》，将人物的思想、性格、形态等描绘得出神入化。著名长沙文人杨恩寿对张跛的演技十分赞叹，在张跛死后，还特地写了《张跛小传》。

（二）陈天华

陈天华（1875—1905），男，原名显宿，字过庭、星台，别号思黄，湖南新化人，中国近代著名民主革命者，华兴会创始人之一。1896年，进入新化资江书院读书，在此期间刻苦钻研二十四史；1898年，进入新化实业学堂学习；1900年，进入长沙岳麓书院学习，次年转学至求实书院；1903年，入长沙师范馆，不久便官费留学日本，先后在日本东京弘文学院师范科、东京政治大学学习。

陈天华自幼丧母，跟随父亲读书写字。从小便喜欢读民间广为流传的章回小说，《陶澍私访南京》《二度梅》《水浒传》《三国演义》《西游记》《粉妆楼》等都是他喜欢的阅读图书，所有的故事情节都烂熟于心。陈天华从小便喜欢说唱艺术，与民间艺人交往甚密，熟悉湖南地区的各种民间艺术。章回小说的阅读基础，民间艺术的潜移默化为之后陈天华创作长沙弹词奠定了深厚的基础。

陈天华创作的长沙弹词有《猛回头》和《警世钟》，他运用民间说

唱的形式，鼓吹革命，揭露清政府的腐败和帝国主义的侵略，表现出强烈的爱国之心。

1905年，陈天华与孙中山等人在日本成立了中国同盟会，并参与创办了《民报》（同盟会机关报）。同年，他在抗议日本政府颁布的《清国留学生取缔规则》期间，以死明志，年仅31岁。

（三）鄢普清

鄢普清（？—1963），男，湖南湘潭人，著名弹词艺人。从小学艺，曾在"凤凰班"演出。善于演唱丝弦、弹词、夜歌子，善于演奏二胡、月琴等乐器，"永湘八仙会"（湘潭的弹词民间组织）成员之一。中华人民共和国成立之后，湘潭文化馆颁发从艺证给鄢普清，主要在板塘铺一带演出。演唱的代表曲目有《九美夺夫》《二度梅》《武松打店》《水浒传》等。

（四）颜运生

颜运生（1917—1966），男，湖南湘潭人，弹词艺人，20世纪40年代湘潭弹词界的代表人物。家境贫寒，只上过一年学，之后全靠自学。为了生计，12岁的颜运生开始在民间表演唱夜歌、赞土地、打地花鼓等。16岁，颜运生开始自学月琴演奏，同时阅读古典通俗小说。他有过目不忘的本领，每日都能给听众带去新鲜内容，因此深受听众的喜爱和欢迎。

1936年，颜运生在由湘潭驶往长沙的轮船上讲唱了《地宝图》《五美图》《天宝图》等书目，赢得听众雷鸣般的掌声。1937年，颜运生正式拜彭云清（湘潭弹词老艺人）为师学习弹词。出师后，加入了"永湘八仙会"，在码头、街头、轮船、茶馆讲唱弹词。中华人民共和国成立之后，他依据自己在农村的所见所闻创作了弹词《地主不动享清福》，运用人民群众喜闻乐见的曲艺形式唱出了人民的心声，道出了人民的不易。1951年2月1日，《地主不动享清福》发表在湘潭的《建设报》上。1951年，颜运生参加了湖南省戏曲改进干部讲习班。1963年，颜运生代表湘潭弹词艺人参加了在湖南剧院举办的省民间艺术会演，演

唱了自创弹词《英雄李定国》，并获得一等奖。同年元旦，颜运生被选为湘潭市文艺工作者协会曲艺创作组的副组长。此后，颜运生还创作了《白毛女》《铁道游击队》等弹词书目。1966年，颜运生死于肺结核，享年50岁。

（五）谭科生

谭科生（1943—1984），男，湖南安化人，艺名"谭瞎子"，弹词艺人。1959年，入新疆乌鲁木齐银行干部学校学习；1961年，毕业后回到安化；1962年，正式拜弹词盲艺人曹贤才为师开始学唱弹词，不久便能演出；"文革"期间，被选为安化仙溪公社文化站领导小组成员之一，主要负责管理民间艺术；1980年，发起组织仙溪公社五名曲艺艺人成立了安化县仙溪曲艺队，并担任队长。谭科生带领曲艺队开展演出活动，足迹遍布城市乡镇、边远山区。主要采取城镇定点演出、上门专门演出、山区巡回演出以及专场演出等形式，将弹词广泛传播。不同的场合演唱不同的弹词曲目，如在林业工作会议上演唱宣传森林法的《砍杉树》，在新婚场合演唱提倡新风尚的《辞彩礼》，根据亲姐为生儿子被折磨致死的现实编创了《计划生育好》，根据铁匠勤劳致富的事迹编创了《吴石保打铁》，等等。除此之外，和曲艺队成员及其徒弟一起，挖掘整理了《花亭会》《陶澍私访江南》《柳毅传书》《牛通拜寿》《牙痕记》等35个传统曲目。1984年10月18日，谭科生不幸与世长辞，年仅41岁。

（六）刘淡浓

刘淡浓（1936—2012），女，湖南长沙人，曲艺音乐工作者，曲艺演员。1951年，刘淡浓考入湖南省歌舞团歌队，主要演唱湖南民歌和曲艺类著名唱段，对各种曲艺唱段如祁阳小调、长沙弹词、山东琴书、四川清音等都能很好地进行演绎。长时间的演唱经历为她之后从事专业曲艺工作打下了坚实基础。

1958年，刘淡浓被调入湖南省曲艺团，主要负责唱类曲种的整理改编工作。她潜心于湖南弹词、丝弦、小调等曲种，在继承传统的基础

上，吸收湖南民歌、山歌、戏曲等代表性旋律并将其融入弹词、丝弦音乐中，使音乐更加丰富，更具有特色。她还采用民间音乐的支声手法，丰富弹词和丝弦的唱腔，她改编的常德丝弦有《姑嫂渡》《欧阳海勇救列车》《开箱教女》《热心人》等，改编的长沙弹词有《安源烈火》《一船化肥》《雕龙宝扇》等。此外，她还撰写了《曲艺声乐的特征》等文。

刘淡浓的嗓音清脆柔美，演唱时字正腔圆、韵味纯正，善于使用装饰音演唱，能够通过声音很好地表达曲目中人物的性格特征和思想感情。1959年与徐世辅合作演唱了常德丝弦《双下山》，此曲目由中国唱片社灌制成唱片发行于全国。

（七）徐世辅

徐世辅（1938— ），男，湖南花垣人，长沙弹词艺人，丝弦演员。1958年进入湖南省文艺干校学习并进入湖南省曲艺团。他痴迷于民间艺术的研究学习，向长沙弹词、常德丝弦、祁阳小调、衡阳渔鼓等曲种的老艺人取经，经过艰苦训练，很好地掌握了长沙弹词、常德丝弦、祁阳小调、衡阳渔鼓的唱腔风格与语言韵味。他那浑厚的嗓音、朴素大方的表演深受人民群众的喜爱。

1959年，徐世辅与刘淡浓二人合作对唱常德丝弦《双下山》，并由中国唱片公司灌制成唱片发行。20世纪70年代末，徐世辅开始在湖南省群众艺术馆工作，主要从事曲艺辅导研究。撰写了《曲艺表演漫谈》《曲艺作品立足于演》《曲艺革新浅谈》等文章，其中《曲艺表演漫谈》获得湖南省首届社会科学优秀成果奖，《曲艺革新浅谈》荣获湖南省群众文化学会第三届写作评奖二等奖。1982年，徐世辅参加了全国曲艺优秀节目观摩演出，与刘望宁合作演出了长沙弹词《奇缘记》，并获得表演一等奖。此外，徐世辅还获得湖南省委、省人民政府授予的"十三届三中全会以来有突出贡献艺术家"的称号。徐世辅在培养曲艺艺人方面也做出了不少贡献，曾多次举办曲艺培训班，为曲艺界输送了大批人才。

除上述长沙弹词艺人之外,还有黄仲甫、戴云、黄桂秋、刘银华、雷桂芳、陶凤球(女盲人)、张友福、张伯莲、罗克武、盛敏安、宋润桃(女盲人)、屈炳炎等人也对长沙弹词做出了贡献。

第七章 长沙弹词价值追问与传承保护

长沙弹词是在绚丽多彩的民间艺术环境中产生、形成和发展的,深受湖湘文化的影响,具有浓郁的湖南地方特色。长沙弹词在湖南弹词中最具有代表性,是湖湘三大曲艺之一。

第一节 长沙弹词的艺术价值

一、长沙弹词多维价值构成

长沙弹词自清代脱胎于"道情"而独立后发展至今,已经具有200多年的历史。在发展过程中,长沙弹词与渔鼓、湖南花鼓戏、长沙丝弦评书以及湘剧有着密切的关系,也是构成长沙弹词多维价值的成因。

(一)源起之初——渔鼓

长沙弹词源起于"道情",初有"长沙道情"之称谓,是在"道情"的基础上融入长沙方言进行演唱的湖南地方性说唱艺术。民国初年,长沙弹词与起源于"道情"的渔鼓曾经有过共同交流的历史,两者互相渗透、互相影响。

渔鼓是一种用渔鼓筒和月琴伴奏兼有演唱的传统说唱曲艺之一。民国初年,长沙弹词的表演形式为弹词艺人怀抱月琴自弹自唱,渔鼓的表

演形式是渔鼓艺人分别演奏渔鼓筒和月琴,共同演唱。由此可见,弹词和渔鼓的表演形式及伴奏乐器都十分相似。除此之外,两者的曲目脚本、音乐曲调等都有众多的相同之处,如两者有众多共有的传统曲目。

(二)密切联系——湖南花鼓戏

湖南花鼓戏是流行于湖南不同地区的花鼓戏的总称,是极具湖南地方特色的传统民间戏曲。主要有益阳花鼓戏、衡阳花鼓戏、长沙花鼓戏、岳阳花鼓戏、零陵花鼓戏、邵阳花鼓戏、常德花鼓戏等。

湖南花鼓戏在清光绪时期与弹词有着甚为密切的联系。湖南花鼓戏的著名剧目《韩湘子》由《湘子服药》《湘子渡妻》《湘子化斋》《湘子出家》《湘子卖杂货》《林英观花》等折子戏构成。其中《林英观花》一折中所使用的[道情调]取材自弹词音乐,音乐的节奏和旋律基本上与弹词曲调相同。湖南花鼓戏艺人吸收弹词的曲调用来丰富花鼓戏的唱腔,长沙弹词艺人吸收花鼓戏优美动听的旋律创造出新的曲调板式,丰富长沙弹词的音乐。由此可见,长沙弹词在发展过程中,不仅是单方面受到地方戏曲的影响,同时也对地方戏曲产生影响。

(三)"同胞兄弟"——长沙丝弦

长沙丝弦大约形成于清代初期,是具有长沙地域性特征的民间曲艺曲种,是湖南丝弦的分支之一。由于演出时主要使用三弦、月琴、琵琶、扬琴、京胡、二胡等丝弦乐器伴奏而被称为"湖南丝弦"。湖南丝弦主要是在湖南当地民歌和江浙一带的时调小曲相互渗透、相互影响、相互融合的基础上发展而成的。湖南丝弦具有浓厚的湖南地方风味,方言的使用是其最显著的特征。在不同地区流传的湖南丝弦既具有共性,又具有鲜明的地区个性。湖南丝弦流传至不同地区,形成了各具特色的地区丝弦,如流传于浏阳地区的"浏阳丝弦"、流传于平江地区的"平江丝弦"、流传于武冈地区的"武冈丝弦"、流传于衡阳地区的"衡阳丝弦"、流传于常德地区的"常德丝弦"和流传于长沙地区的"长沙丝弦"。

长沙丝弦的曲调音乐性较强,旋律优美动听,是一种善于表演抒情

类内容的曲艺艺术。根据形式的不同可分为牌子丝弦、板子丝弦和小调三类。其中"牌子丝弦"主要是演唱曲牌，曲调音乐甚是丰富，如［莲花落］［小桃红］［普天乐］［九连环］［凤阳调］［四大景］［银纽丝］［清江引］［安庆调］［斗把高腔］等。"板子丝弦"所使用的基本唱腔板式有［一流］［二流］［三流］等。长沙丝弦的表演者主要有两种：一种是以自娱自乐为主的村民；另外一种是以长沙丝弦演奏为业的民间艺人，多由盲人及其弟子组成。

长沙丝弦自清代传入便在长沙地区广泛流传开来，并与长沙曲艺紧密结合，丰富了长沙曲艺的音乐部分。丰富优美的长沙丝弦音乐对长沙弹词产生了影响，弹词艺人吸收借鉴了丝弦优美的音乐，丰富了演唱部分音乐的旋律，使听众更为爱听。

（四）道白特色——评书

长沙弹词在发展过程中受到"评书"的较大影响，曾一度被称为"讲评"。湖南"讲评"可被简单地认为是在运用长沙方言进行讲说的基础上加入音乐伴奏等因素形成的。研究表明，长沙弹词中的道白部分深受评书的影响，具有评书的鲜明特征。

（五）素材来源——湘剧音乐

长沙弹词中融入湘剧音乐主要得益于鞠树林的改革。鞠树林是活动于清末民初的著名长沙弹词艺人。最初，在长沙湘剧班中学习"武场"（打击乐），同时研究学习弹词。湘剧班的学习经历为他以后改革长沙弹词奠定了良好的基础。

湘剧，又称"长沙班子""大戏班子""湘潭班子"或"长沙湘剧"，起源于明代的弋阳腔，是流行于湖南湘潭、长沙等地区的传统民间戏曲。湘剧中包含了高腔、乱弹、昆腔等，其中高腔和乱弹的剧目占绝大多数。高腔起源于江西的弋阳腔，是湘剧的主要声腔之一，所用曲牌据不完全统计约有三百支，南曲的运用多于北曲，一支曲牌主要由"流"和"腔"两部分组成。高腔所使用的节拍主要有规整节拍和自由的散板两种。乱弹，又被称为"南北路"或者是"弹腔"，属于皮黄系

统，也是湘剧的主要声腔之一。其中南路的音乐节奏较为婉转流畅，速度较慢，北路的音乐节奏较为开朗明快，速度较快。唱词一般采用七字句或者是十字句。

鞠树林在改革长沙弹词，取消每句必须带有衬词，变演唱烦琐为干净利落的同时，借鉴吸收了湘剧音乐。将湘剧音乐中的长处融入长沙弹词，改变了长沙弹词唱腔单一、平凡、起伏不大的缺点，大大地丰富了长沙弹词的音乐，促进长沙弹词进一步发展。

二、长沙弹词价值体现

长沙弹词是长沙历史文化的活态载体，从"劝世文"到塑造人物形象，从宣扬中华民族传统美德到表现人物反抗精神，从叙述朝代更迭到宣传民主革命思想，无不反映出不同历史时期特有的时代主题。长沙弹词的产生、形成与发展顺应着人民群众的精神需求，贴近社会底层人民真实的生活，是人民群众内心最为真切的呼声。通过艺人代代实践、创新、改革、传承的长沙弹词是弹词艺人集体努力的结晶，是历史社会现实的缩影。欣赏长沙弹词，既能从中窥探到古老长沙文化的真知，又能感受到当代长沙文化的内涵。长沙弹词自清代中叶发展到现今的样态，经历了数次大起大落。虽然随着社会的进步和时代的发展，长沙弹词险些被湮没，但是在艺人的不懈努力和顽强坚持之下，至今仍活跃在曲艺大舞台上。如今，长沙弹词受到越来越多音乐学者以及社会人士的重视，究其原因是由于长沙弹词拥有多元的价值。只有充分认识和了解长沙弹词具有的价值，才能吸引更多的人加入学习、研究、挖掘、传承、改革、创新、传播长沙弹词的队伍之中。

从历史的角度来看，长沙弹词是一座蕴藏丰富的历史宝库；从学术研究的角度看，长沙弹词的内容极其丰富多彩；从语言研究的角度看，长沙弹词是研究长沙方言最为全面、真实的历史素材；从教育教学的角度看，长沙弹词具有审美、教化等方面的功能。总之，长沙弹词所蕴含的丰富的文化信息和多元价值是广泛且珍贵的。

(一) 历史文化价值

长沙弹词是一种具有悠久历史的传统民族民间曲艺艺术,有着丰富深刻的文化内涵,呈现出特有的民族风格和地域风格。作为曲艺文化的重要组成部分,长沙弹词的创作主体是生活在社会底层的广大人民群众,主要从人民群众的角度出发,运用群众的眼光,强调积极生活的思想。

长沙弹词是极其珍贵的以口传心授为主的口头非物质文化遗产,是中华民族文化的重要组成部分。长沙弹词在发展过程中除了深受长沙地理环境、人文精神、民族文化、地方习俗等因素影响之外,也深受各种地方曲艺、戏曲文化的影响。长沙弹词的发展历史是长沙文化发展历史的缩影,是历史上民间艺术之间相互交流、相互渗透、相互影响的动态历史见证。

不同时期的长沙弹词蕴含不同时期的文化。清代中叶以前,初始的长沙弹词主要是演唱"劝世文"之类的曲目。随着演出的增多和人民群众的喜爱,弹词艺人取材长篇章回小说、民间故事、戏曲剧目等创作改编了新的长沙弹词曲目。新的弹词曲目具有显著的时代特征,如叙述朝代兴衰的《薛刚反唐》以中国历史上唯一一位女皇帝武则天一生参政、篡位、退位的历史为主线,突出了薛刚等人路见不平、拔刀相助的英雄形象;如劝诫世人为善的《雕龙宝扇》《花亭会》等曲目,揭露了封建社会官员贪赃枉法,商人豪门欺凌百姓的罪恶行为,劝人为善;宣传传统美德的《清风亭》《安安送米》等曲目,讲述了父母养育之恩,强调子女必须谨记在心,好好孝敬父母;表现叛逆思想的《双下山》,讲述了年轻僧尼不畏惧封建权威,追求自由和美好的爱情。这些传统曲目反映的都是旧时人民群众真实的生活情景,为我们了解中国传统历史以及深入探究湖湘文化提供了重要途径。

文化作为一种历史现象,是社会历史积淀的产物,是社会现状的反映。辛亥革命时期,深受帝国主义、封建主义的压迫,人民群众生活在水深火热之中。此时,人民已经开始觉醒,不少知识分子利用民间艺术

形式，宣传民主革命思想。如陈天华就曾创作了长沙弹词《猛回头》，用以宣传民主革命思想，唤醒"沉睡"中的国民，激发国民的爱国热情。1926年至1927年，随着时代主题的不同，又产生了不少弹词曲目。如曾三和廖六如创作的《诉苦歌》，唱出了劳苦大众深受土豪劣绅压迫的悲惨命运，鼓励大众与封建恶势力做斗争；《暴动歌》《妇女解放歌》等为秋收起义大造声势。1930年，中国工农红军第三军团占领长沙后，为了宣传中国共产党和工农红军的方针与政策以及揭露国民党的罪恶行为而编演了许多曲艺作品。抗日战争时期，著名弹词艺人舒三和等编创了《新骂毛延寿》《孙方政救国》等曲目用于向人民群众宣传抗日救亡。中华人民共和国成立后，在革命文艺路线指引下，弹词演出深入到工矿、农村和部队，表现的文化主题也发生了变化，主要用于宣传社会主义革命和建设，表现工农兵生活斗争的场面，让人民群众深入了解社会主义社会。这些弹词曲目的创作贴近时代主题，为我们了解近现代中国人民思想的转变，中国的政治、经济情况提供了真实素材。

长沙弹词是民族智慧的结晶，是长沙文化的象征，是时代的产物，是人民群众生活中不可缺少的一部分。传承和保护好长沙弹词，对于了解中国历史、研究长沙地域性文化有着不可替代的价值。

（二）学术研究价值

长沙弹词的演唱方法、润腔技巧、调式调性、唱腔音乐等都是我国曲艺曲种之中最为丰富、独特的。长沙弹词采用了说唱相结合的演唱方法，说的部分为散文，唱的部分为韵文，散韵相间，为研究我国传统声乐艺术提供了丰富的史料。长沙弹词独有的润腔技巧，为我们了解曲艺艺术的唱腔处理、唱腔设计提供了广阔的空间。长沙弹词的音乐主要采用民族五声调式为主，旋律简洁优美，曲式结构主要为变奏曲式，这些为我们进行民族音乐研究提供了稀有、珍贵的素材。

经由老艺人彭延坤规范整理的长沙弹词的九板八腔、十八套曲以及方言十三辙等内容，使得长沙弹词区别于其他曲艺形式，对其进行深入的学术研究，能够让我们对长沙弹词的特征有着更为精确的把握。在长

沙弹词的发展中，曾出现了四大流派（廖派、周派、舒派、彭派），对流派的研究有利于我们对长沙弹词的演唱特色了解得更为全面。

（三）方言研究价值

众所周知，长沙弹词最为显著的特征便是采用长沙官话进行讲唱，所谓长沙官话是指在中州音韵的基础上融入长沙方言，其语言具有通俗性、口语性和地域性。长沙方言有自身的特点，为十三辙及六声音调。长沙方言的十三辙在继承全国通用的普通话十三道大辙的基础上，融入长沙地方方言形成。长沙方言特有的十三辙分别为弓生韵、提歇韵、连字韵、弹簧韵、富字韵、由字韵、豪字韵、亏字韵、钗字韵、梭字韵、花字韵、诗字韵、居书韵。长沙方言有六声，即阴平、阳平、上声、阴去声、阳去声、入声，六声之间的调值较为接近，因此平缓偏低是长沙方言的声调特点。深入地了解、研究长沙弹词中所使用的长沙方言，对研究分析长沙弹词的唱腔有着重大的作用。当今社会，一些具有鲜明特征的地方性方言正伴随着社会发展而逐渐消失。长沙弹词是运用纯正的长沙方言进行演唱的，对于开展长沙方言的专题性研究有着重要价值，能够将长沙方言的魅力留存下来。

（四）教育教学价值

长沙弹词不仅仅是一种曲艺文化、方言文化，还是一种教育文化。在历史的长河中，长沙弹词充当着审美教育、历史教育、思想教育、交际礼仪教育的角色。

首先，长沙弹词在一定程度上能够提高听众的审美能力。作为在民族民间曲艺中顽强生存的长沙弹词，其表演具有较高的审美性。优美的唱腔、优雅的唱词、丰富多彩的板式、简洁流畅的旋律、民族风味浓郁的方言、贴近生活现实的故事，能够让表演者与听众在心灵上得到统一，使听众真切地体会到长沙弹词的美感，满足其审美需求，在轻松自如、幽默风趣的表演中提高听众的审美能力。

其次，长沙弹词在一定程度上能够增加听众的历史知识。长沙弹词是顺应时代而发展变化的，其发展史可以被看作是一本知识丰富的历史

教科书。长沙弹词的传统曲目大部分是以叙述朝代兴衰更迭为主要内容的。例如，《隋唐演义》叙述了隋朝末年朝政腐败、科敛无度、民不聊生，迫使人民群众揭竿而起，气数已尽的隋朝走向灭亡，新兴的唐朝得以建立的故事。听众在听弹词艺人讲述历史故事的同时，也在无形之中吸收了历史知识，丰富精彩的故事情节有利于听众将历史发展、历史事件铭记在心。

再次，长沙弹词在一定程度上能够达到思想教育的目的。古圣人孔子曾提出"移风易俗，莫善于乐"，把音乐当作治理社会的重要手段。长沙弹词艺人通过口头传唱的形式传播中华传统美德、历史文化知识、社会道德规范等。不同时期的长沙弹词承载着不同的思想教育内容。最初的长沙弹词主要讲述的是道教故事，随着听众的增多，长沙弹词逐渐走向大众化、民族化、世俗化。为此弹词艺人在曲目上进行了改革，从民间小说、传奇故事、戏曲剧目中取材，创造出许多篇幅较长的曲目，如《三国演义》《水浒传》《隋唐演义》《封神演义》等。长篇传统曲目的演唱短则几天，长则需要几个月，曲折复杂的故事情节反映了封建社会底层人民群众的生活状况。仁义忠孝、除暴安良、惩奸除恶渗透在长沙弹词的每个曲目之中。

清末民初，争取社会民主、民族独立成为时代的主题。此时，思想进步的文人志士参与到口头文学的创作，采用百姓喜闻乐见的民间艺术形式，宣传民主革命思想，唤醒广大民众，动员民众齐心协力推翻帝国主义的压迫，做国家的主人。陈天华创作的长沙弹词《猛回头》，生动、通俗的唱词深刻揭露了帝国主义在华的罪行，痛斥了清政府的软弱无能，将民主革命的思想在民众间广泛传播，对于唤醒民众起到了重要作用。

时代的发展为长沙弹词新曲目的诞生提供了丰富的素材，中华人民共和国成立后，除了歌颂传统中华美德之外，还产生了不少歌颂社会主义新面貌、赞颂模范人物无私奉献精神、批判封建思想、提倡进步思想等的现代曲目。

最后，长沙弹词在一定程度上具有交际礼仪教育的价值。源于民间的长沙弹词最初只是民间艺人的谋生手段，现如今长沙弹词作为长沙最具特色的曲艺曲种经常出现在长沙的重大演出活动中。弹词老艺术家彭延坤先生创造的"现场问答"的表演形式，改变了传统的艺人讲唱、听众听唱的旧局面，产生了艺人与现场听众沟通、互动的新局面，使观众与艺人之间有了情感上的交流，让曲目更加深入人心。"现场问答"的表演形式对交际礼仪方面有着很高的要求，从而使长沙弹词具有了交际礼仪教育的价值。

（五）旅游经济价值

长沙弹词是一种独特的旅游资源，其深厚的文化底蕴和独一无二的文化特征能够给人们带来精神上的享受。在旅游胜地开展符合大众审美要求的长沙弹词表演活动，提高长沙弹词知名度的同时，也可进一步促进当地旅游产业的开发。旅游活动实际上是文化交流和传播的活动，充分开发长沙弹词文化从而将其发展成为旅游产业的一部分，在供旅游者观赏的同时，可起到宣传和弘扬长沙文化的作用。

第二节　长沙弹词的保护现状

从对长沙弹词的历史梳理中可以发现，长沙弹词的发展可谓是一波三折。目前，通过对长沙弹词的传承状况、保护措施、存在问题等方面的深入了解，发现长沙弹词的现状不容乐观。

一、传承境遇

清代康熙年间，主要在江浙一带流传的弹词开始传入湖南，并与湖南当地方言相结合，形成了独具地域性的湖南地方弹词。长沙弹词在形成之初主要以讲唱篇幅短小的"劝世文"为主，后来逐渐开始讲唱传

统的长篇故事。1921年，弹词艺人舒三和等人搭建起简易的布棚，开始了长沙弹词的"坐棚"演唱，迎来长沙弹词第一个辉煌期。

20世纪50年代初期，供民间艺人演唱的场所只剩下火宫殿书场一处，长沙弹词艺人只能在车站、码头、公园或者是走街串巷进行表演。1956年，在人民政府的号召下，民间艺人欧德林、舒三和等人组织成立了长沙市第一个曲艺演出团体——"长沙市弹词说书组"。1958年，杨干音、欧德林、陈茂达等人在弹词说书组的基础上组建了长沙市曲艺队，并在黄兴中路大众游艺场内建造了曲艺厅，厅内设置了百余个座位，供听众边品茶边听曲艺。随后，民间艺人也纷纷建立起民营曲艺团体，较为著名的有西区湘江曲艺队和东区红光曲艺队。

20世纪60年代，长沙弹词主要以说唱新书为主，如《野火春风斗古城》《林海雪原》《红灯记》等，曲目的内容主要是反映社会现状以及歌颂新人新事。1968年，在"文化大革命"的大背景之下，长沙弹词遭受到前所未有的破坏。长沙地区的曲艺团、曲艺队被迫解散，演出场所——大众游艺场和曲艺厅被迫撤销，演出艺人被迫转行，曲艺资料大部分被烧毁。直到"文革"结束，长沙地区的曲艺才迎来了新的生存机遇。一些曲艺艺人开始了曲艺演出，短时间之内在长沙城里兴起了水月林、三王街、湘村街、坡子街、解放四村等20多个书场，曲艺艺人彭延坤、雷桂芳、罗克武等人"坐场"演出。这开启了长沙弹词第二个辉煌期。

20世纪80年代中期开始，随着经济的快速发展，各种娱乐形式如同雨后春笋般迅速兴起，多元化的娱乐形式满足了新时代人民的需求。随着生活节奏的加快，传统的品茶听书逐渐落后，在与新兴娱乐形式的竞争中，长沙弹词无疑是以失败而告终的。听众大幅流失，茶馆书棚绝迹，使得长沙弹词走上了濒临灭绝之路。

自20世纪90年代开始，彭延坤及夫人谭玉清就一直从事着收集整理有关弹词录音资料的工作，通过各种方式尽可能多地保存弹词资料。有一次谭玉清听说有户人家中存有弹词录音，于是便拽着彭延坤登门拜

访。回忆当时的情景，谭玉清露出了心痛的神情，说道："那些磁带被随便丢在冰箱顶上，有些有盒装，有些没有，全是灰尘。"谭玉清将所有的磁带细心地清理干净，她希望在未来的某一天，有人能将这些磁带翻录出来，使人们能够欣赏到独具年代风味的长沙弹词。1996 年，弹词艺术家彭延坤先生参加了湖南有线电视台举办的"湘音俚语"曲艺比赛，演出了传统曲目《武松怒打观音堂》和新编曲目《游长沙》，将长沙弹词再一次带入观众的视野。彭延坤曾说："如果长沙弹词到我这里给断了，我有愧啊，愧对我们的祖先，愧对那些弹词爱好者，作为长沙弹词唯一代表性的传人，我不能让弹词就这么消失了，我要传点东西给后世啊。"

2006 年，彭延坤和谭玉清准备好所有的录音材料，踏上了为长沙弹词申请非物质文化遗产的道路。"申遗"的过程无疑是漫长且曲折的，经费的不足、环境的恶劣、身体的透支都为录音过程带来了巨大困难。但是，二人并没有因此而放弃，而是及时地将 13 张长沙弹词光盘赶制出来。终于，2008 年长沙弹词正式列入国家非物质文化遗产保护名录。

彭延坤作为长沙弹词的唯一传承人，一直致力于长沙弹词的传承与弘扬。随着身体的每况愈下，他最大的心愿便是能够找到长沙弹词真正的传承人，让长沙弹词这一古老的地方曲艺能够一代代传承下去。2016 年 4 月 19 日，彭延坤及夫人谭玉清在长沙火宫殿举行收徒仪式，收了张明星和刘丹两名新徒，到场的有省市领导、省市文艺界名人以及彭延坤的徒弟们等。11 月 13 日，"长沙弹词泰斗"彭延坤因肺癌医治无效与世长辞。

目前，从事长沙弹词表演的主要有王志敏、张明星等人。2017 年 7 月 28 日，张明星创办的长沙弹词、浏阳皮影传习所在枨冲镇正式启动，为保护和传承长沙弹词以及浏阳皮影起到了一定作用。此外，张明星还参加了中央网信办网络新闻信息传播局与非物质文化遗产司联合组织开展的"喜迎十九大·文脉颂中华"非物质文化遗产大型网络传播活动，

他手抚月琴，弹唱了一曲极具长沙风味的《武松打虎》。

二、保护状况

对于长沙弹词的抢救与保护，长沙市政府及相关单位采取了一系列措施。如 2004 年 4 月 30 日长沙市第十二届人大常委会第十一次会议通过、2004 年 7 月 30 日湖南省第十届人大常委会第十次会议批准、自 2004 年 11 月 1 日起试行的《长沙市历史文化名城保护条例》，明确要求搞好湘剧、花鼓戏、长沙弹词、长沙评书等非物质文化遗产的普查、收集、整理工作。经过政府相关人员以及老艺人的努力，长沙弹词于 2006 年被列入湖南省非物质文化遗产保护名录。同年，长沙市政府投入 15 万元资金，由市文联组织开展有关长沙弹词的保护工作。由长沙市曲艺家协会组织，艺人自费录制了长沙弹词中、长篇曲目脚本《紫电龟灵》《瓦车篷》《宝钏记》等 6 部 36 万字；湖南人民出版社出版了长沙弹词传统曲目文字本《鹦哥记》《宝钏记》等 22 万字；《湖南弹词传统节目选》《长沙弹词传统节目选》收入长沙弹词《武松怒打观音堂》《花亭会》《赵申乔四案》等中、短篇 20 部，36 万字；中国唱片社出版长沙弹词传统曲目《鲁提辖拳打镇关西》3 万多字；新华出版社收入长沙弹词声腔音乐 10 谱；老艺人彭延坤整理、记录了长沙弹词九板八腔和方言十三辙。

在申请国家级非物质文化遗产的过程中，制定了明确的保护内容。如挖掘、记录长沙弹词传统曲目 100 万字，编印《长沙弹词传统曲目》第二集；录音、录像长沙弹词传统曲目 150 万字；录制《潇湘百年风云录》5.1 万字；编印《长沙弹词音乐》，收入九板八腔、十八套曲、方言十三辙；收集长沙弹词参加全国、省会演出文艺评奖等曲目的文字本和曲谱；收集长沙弹词参加全国、省、市会演演出照片；在长沙市艺术博物馆内设"长沙弹词分馆"进行展出；组织长沙弹词学术研讨活动；编写《长沙弹词志》；在湖南艺术学院增设"长沙弹词"选科，培养长沙弹词艺术接班人；《星城演唱》增加篇幅，发表长沙弹词作品，每年

不少于两期；开展校园曲艺活动，推广以长沙弹词为代表的本土曲艺，以发现新苗；等等。此外，还制订了详细的五年计划（2007—2011），对于每年所要实施的保护措施进行详细列举，其中前四年都强调彭延坤老先生的收徒，旨在培养年轻一代传承人，保留长沙弹词的原始风貌。

市文联在传承和保护长沙弹词的过程中，尽心竭力地将工作落到实处，在保护费用上给予最大限度的支持。根据实际情况的分析，市文联制订了三项工作计划：一是对长沙弹词老艺人在生活、保健等方面给予政策性补助；二是有计划地组织挖掘和记录长沙弹词传统曲目；三是力争培养出能基本独立演唱中、短篇长沙弹词传统曲目的弟子。在老艺人彭延坤身体欠佳的情况之下，市文联组织人员前往彭延坤家中进行唱腔曲目的录制工作，成功地录制了 14 盘录音带。此外，还组织创作人员整理和收录长沙弹词。在市文联的保护与老艺人的努力之下，长沙弹词于 2008 年正式列入国家级非物质文化遗产名录。后来，由于群体组织性质导致市文联没有强有力的行政职能，以及原本负责长沙弹词保护工作的人员的陆续调离，使得市文联不再适宜从事长沙弹词的传承与保护工作，因此，市文联将长沙弹词的保护工作移交至长沙市群众艺术馆。长沙市群众艺术馆承担起长沙弹词的保护工作并做出承诺声明：认真贯彻《非物质文化遗产法》，依法履行保护职责，切实做好保护工作；充分利用现代科技手段，广泛收集整理长沙弹词的文字、声音和图像资料，建立长沙弹词数据库，进一步摸清长沙弹词的生存状况，举办培训班，建立长沙弹词队伍，确保长沙弹词有序活态传承。

2015 年，长沙市群众艺术馆为了使长沙弹词能够进一步发展，组织开展了长沙弹词原创作品征集大赛，开赛的目的主要是寻找更多的有关长沙弹词的优秀作品，丰富长沙弹词的素材资料，为其发展注入新的活力。

三、现实困境

20 世纪 80 年代中期之后，长沙弹词再次走向衰落。在长沙市政府

的扶持之下，长沙弹词的抢救与保护工作相较之前有了很大改善，但是就目前而言，长沙弹词并没有摆脱濒危的局面，仍然存在着不少问题。

（一）社会环境冲突

传唱于大街小巷、茶楼饭馆的长沙弹词曾经是人们茶余饭后为数不多的娱乐消遣方式之一，盛极一时。但飞速发展的现代社会与传统文化的传承和发展之间产生了极大冲突。便捷的传播手段，使得一部分"快餐式文化"迅速地在人群中传播开来。潜移默化中，"快餐式文化"逐渐取代了传统文化在大众心目中的地位。

快节奏的社会生活、喧闹的社会环境、为生计疲于奔波，使得越来越多的人不能再像以前那样静下心来欣赏悠扬优美的传统曲艺韵律。大多数人认为悠扬舒缓的长沙弹词与现代社会显得是那样的格格不入，对长沙弹词持有一种拒绝的态度。曾经的长沙弹词爱好者、痴迷者也在逐渐减少，他们不再像往常一样花费大量时间欣赏、学习和钻研长沙弹词，甚至有一部分人已经完全放弃了当初对长沙弹词的执着。

随着城市化进程的加快，城市规划的试行，原本长沙弹词经常演出的场所被移为他用，演出已无一席之地。

（二）观众严重流失

一部优秀作品只有通过观众的检验才能显示其存在价值。一般来讲，一部经久不衰的作品背后都有着一大批狂热的爱好者。对于长沙弹词来说亦是如此，从20世纪中期开始，长沙弹词有着庞大的观众队伍。

在新时代背景下，长沙弹词却处于灭绝的边缘。一方面，当人们将注意力转移到新颖的娱乐形式时，长沙弹词甚少有在大众面前演出的机会。由此一来，不仅无法吸引新的观众，而且也造成旧有观众的大量流失。另一方面，各种娱乐场所的大量开启，吸引了众多中青年观众，长沙弹词的演出无人问津。曾经作为时代标杆的长沙弹词逐渐被人们遗忘，甚至面临着被抛弃的局面。现今，除了少数年迈的老人对长沙弹词还留存着一些零星的记忆之外，年轻一辈对长沙弹词知之甚少，不少长沙当地市民甚至一无所知。因此，观众的大量流失是造成长沙弹词走向

衰落的一个主要原因。

（三）传承人青黄不接

我国传统民间艺术是艺人们通过口传心授的方式一代代传承下来的，长沙弹词也是如此，一代代艺人的良好传承是继承、保护、发展长沙弹词最为重要的因素。

20世纪80年代中期以后，曾经人山人海的民间书场已不再拥有以往的繁华景象，变成了无人踏足的"空城"，许多以演奏长沙弹词为生的老艺人放弃一生热衷的事业，寻找新的生计，长沙弹词的传承面临危机。

彭延坤作为长沙弹词的代表性传承人，一直致力于传承和保护长沙弹词的工作。他和刘银华等人在大多数弹词艺人放弃弹词演奏之后，仍然坚持表演长沙弹词，在困境中寻找一切可能的机会，向大众展示长沙弹词的魅力。随着年龄的增大，彭延坤的身体出现了不少状况，没有足够的精力来支撑长时间的现场演出。尽管如此，他还是苦苦支撑着，为长沙弹词的传承做出自身的努力。彭延坤曾先后收过十几名徒弟，但是最后都由于各方面的原因没有再专攻长沙弹词，纷纷转行。年轻人对这一古老的传统艺术并没有兴趣，很少有人主动拜师学艺，由此出现了传承断层的现象，长沙弹词的传承青黄不接。

长沙弹词不同于其他传统艺术，它自形成之初起，其教学方式主要是以师傅的口传心授为主。口传心授的教学方式决定了老艺人培养新人的模式，只能是少而精。又由于长沙弹词有着自身的表演模式，弹词艺人在学习过程中除了要不断丰富文学基本功外，最为重要的是要将长沙弹词独具韵味的说书、弹唱的特点琢磨精透，其学习过程是漫长的。因此，培养一个专业的长沙弹词艺人是一件非常困难的事情，需要花费大量的时间和精力，由此也使得长沙弹词的传承出现青黄不接的现象。

2016年彭延坤的去世，更是把长沙弹词的传承推向了临界点。他的去世意味着具有正宗长沙老味道的长沙弹词随之消失。虽然在这之前，彭延坤新收了张明星和刘丹两名徒弟，他们也能够演唱一些长沙弹

词的传统曲目，但是距离专业的弹词艺人还有很长一段距离。彭延坤在世时曾指定王志敏为长沙弹词的传承人，除此之外，几乎没有人从事长沙弹词的传承工作，新生代中更无人学习长沙弹词。

（四）扶持资金短缺

我国传统艺术主要流传于民间，一般都是以口口相传的方式传承下来的，并没有系统的文字记录，由于年代的久远，众多资料散落在民间，并且都受到不同程度的破坏，这对于工作人员来说无疑是一个巨大的挑战，开展传承和保护工作需要有足够的资金支撑。

对于长沙弹词的保护和传承工作来说须做到以下几点：首先，通过各种方式和途径尽可能全面地搜集散落在民间的有关长沙弹词的相关资料，如搜集手抄版曲目剧本；寻找在世弹词艺人，通过笔录的形式记录传统曲目；等等。其次，聘请各领域的专家相互配合，对搜集到的资料进行修复、整理、录制等。最后，为长沙弹词的发展专门培养一批专业的弹词艺人。不论是工作人员的基本生活还是购买技术设备，都离不开大量的资金支持。

2006年长沙市政府曾经投入15万元资金用于开展长沙弹词的保护工作，但这无异于杯水车薪。彭延坤及其夫人谭玉清在录制长沙弹词时，为了节省经费而选择了录制环境较差的录音室，从录制到核对都是两人亲自进行的。在目前的社会背景下，依靠艺人表演赚取费用自觉开展长沙弹词的保护工作是不可能的，资金的短缺使得长沙弹词的表演逐渐减少，因而对长沙弹词展开抢救工作最首要解决的便是资金问题。

（五）保护机制不完善

在现今的社会大背景之下，对于传统艺术的保护不同于以往民间自发的保护模式，需要建立完善的保护机制。

近年来，对长沙弹词展开保护工作的单位主要是长沙市文联和长沙市群众艺术馆，长沙市文联在保护计划的实施方面做了大量工作，长沙市群众艺术馆在接手长沙弹词保护工作的同时为履职长沙弹词的保护工作做出了承诺声明，但在施行过程中由于受到各种因素的阻碍，工作的

进行并不如计划中顺利。保护长沙弹词的大方向是明确的,但对具体的实施过程、阶段性目标并没有做出相应的阐述,使得对长沙弹词的保护显得空泛化。另外,没有建立专门的部门开展保护工作。从一定程度上来说,这样的保护机制是欠妥当的,不利于长沙弹词的发展。

(六) 现代媒体冲击

任何一门艺术的存活都依赖于不同的传播方式,以往艺术的传播主要依靠艺人们走街串巷、登台演出等。而在现代生活中,电视、电脑、手机是最为主要的传播媒体,它们以自身快捷便利的特点将大量信息传播开来,人们足不出户便可以了解到有关领域的最新信息。对于音乐、戏曲、曲艺等艺术的欣赏,也不需要亲临现场。这对于依赖现场演出的长沙弹词来说冲击很大。

(七) 理论研究薄弱

长沙弹词作为一种古老的传统民间曲艺主要是以现场演出为主的,有关文字的记载较少,很少有人对其进行理论研究。从对其历史的考证中,我们可以发现长沙弹词主要偏重于实践。虽然实践是极其重要的,但也不能忽视理论。理论是人们对实践过程中所获得的知识和经验加以概括和总结而形成的,科学的理论知识对实践具有指导作用。

系统的理论研究对于传承和保护长沙弹词来说是十分必要的,只有了解长沙弹词的保护和发展历史、音乐特征、曲目作品、说唱板式等内容,才能为长沙弹词的发展制定更为明确的措施。弹词艺人只有掌握系统的弹词理论,结合实践表演才能将长沙弹词的艺术感染力发挥到淋漓尽致。

目前能够查阅到的有关长沙弹词的理论研究文章较少,主要有郑迤的《"长沙弹词"艺术特征初探及其现状与传承》、周湘利的《长沙弹词的渊源、音乐特征及其保护发展》、龙华的《长沙弹词》、雷济菁的《长沙弹词唱腔研究》等,其中最具代表性的便是彭延坤的徒弟雷济菁的《长沙弹词唱腔研究》。对于拥有悠久历史的长沙弹词来说目前仅有的理论研究是远远不够的,研究范围还太小,涉及的内容不够全面,研究的层次不够深入。

第三节 长沙弹词的发展措施

长沙弹词蕴含着丰富的历史文化,从其质朴通俗的唱词中我们能够了解到长沙地区的风土人情、历史状况和风俗习惯等。对于长沙弹词的保护,不仅是为我国留存下优秀的传统曲艺,从某种程度上来说,也是对长沙地区的本土文化进行保护。长沙弹词的传承过程实质上就是演出艺人、观众、书目、说唱技巧等的传承,在其传承过程中既有着与其他曲艺传承相比的共性,又有其独特的个性。长沙弹词的很多表演内容是以口头文学的形式呈现的,这对弹词艺人的文学和演出功底都有着极高的要求。

当前,我们应该将更多的关注力聚焦到如何使长沙弹词存活于当代社会,如何让它走入观众的视野,如何使它朝着更好的方向发展。要想使传统艺术在当代社会生存发展,必须改变故步自封的做法,必须对传统文化进行有意识的转变,必须对传统文化有所创新,必须将传统文化与时代精神有机结合。长沙弹词作为物质文化遗产的代表性项目,作为长沙本土传统文化的象征,包含有多元独特的价值。开展长沙弹词的保护、传承和发展工作道路漫长。为了能够更好地保护和传承长沙弹词这一优秀的传统曲艺,为了使其能够朝着更好的未来发展,以下几方面的工作必须提到日程上来。

一、创建适宜环境

开展有关长沙弹词的保护和传承工作,使其能够长久地生存下去,一个适宜的生存环境是必不可少的。在现代社会,仅靠弹词艺人的表演已很难将长沙弹词维持下去,新颖多元的新文化形式能够轻而易举取代传统文化在大众心目中的地位。

从时代发展的特征来看，现今对于传统文化的保护和传承，除了需要艺人的努力之外，还需要政府有意识地干预。政府部门应该组织城建、财政、规划等部门相互配合，为长沙弹词的发展创造有利条件，创建一个既符合社会发展规律又适宜长沙弹词发展的环境。在政府的扶持之下，弹词艺人们应该在继承传统弹词艺术基础上，从表演形式、剧目内容、演唱技巧等方面进行符合时代要求的改革与完善，营造一个良好的、有利于长沙弹词生存的环境。

二、更新文化思想

长沙弹词之所以不同于其他任何一门艺术，主要是因为它具有独特的地域性文化特征，集中展示了独具特色的长沙本土文化。从事长沙弹词保护和传承工作的人员必须从思想上对长沙弹词文化进行重新认识，从现代视角出发，挖掘其内在的文化底蕴，将其中蕴含的低俗的、封建的、落后的文化思想剔除，留下健康的内容。

长沙弹词具有历史文化价值、学术研究价值、方言研究价值、教育教学价值等，因此必须深入挖掘长沙弹词的深层内涵，使其蕴含的多元价值得到充分展现，使其文化内容得到更进一步的丰富和发展。这样，才能使长沙弹词具有可持续发展性。

三、强化政府作用

政府部门的参与，为保护和传承长沙弹词奠定了一定基础，有利于它朝着健康向上的方向发展。长沙弹词的发展状况与不同时期的政治、经济、文化有着密不可分的关系。中华人民共和国成立以来，虽然相关部门对其进行过调查，也有相关的传承和保护单位，但是由于各种条件以及设备的限制，截至目前，对于长沙弹词的挖掘、整理以及研究还是不够充分的，目前能够查阅到的有关文字、音像资料不足以使人们对长沙弹词有一个系统而全面的认识。随着老艺人彭延坤的辞世，长沙弹词的传承和发展陷入一个迷惘状态。老艺人的相继辞世，为及时有效地保

护长沙弹词敲响警钟，开展抢救工作刻不容缓。此时，强化政府的作用显得尤为重要。

首先，希望政府部门能够挑选各专业人员组成长沙弹词保护小组。组织研究人员开展田野调查活动，深入民间搜集散落在各地的资料，寻找民间老艺人，运用文字记载、拍照、录像等手段最大限度地将流传于艺人之间的口头文学保存下来，供后人学习与研究。在搜集的基础上，技术人员可通过各种先进的技术手段，对长沙弹词的书目手抄本、磁带等资料进行修复。将老艺人的演唱记录下来并制成乐谱。总之，应建立一个完善的资料库，为年轻艺人学习演唱技巧提供可靠的音像资料。

其次，希望政府部门能够建立健全完善的保护机制。对保护工作的总体目标、阶段性目标、具体流程等进行细致规划和科学管理。长沙弹词的传承和保护工作，并不是一两个人能够完成的，需要一个团队默契配合。只有拥有健全的保护机制，长沙弹词的挖掘、整理、保护和传承工作才能顺利进行。

最后，希望政府能够加大资金的投入。不管是开展田野调查、修复资料还是演出，都需要大量的资金支持。由于听众的严重缺失，演出收入无法维持演出艺人的生计，更加没有多余的经费开展其他工作。政府部门应设立专项经费，为演出艺人的生活提供一定的补助，使得艺人们能够专注于长沙弹词的表演与研究；投入一定的资金建立长沙弹词演出基地，为艺人们提供固定的训练、交流和演出场所；还可以投入一定的经费建立奖励制度，由此吸引更多的人加入长沙弹词的传承和保护队伍。

此外，政府部门还可以制定考评制度，考察弹词艺人的演出水平等。政府部门的重视和参与，对于长沙弹词的保护工作十分必要。但是政府在提供帮助的同时，不要进行过多的行政干预，要顺应其自然的发展规律。

四、培养传承人才

核心人才的培养是长沙弹词传承和保护工作的重中之重。从目前的

情况来看,能够演出长沙弹词的艺人并不多,已无经验丰富的老艺人从事弹词的专业表演,从事演出的年轻一辈艺人无法完美地诠释传统的长沙弹词,不足以担当长沙弹词的传承人。传承人作为非物质文化遗产的核心人物,在传承和保护传统文化的过程中起着重要作用。因此,对传承人的培养迫在眉睫。长沙弹词传承人的培养除了需要弹词艺人本身的努力之外,还需要相关政府部门以及保护单位的协助。政府应建立健全完善的传承人保护制度,对目前能够演出弹词的艺人开展保护工作,对其生活进行适当补助,鼓励其更多地投入到弹词演唱的钻研之中。应尽可能多地提供演出机会,供弹词艺人不断积累经验。此外,还应组织有经验的老一辈弹词艺人对新一代演出艺人进行专业指导,使其能够将独具韵味的长沙弹词呈现给听众,再现长沙弹词的独特魅力。

在培养传承人才的同时,还应该关注对传承人后备力量的培养。可以在中小学校开设长沙弹词学习班,聘请弹词演出艺人对中小学生进行基础教学活动,激发学生学习长沙弹词的兴趣,培养学生传承传统文化的责任感。在经过一段时间的学习之后,组织重点人才培养的选拔活动,组织弹词艺人对其进行重点培养,为长沙弹词的传承和保护储存后备力量。除此之外,还可以到偏远山区挑选适当人选,对其进行有针对性的培养。

五、加强理论研究

侧重于口头文学的长沙弹词,薄弱的理论研究是其存在的一个重大问题。长沙弹词蕴含的理论知识是极其丰富的,如彭延坤整理的九板八腔、十八套曲、方言十三辙以及博采众长的唱腔等都具有重要的研究价值。

有关长沙弹词理论体系的研究,仅靠个别音乐学者或者弹词艺人是无法开展的。在理论研究方面,需要文化部门、保护单位联合高等院校共同进行。在相关单位的支持之下,鼓励高校相关专业的师生加入长沙弹词理论研究队伍当中,系统地对其理论进行全面研究,出版相关书

籍，为后人了解长沙弹词提供有理有据的文字资料。对理论知识的掌握有利于弹词艺人更好地磨炼其演唱技巧，提高演出水平。只有这样长沙弹词的生命力才能够长久，传承和保护工作才能顺利进行。

六、加大宣传力度

利用现代传媒手段，扩大长沙弹词的宣传力度，让更多人对其有一个全面认识。当今社会，必须充分发挥网络的作用，组织技术人员搭建有关长沙弹词的宣传平台，建立专门的网站，让更大范围的人们能够通过网络平台对长沙弹词有初步的了解。

在大力宣传的基础上，要重视与听众之间的交流互动。创建长沙弹词交流互动平台，安排专门人员负责收集听众对长沙弹词的意见，对其进行筛选，并及时向保护单位和弹词艺人进行反馈。

七、更新传承模式

在新的社会环境下，传统的传承模式已经不再适用，长沙弹词的传承方式必须创新。在保持师傅口传心授的传承方式的基础上，应该合理利用现代技术手段，例如录音、录像等。一方面将师傅的传授过程录制下来，使学生能够利用课余时间反复推敲与琢磨，另外还可以将学生练习的过程录制下来，反复聆听，寻找不足之处进行改正。传统的口传心授的传承方式不利于开展大范围的教学活动，政府部门和保护单位应该组织弹词艺人录制有关长沙弹词基础教学视频供长沙弹词爱好者学习使用。值得注意的是，在创新传承模式的过程中，必须保留传统的传承方式。

除了创新传承方式之外，还要对长沙弹词的文化有所创新。在继承传统文化的基础上，融入现代文化的元素，使其富有现代特点和时代特征，适应现代观众的欣赏品味。充分利用长沙当地的旅游资源，组织弹词艺人前往古色古香的旅游胜地开展长沙弹词的演出活动，让来自全国、全世界的游人能够感受到长沙弹词的魅力，提高长沙弹词的影响力、号召力和感染力，开拓流传区域，使更多的人共同参与其传承和保护工作。

结 语

　　非物质文化遗产是指以满足人们精神生活需求为目的的精神层面的遗产。根据国家"保护为主、抢救第一、合理利用、传承发展"的方针，对于诸如长沙弹词艺术等濒危遗产必须采取有效措施进行保护。

　　长沙弹词具有深厚的传统曲艺基础，各代弹词艺人不断吸收中国的戏曲音乐、山歌小调、湘剧高腔等艺术精华，经过提炼加工融入长沙弹词之中，使其不断丰富。同时它唱腔灵活，表现力、感染力强，从合理的唱腔设计和板式布局看，在一定程度上创造和丰富了艺术表现手法，这些都值得我们继承和发扬。但是在20世纪80年代后期由于时代的变化，长沙弹词的书场逐渐减少，开始走向衰落，连弹词艺人都寥寥无几。这种现象有时代的原因，同时也说明长沙弹词本身有一定的历史局限性。长沙弹词传统的题材内容与社会主义新文化不相适宜；同时表现力也显得不足，脱离现实生活，脱离了群众的审美情趣。长沙弹词是一门传统的适合大众的口头艺术，脱离了大众也就远离了长沙弹词艺术本身。因此要发展长沙弹词，不但要继承它的优良传统，还要去除其不良的因素，紧紧与时代发展相结合。另外，过去从事弹词表演的艺人，通常是把长沙弹词作为谋生的手段，根本无暇顾及其理论发展。他们的文化水平也有限，润腔、唱腔和板式等的创新有时都是靠自己对音乐的感悟随心所欲，授徒也是采取口传心授的方式，很少有人深入探究唱词唱腔，现在能找到的资料仅仅只有大体介绍弹词艺术的只言片语。所以长沙弹词的理论体系不完善。理论来源于实践，正确的理论能指导实践。

长沙弹词理论方面的不足，影响了其艺术品质的提升和发展。从传播载体看，长沙弹词最初是打街游走，从1921年开始"坐棚"，后来因为失去场地，唱弹词的人也就停板歇鼓了。20世纪80年代后期，政府虽采取了很多补救措施，但还远远不够。抢救不是目的，最终目的是要弘扬和发展中国传统曲艺文化。还有，长沙弹词无论是题材、内容还是旋律、唱腔等都缺少创新，只有创作出新的弹词作品，才能够适应新时代观众的审美情趣。

但长沙弹词的抢救不是一朝一夕能够完成的，希望有更多的人来关注这一古老的文化，留住那些我们生活中的记忆，留住弹词人心中永远的希望。

参考文献

[1] 赵海霞. 弹词起源析辨 [J]. 大家, 2011 (02).

[2] 盛志梅. 弹词渊源流变考述 [J]. 求是学刊, 2004 (01).

[3] 孟蒙. 清代弹词文学论略 [J]. 齐鲁学刊, 2002 (01).

[4] 连波. 苏州弹词的源流和特色 [J]. 音乐艺术, 1993 (03).

[5] 孔昊天. 扬州张氏弹词研究 [D]. 扬州大学, 2016.

[6] 王弢. 瀛孺杂志 [M]. 上海：上海古籍出版社, 1989.

[7] 习译之. 弦词不了情——扬州弹词艺术传承与创新 [J]. 北方音乐, 2016 (01).

[8] 牟华. 益阳弹词的艺术特征与演唱研究 [D]. 湖南师范大学, 2012.

[9] 唐海燕. 益阳弹词音乐述略 [J]. 南京艺术学院学报（音乐与表演版), 2005 (04).

[10] 陈祥源, 龚烈沸. 四明南词 [M]. 杭州：浙江摄影出版社, 2014.

[11] 陈颖琦. 绍兴平湖调源流考 [J]. 戏剧之家（上半月), 2014 (05).

[12] 成萌. 绍兴平湖调 [J]. 曲艺, 2012 (12).

[13] 谭正璧. 木鱼歌溯源 [J]. 华东师范大学学报（自然科学版), 1980 (05).

[14] 龙华. 长沙弹词 [J]. 湖南师院学报, 1978 (Z1).

[15] 丁春华，李丹. 二十世纪以来弹词研究文献简析 [J]. 浙江工商职业技术学院学报，2009（03）.

[16] 陈艳芳. 浏阳客家山歌研究 [D]. 湖南师范大学，2009.

[17] 于洋. 浅谈民乐月琴的发展和演奏技法 [J]. 北方音乐，2016（11）.

[18] 朱永华. 别让艺术老人抱憾 [N]. 湖南日报，2016-11-15（003）.

[19] 唐湘岳. 人生路上"道情"来 [N]. 光明日报，2014-11-07（010）.

[20] 杨公页，杨金鑫. 民间曲艺理论的新探索——评《湖南曲艺初探》[J]. 湖南师院学报（哲学社会科学版），1980（03）.

[21] 贺小茂. 弹奏生命的最强音——长沙弹词第一人彭延坤的故事 [J]. 老年人，2002（06）.

[22] 左丹，熊明昕. 市井文化出"正版" [N]. 湖南日报，2002-08-29.

[23] 热爱灰布长袍的相声人 [J]. 企业家天地，2004（09）.

[24] 左丹. 长沙火宫殿将"长大"一倍 [N]. 湖南日报，2006-07-28（B01）.

[25] 雷济菁. 长沙弹词唱腔研究 [D]. 湖南师范大学，2007.

[26] 易斌. 开展"唱响长沙弹词，保护非物质文化遗产"活动有感 [J]. 今日科苑，2007（02）.

[27] 熊远帆. 88人成为首批"非遗"传承人 [N]. 湖南日报，2008-12-16（A01）.

[28] 曾衡林. 首届湖南省曲艺大赛落幕 [N]. 湖南日报，2008-10-13（A02）.

[29] 夏思，刘寒辉. 论长沙话的特色 [J]. 湖南税务高等专科学校学报，2009（04）.

[30] 周湘利. 长沙弹词的渊源、音乐特征及其保护发展 [J]. 商

情，2010（02）.

［31］郝允龙. 弹词研究的回归——05年以来弹词研究专著综论［J］. 现代语文（文学研究版），2010（03）.

［32］李国斌. 留住方言俚语的韵味［N］. 湖南日报，2010-07-25（004）.

［33］李国斌. 我省已有国家级"非遗"项目70个［N］. 湖南日报，2010-06-12（004）.

［34］饶丽. 火宫殿八大小吃申"非遗"［N］. 长沙晚报，2010-01-22（A01）.

［35］谢玲玲. "长沙弹词"的失落与希望［J］. 民族论坛，2011（11）

［36］田芳，石月. 珍惜好光景，多出好作品［N］. 长沙晚报，2012-10-26（A14）.

［37］李国斌. 多项国家级非物质文化遗产濒危［N］. 湖南日报，2012-06-09（006）.

［38］周丽. 谁来守护长沙弹词这半亩方塘？［J］. 社会与公益，2013（08）.

［39］赵海燕. 月琴声里唱真情：长沙弹词与益阳弹词［J］. 老年人，2013（09）.

［40］马锡骞. 长沙弹词与苏州弹词艺术形式及现状比较［J］. 音乐大观，2014（01）.

［41］韩丽. 从"田汉大剧院"模式看演艺文化的发展［J］. 艺海，2014（01）.

［42］唐湘岳，谭鑫. 人生路上"道情"来——记全国非物质文化遗产长沙弹词代表性传承人彭延坤［J］. 湘潮（上半月），2015（06）.

［43］杨超. 论长沙弹词的艺术特征及发展［J］. 当代音乐，2016（18）.

［44］黄翔鹏. 黄翔鹏文存［M］. 济南：山东文艺出版社，2007.

［45］中国音乐研究所编. 湖南音乐普查报告［M］. 长沙：湖南人民出版社，1960.

［46］《中国曲艺志·湖南卷》编辑委员会. 中国曲艺志·湖南卷（未出版综述）［M］.《中国曲艺志·湖南卷》编辑委员会，1989.

［47］何寄华. 长沙弹词［M］. 长沙：岳麓书社，2016.

［48］郑逦. "长沙弹词"艺术特征初探及其现状与传承［J］. 音乐教育与创作，2012（8）.

［49］夏建平. 长沙弹词优秀作品选［M］. 长沙：湖南人民出版社，2015.

后 记

本书是湖南师范大学"非物质文化遗产研究与发展中心"推出的"非物质文化遗产研究与保护丛书"系列成果之一。本书以长沙弹词为对象，通过深入田野调查、活态取证等对有关长沙弹词的资料进行全面的搜集、分析、比较和整理，对其曲目脚本、弹琴指法、唱腔音乐和表演技艺等内容展开全面的、系统的研究。介绍长沙弹词的历史渊源和发展脉络，揭示长沙弹词的生成背景；列举长沙弹词的代表性选段，对其书目的种类及特色、代表性作品能够有一个全面认识；分析长沙弹词的唱腔音乐与伴奏技巧，对唱腔和伴奏的特点能够有一个全面把握；探索长沙弹词的表演特征，其中包括表演艺术特点、表演形式和演唱风格等，旨在进一步解析其独有魅力；整理长沙弹词的传承方式和传承人资料，寻求更好的传承道路；探寻长沙弹词的艺术价值与传承保护，包括保护现状、出台的政策、存在问题、保护措施等，促使长沙弹词朝着更好的未来发展。

在书稿即将出版之际，感谢湖南师范大学非物质文化遗产研究与发展中心主任黎大志教授、中心学术委员会主任杨和平教授，以及湖南师范大学音乐学院朱咏北教授、吴春福教授等领导专家的指导；感谢长沙弹词传承人、著名艺术家大兵老师、李迪辉老师、王志敏老师，以及长沙群众艺术馆刘新权书记、肖丽老师，感谢他们在百忙之中接受我的采访并无私提供了许多资料与线索；感谢文中引用到资料的各位专家学者；感谢出版社编辑老师；感谢我的同事、朋友和家人！

我深切地体悟到长沙弹词丰富的意涵和独特的魅力，它渗透着人们生产生活的方方面面。面对底蕴丰厚的长沙弹词艺术，我感到自己能力有限，对于书稿中存在的问题，企望大家批评，以便改正。

<div style="text-align:right">
朱奕亭

2017 年 11 月
</div>